歐風

亞韻

旅德女作家黃雨欣作品集——隨筆卷

柏林電影節特邀記者十年來在德國從事各種文化活動的真實紀錄

前言

——電影迷的好日子

昨天下午在課堂上，當我講到「棋迷」、「球迷」的「迷」字時，我解釋說：「這個『迷』字有很多種意思，這裡不同於『迷路』和『迷惑』的『迷』，而是出於對某種事物極其強烈的愛好，一旦沉迷其中，就會忽略其他。」思維敏捷的謙謙，馬上說出一大串的「迷」字，說自己是個足球迷，妹妹是個電視迷，娟娟也不甘示弱，馬上說出有的朋友是電腦迷、遊戲迷等等，這時謙謙反問我：「老師你是什麼迷呢？」我說：「我是個電影迷呀！」「你迷電影迷成什麼樣子呢？」「你能買一張票看很多場電影嗎？」面對他們七嘴八舌的提問，我從講桌的抽屜裡掏出了一串柏林電影節的記者證給他們看，因為說記者證，他們不好理解，我只說是一種特殊的電影院的通行證，相當於柏林電影節的通票吧，就算老師是個電影迷，怎麼能只買一張票就看很多場電影呢？那就不叫「迷」電影，而叫「蹭」電影了。一席話說得他們開心地笑起來。

下課後，我面對著這一堆電影節的記者證，不禁陷入了沉思，每張製作精美的卡片都記載了我沉迷於電影世界的快樂，每張卡片都濃縮了上百部內容豐富、風格迥異的精彩影片，那上面的照片一點一點地變得穩重而滄桑，我的人生也越

發沉澱得踏實而厚重了。每年的冬季，外頭飄著紛飛的雪花，作為柏林電影節的資深記者，在電影節正式開始之前，我就會和一些德國記者一起被邀請到專門的電影放映廳，蜷在舒適的沙發裡，啜著咖啡，在具有世界頂級音響效果的放映場裡享受著一流的視覺盛宴。有時，一天幾場電影看下來，在大銀幕上經歷了跌宕起伏的另類人生，走出影院、回到現實了，反倒直犯迷糊：我這是在哪？我將要去幹什麼？每年的這個時候，我常常是早晨一睜眼就直奔放映場，然後腦袋似乎就不屬於自己了，被各類電影離奇古怪的劇情牽著旋轉飛騰，直到回家躺在床上，腦海中還梳理著當天的人物命運以及他們的生離死別，要命的是，由於看得太多，難免有張冠李戴的失誤。不過沒關係，關鍵是跑電影場、看電影本身，對我來說，就是一個難得的超級享受。

眼看著我這一年的好日子又來了，提前把中文課安排好，該串的串、該挪的挪，反正是不能誤了我看電影，電影場這一泡，就要一個多月呢！這期間，我每天要到電影院「上班」，電影隨便欣賞、明星隨便看，或採訪或座談。有內部消息說，2009年的柏林電影節上，中國電影的亮點將是陳凱歌的大製作《梅蘭芳》，那樣的話，就能採訪到陳凱歌夫婦、章子怡、黎明、孫紅雷等一干當今中國影壇最紅的大明星了。如果這次章子怡真能光顧柏林，我應該是第三次近距離地接觸章子怡。第一回眼拙，那還是十年前《我的父親母親》來柏林時，當時我作為柏林屈指可數的中文報刊記者，只是跟在張藝謀的屁股後面，對小心翼翼湊過來的那個不起眼的小丫頭，竟然連正眼都

沒瞧，那時我還知道章子怡酒店的房間號碼和她在柏林的聯繫電話呢！誰能料想到，幾年後他們帶著《英雄》再來柏林這塊中國電影的風水寶地時，當年那個不起眼的小丫頭章子怡已經龍飛升天，成為國際影壇的巨星了，中國記者也透過各種渠道，一窩蜂地湧到了柏林的星光大道上，把我這個「老柏林」擠得想約人家，都得排長長的隊，估計這回，我也只能在參加群訪時隔桌向她行個注目禮了。

　　章子怡風華正茂，陳凱歌也正當壯年，他們在電影界取得的成就讓國人驕傲、令世界矚目，以此文作為本書的前言，願中國電影和電影工作者們立足本土、放眼世界，拍出更多、更好的電影作品。

<div align="right">黃雨欣　2009年1月9日</div>

目次
CONTENTS

二、文化・電影

一、人在旅途

澳門血燕粥

夕陽下，站在高高的澳門大炮臺上俯瞰整個澳門，竟是破敗瘡痍，顯然，腳下的這座城市早已屬於歷史了。放眼望去，不遠的前方，道路整潔寬敞，高樓林立，那兒是和腳下有著天壤之別的一片嶄新天地。來過澳門無數次的夫君指著前方說：「看到那座橋了嗎？那就是連接澳門和珠海的蓮花大橋，橋的這一邊就是虹口海關，出了海關就回國了。」我一聽，提議道：「我們過橋到珠海去住宿、吃飯好不好？中午在澳門市政廳門前那家上海餐廳吃得很不舒服。」夫君猶豫著說：「你不是想見識澳門葡京賭城嗎？出了海關，我可就不能再進來了。」我表示，此行在東南亞轉了這麼久，早就歸心似箭，反正也不擅賭，賭城不去也罷。說著說著，我們就回酒店退房，雖然事先已預交了上千元的定房押金。櫃臺小姐聽了我們的要求後，態度和善地說：「你們今晚要退房，沒有問題，簽個字、拿好行李就可以離開了。」「那押金是不是要扣掉一些？」我問道。小姐依然溫和地回答：「押金呀，你一分都拿不到了。」既然如此，索性就在澳門過一夜吧。

澳門之夜，果然紙醉金迷。

和夫君一起鑽進葡京賭城，本想見識花花世界和香港警匪片裡的驚心動魄，因為很多令人血脈賁張的故事都在這裡發生。沒想到，我看到的只是紙牌、輪盤、骰子機械性地變出籌

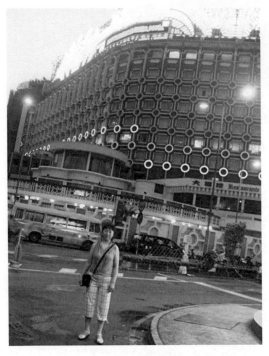

在澳門葡京賭城

碼，你輸我贏都在一瞬之間。或許是透過籌碼看不到現金的交易，對於金錢的感覺，在這個充斥著金錢的空間裡，竟然很麻木、很淡漠。賭場裡發牌的工作人員和賭客們，個個表情僵硬、目光呆滯，彷彿見慣了大起大落，一副處變不驚的神情，也不知他們已經在這裡鏖戰多久了。為了不虛此行，也想體會一番「千金散盡還復來」的豪邁，就把衣兜裡的錢搜集一下，悉數換了籌碼。錢不多，二十美元，和「千金」差遠了，但也夠玩個老虎機什麼的。說實話，我就只會玩老虎機，簡單、隨意，什麼都不用想，餵它就是了。錢少無所謂，我要的僅是一種「玩票」的感覺。反正才二十美元，即使輸光了，既不心疼也不傷元氣，如果一不小心贏到了，那是我的運氣。

我這次選的是一臺以成吉思漢率軍征討為主題的老虎機，運氣還真不錯，一上手就劈哩啪啦地掉出籌碼，撿起來一數，

十六美元，旗開得勝，賭本大增。接下來，我一片一片籌碼不停地餵，老虎機卻一直沉默著，直到我將手裡最後一片籌碼塞進它的血盆大口，那悅耳的吐錢聲再也沒有響起過。體驗過，就算對自己有個交代，我沒有翻本的慾望。

從葡京出來，澳門最繁華的大街上已是華燈爭豔、霓虹閃爍。街上往來的行人似乎都和賭城有關，有趕去上班的賭城工作人員，有急著給賭城送錢去的賭客們，還有一處讓人想入非非的風景，那就是來自世界各地，用自己的身體來淘金的神女們。只見她們步態誇張、眼波生動地走來走去，搖曳生姿的身影楚楚動人。傳說真正的賭徒只愛金錢，不愛美人，所以這些絞盡腦汁推銷自己的女孩子們，往往逛蕩一整晚，也做不成一單像樣的生意。賭城門外耀眼奪目的霓虹燈裡，竟然處處閃爍著大大的「押」字，這就是傳說中的當鋪了。我這才發現，澳門的當鋪往往和珠寶店連鎖，不由得佩服賭城的周全設計和商家們的精明頭腦。試想，東南亞人善於囤積金銀珠寶，即便是平常百姓，身上也時常披金掛玉，尤其是進入賭城大門的人，就算攜帶的賭資再多，也難免會有「英雄落難」、被一文錢逼倒的時候，在門外設當鋪、在當鋪旁賣珠寶，輸者、贏者的錢都賺得，實在是想得太周到了！

盛夏時節，澳門的夜晚也是悶熱難耐。每到一個新地方，我家夫君的習慣是先找當地的名產、小吃，而我則是時常四處亂跑，體會他們的風土人情。當然，對於夫君對美食的無限嚮往，我也非常樂意奉陪，這回也不例外。雖然明知道澳門沒什麼好吃的東西，論口味，遠不如對面的香港，論實惠，更比不

上一橋之隔的珠海，況且這兒街道狹窄、人頭攢動，如果說香港是彈丸之地，那麼該怎麼形容澳門呢？臨近賭城街邊的餐館，看上去都很簡陋，我們選了一家人氣很旺的走了進去，依照夫君的口味要了烤肉排（雖是大熱天，也不怕上火！）、燒魚和燙青菜，光這幾樣菜，就「殺」了我們四百港幣。可能是天熱的緣故，這些東西吃到肚子裡，也沒品出個香臭，只覺得漲鼓鼓的，不太舒服。我順口說道：「怪不得廣東人喜歡煲各種各樣的粥喝，看來這樣的氣候，也只有喝粥才會舒服。」夫君聽了這話，臉色就不太好看了，此時恰好經過一家粥鋪，窗上貼著各種粥類的名字，他沒好氣地說：「你若不嫌這裡簡陋，就進去喝一碗綠豆粥吧，放著大餐不要，偏要喝街邊鋪子的稀粥，真不知好歹！」

喝就喝！進去後，見裡面空間狹小、座位有限，只好和兩個衣衫不整、頭髮蓬亂、鬍子拉碴的鄉巴佬拼了一張桌子。我花了六十港幣，要了一碗加了碎冰的綠豆椰奶粥，滑潤爽口，感覺不錯。夫君卻在一旁不甘心地嘟嘟囔囔，意思就是剛吃過正餐，又花了六十港幣喝粥，挺多此一舉的。說話間，和我們拼桌的那兩個男人已經埋頭將各自碗裡紅糊糊的粥吞進肚裡，揚手叫來了五十幾歲的老闆娘，其中一個從黑黝黝、髒兮兮的衣兜裡摸出一個毫不起眼的錢夾，從中隨手抽出一張千元港幣甩給老闆娘，不等找零就起身匆匆離去。見此情景，我不禁好奇：這是什麼粥呀？竟然五百港幣一碗！看老闆娘過來收碗，我就問她：「請問，那兩位先生剛才喝過的紅色的粥，是什麼粥啊？」老闆娘頭也不抬地回答：「那是血燕粥，每碗

四百八十港幣！」我用眼角掃了掃夫君，意思是：「知足吧你，我只喝了綠豆粥，還沒讓你給我買血燕粥喝呢！」夫君似乎看出了我的心思，對我說：「那兩人一看就是賭徒，可能是贏錢了，所以才捨得花一千港幣喝兩碗粥。」他的話音未落，門口又進來一對吊兒郎當的戀人，女的腳穿拖鞋，身著小吊帶背心、牛仔短褲；男的上穿大汗衫，下著要掉不掉、褲襠很大的那種休閒褲，兩人的頭髮都染成了土黃色，一看就是尚未踏入社會的學生仔。他們進來掃視了一下，見我們這桌只有兩個人，就在我們對面一屁股坐了下來，女孩向老闆娘一揚手，脆生生地喊道：「兩碗血燕粥，快點，我們還要看電影呢！」不一會，老闆娘就又端上來兩碗紅粥，那對戀人唏哩嘩啦地吃完後，男的甩出一張千元大鈔，兩人便揚長而去。半個小時不到，這家毫不起眼的路邊粥鋪，光賣粥就賺了兩千港幣，賭城的錢，好像就不是錢似的，到哪兒說理去？這回輪到夫君目瞪口呆了。

　　血燕粥何以如此昂貴？顧名思義，燕子銜泥建巢，啼血壘窩……念及此，縱使你腰纏萬貫，對這碗血紅的燕窩粥還忍心下嚥嗎？

小地方，大事件

——Grossbeeren阻擊戰勝利一百九十周年慶典側記

　　位於德國首都柏林正北方101國道上的小鎮Grossbeeren，一百九十年前是通往柏林的咽喉要道，十三世紀時就有關於這個古老村莊的記載，十九世紀時此地歸屬於Beeren家族。貴族Beeren的小村莊之所以至今仍被後人所景仰，乃是緣於歷史上一場舉世聞名的阻擊戰。

　　1813年8月23日，在這塊土地上發生了一場浴血奮戰，交戰的雙方是法國拿破崙的軍隊和德國的普魯士軍隊。眾所周知，拿破崙的政治生涯，是與他的對外征戰密不可分的，從1799年11月策劃政變，廢黜都政府，並在法國執政到1815年下臺，這期間他經歷了六次反法聯盟戰爭。時光倒退至兩百年前，我們可以想像，叱吒風雲的拿破崙在歐洲戰場上是何等的所向披靡，他的鐵騎橫掃歐洲大陸。雖然拿破崙傑出的軍事才能，在他所處的那個時代，沉重地打擊了歐洲老朽的封建制度，影響並促進了資本主義在歐洲的進程，然而歷史最終證明，充滿爭霸性和掠奪性的血腥戰爭，畢竟給歐洲各民族帶來了深重的災難，被壓迫的民族紛紛奮起反抗，1813年8月的

Grossbeeren戰役就是其中頗為著名的一個。當時，陰沉沉的天空下起傾盆大雨，戰場上忽而槍炮轟鳴、短兵相接，廝殺的喊聲此起彼伏。後方的宿營地裡，到處都有普魯士士兵的母親和妻子們忙碌的身影，她們有的架起熊熊爐火，忙著燒水煮飯、搶救傷員，有的神色凝重地翹首遙望槍聲激烈的地方，透露出她們對槍林彈雨中親人的牽掛，和對入侵列強的仇恨。這場戰役最終以畢羅威（Buelow）將軍統領的普魯士軍隊獲得勝利而告終，拿破崙的軍隊潰退，德國首都柏林被保住了。兩年後，拿破崙的軍事帝國終於在人民怨恨戰爭的討伐聲中走向崩潰。

後來，Grossbeeren為了紀念這場保衛戰的勝利、為了緬懷為國捐軀的先輩們，在每年8月23日後的第一個周末都會舉行盛大的慶典活動。他們和當年的將士們一樣，搭起露營的帳篷、架起行軍的爐灶，然後身著軍裝奔赴模擬的戰場。整個慶典中，人們身臨其境地體味著昔日戰爭的悲壯。「戰爭」的硝煙還未散盡，農民們就滿臉笑意地擺起手工藝品和農貿集市，兩相對比，更顯得今日和平的可貴。

沿著Grossbeeren的主街（Ruhlsdorfer大街），人們可以瞻仰到很多有關這次勝利的紀念物。坐落在101國道入口處金黃色的小教堂，是這裡的居民為了紀念勝利，對全體普魯士將士的饋贈。行至大街的盡頭，見到一座大塊石頭砌成的金字塔掩映在綠樹叢中，這就是畢羅威將軍紀念碑。紀念碑下的土地，恰是當年將軍揮舞戰刀的沙場，碑的正面刻著畢羅威將軍的頭像，和他那句在戰場上振聾發聵的怒吼：「寧可粉身碎骨，誓死捍衛柏林！」

2003 年8月23日，Grossbeeren的居民們和往年的這天一樣，在這塊當年的古戰場、如今安居樂業的土地上，重現了一百九十年前悲壯的一幕。他們身著先輩染血的戰袍、頭頂沉重的戰盔，立馬橫刀地從往事中衝殺進來。英烈們的子孫頭上，飄著和當年一樣的凄風冷雨，陰雲密佈的模擬戰場，彷彿使人們回到了一百九十年前的今天，活生生地看到同一片天空籠罩下的同一塊土地，浮現出同一群視死如歸的英魂。據當地人介紹，每年的這一天，當後輩人緬懷當年的戰事時，雨絲就會淅淅瀝瀝地飄落下來，就像上天為祭奠英靈而拋灑的淚水。「戰事」將止，勝利的歡呼聲才剛響起，原本灰濛濛的天空竟然豁然開朗，頃刻間，風停雨歇，仁慈的上帝還給了熱愛和平的現代人一個明燦燦的豔陽天。

有驚無險西行路

暑假回北京進修對外漢語教學期間，緊張的學習之餘，利用一個周末，忙裡偷閒地飛到有五千年帝國古都之稱的西安，去瞻仰兵馬俑、拜謁法門寺、祭奠武則天，還有玄奘西天取經歸來的藏書閣大雁塔……這個具有漢唐雄風、寫滿歷史滄桑的城市，一直是令我嚮往的地方。坐在西行的班機上，在藍天白雲裡，俯瞰腳下那片蒼涼沉重的黃土地，心裡被美夢成真的興奮與悸動充滿著，西安，你離我已不再遙遠；西安，我終於走進了你！

我想，在我西安之行的短短三天裡，如果沒有發生後來一連串的有驚無險和啼笑皆非，我寫的一定會是一篇優美的抒情散文詩。可是……這世界上有多少本該美好的東西，都被這可恨的「可是」兩個字扭曲了，不論出發點如何，結局就是這麼出乎意料地令人無奈。

下了飛機，直奔預訂的唐城酒店，一路還算順利。安頓好行李後，就迫不及待地來到酒店的旅遊中心查看他們的服務項目，遺憾的是，當天去參觀兵馬俑的旅遊小巴一大早就出發了，之後的行程就是前往聳立著寶塔山的革命聖地延安，這顯然不在我此行的計劃之內。

站在酒店的大門口，我正琢磨著該如何才能看到那些神奇的兵馬俑時，等候在酒店門外的一輛出租車溜到了我的身邊。

司機是一位個頭不高但眉清目秀的小伙子，他身著乾淨的白T恤，操著一口帶有陝西口音的普通話和我搭訕，聲音聽上去很柔和，令我增加了對他的信任。經過一番討價還價後，還是按照他的提議，包下他的出租車，讓我全天使用。

上車後，他回頭半開玩笑地對我說：「從現在起，我就是你的『祥子』了，隨時聽從吩咐，我們現在要去哪兒？」我說：「先吃午飯吧，我不要大餐，要小吃。然後去看兵馬俑，時間允許的話，我還想登上古城牆看看西安的夜景。」

「祥子」心領神會地把我帶到一家很有名的小吃店，並介紹說這家的「褲帶麵」最地道。我進去吃飯時，他的車就停在門外等著，看時間差不多了，還適時地進來提醒我：「把握時間喔，要不你從兵馬俑那兒趕回來就太晚了，你不是還想爬古城牆嗎？西安的小吃太多了，你要是願意，我明天還會帶你去吃別的。」一副很誠懇、很敬業的樣子。雖然那家現抻現燒的「褲帶麵」又長又寬，滋味又足，真的很好吃，經「祥子」這一提醒，我還是意猶未盡地放下碗筷，隨他上車，繼續我的西行之夢。

他嫻熟地駕駛著汽車，很快就出了西安城，卻在通往臨潼兵馬俑必經的岔路口，遇到了修路。由於兩條路在此要併作一條，旁邊那條路上的車紛紛往我們這條路上擠，造成了交通堵塞，只能隨著車流緩緩地移動。

突然，旁邊一輛身型很大的轎車理直氣壯地硬要插到「祥子」的前面，「祥子」只好踩下煞車，嘴裡不情願地嘟嘟囔囔：「行，哥兒們，算你橫，我讓你。前面的車子都走那麼遠

了，你怎麼還進不來？這麼笨呀！」這時，插進一半的那輛車猛然停住，高個子司機氣呼呼地下車，一拳砸在「祥子」的車門上，嘴裡叫囂著：「媽的，你這臭小子，不服是吧？你嘴巴亂動，以為我沒看見嗎？老子併個路，你還敢罵人，有種你給老子滾出來！」「祥子」搖下車窗，毫不示弱：「你他媽的說誰？誰規定我開車時不能動嘴巴？為了讓你進來，我特意把車都停下來了，你他媽的還牛X了，肉皮緊了找揍，是不是？」我從沒見過如此劍拔弩張的陣勢，忙著催「祥子」：「不過是個誤會，不要理他了，我們快走！」高個子司機卻依舊不依不饒，竟然罵罵咧咧地透過搖下的車窗張牙舞爪地亂抓一番。眨眼間，「祥子」的太陽眼鏡就被抓了下來，眼鏡架把他的鼻樑劃破了，眼看血珠從傷口一點點地滲了出來。「祥子」抬手一抹，看到手上見紅了，他一言不發，低頭在他身旁的副駕駛座下翻找著，我以為他在找貼膠繃帶之類的急救用品，就從手提包裡拿出一張面紙遞給他，讓他擦拭臉上的血痕。「祥子」理也不理，就在高個子司機心滿意足地轉身走向他車子的當口，「祥子」竟然翻出了一個小型滅火器，打開車門追了上去，還沒容我明白怎麼回事，就見到高個子手捂著腦袋，蹲在自己的車門前，鮮血從指縫一股股地流了下來……此時，打紅了眼的「祥子」似乎還沒消氣，一腳接著一腳地踹在已經失去抵抗能力的高個子身上。我馬上就意識到，這輛車我是不能坐了，就把二十元留在車上，拉下車門逃了出來。這時「祥子」已經收住了拳腳，從身上掏出幾張票子擲在高個子身上，說：「這是老子給你療傷的！」然後兀自鑽進車裡，掉頭絕塵而去。整個

過程既不可思議又觸目驚心，圍觀的人很多，卻沒有一個人出面制止，也始終未見警察出現。

我自知沒有能力阻止這場血戰，只有飛快地逃離肇事現場，沿途攔住一輛出租車，探問到兵馬俑的路費。司機報價九十八元。我說：「不會吧？剛剛有輛出租車，包車全天才一百二十元。」正說著，又有一輛出租車停在我身旁，這輛車的司機痛快地答應，送我到兵馬俑只收七十元人民幣，我一聽還能接受，就上了車。

令我不解的是，已經談好了價格，司機沿途卻依然開著計價器。汽車剛駛進臨潼，計價器上就已經顯示了七十元整。這時，司機把車停在路邊，告訴我他的車壞了，不能繼續前行，要我下車，再找其他出租車。我這才恍然大悟，他之所以一直開著計價器，是在把握汽車壞掉的時機。我無可奈何地付了錢、下了車，望著路上的車水馬龍，暗自慶幸：沒把我這個人生地不熟的「傻大姐兒」拋在荒郊野外，真是謝天謝地！揚手再攔了一輛出租車繼續前行，此時已懶得計較價格，頂多再扔幾元錢就是，也免得人家絞盡腦汁，耍些可笑的小聰明。

接下來，我終於見識到兵馬俑的壯觀，其令人嘆為觀止的恢弘氣勢，也許會另文描述。

有了前一天搭出租車的驚險經歷，第二天我就學聰明了，早早起來用過早餐，在酒店服務臺打聽到乘坐前往法門寺的小巴客運站。一出酒店的大門，就見到一個矮胖禿頂的中年男人迎上來，他問我：「你是昨天從北京來的客人吧？」看我一臉疑惑的樣子，他解釋說：「我是昨天那位肇事出租車司機的老

闖，那小子把人打傷了，被停職反省，他說他答應一位住在這裡的女士全天包車，還把你的外貌特徵告訴了我，讓我替他來送你。」我婉拒了他，直奔客運站，登上了去法門寺的小巴，幾個小時的車程才十幾元錢，一路暢通無阻，順利抵達。在法門寺燒高香、拜佛祖、觀地宮，此不贅言。

出了法門寺，已是又累又渴，再加上天氣炎熱，恨不得馬上坐下來歇歇腳，順便吃點東西裹腹。見法門寺正對面有一家「XX食府」，玻璃門上印著「內有冷氣」的字樣，想必一定涼爽舒適，就推門而入。進門後才發現，偌大的店堂裡除了我，竟沒有第二個客人。此時，原本坐在櫃臺打毛衣的一個土裡土氣的女孩已經熱情地迎了上來，問我要點兒什麼。我說：「天熱沒食慾，吃點簡單的吧。」還點了一瓶冰鎮啤酒。女孩向我推薦他們店裡的招牌菜：清炒薺薺菜、家常炒雞蛋，並特別強調，薺菜清熱敗火，雞蛋也是自家母雞下的。聽來不錯，我點頭應允。主食則是兩個小小的肉夾饃。吃完飯，一結帳，女孩告訴我：「一共是三百八十元！」我不禁目瞪口呆，質問說：「莫非你們的蛋是金雞下的？」這才扯過菜單來看，竟發現菜單上只有菜名，根本就沒有價格！他們似乎是看人報價的！剛出了佛門聖地，我就一頭撞進了黑店裡。氣歸氣，錢還是得照付，誰叫我點菜前不事先詢問價格的？權當是歸國的遊子扶了貧吧！況且，和孫二娘的人肉包子黑店比起來，人家還不知要仁義多少倍呢！

第三天仍然乘小巴。這回是去乾陵拜謁女皇武則天的葬身之地。因為我要坐當晚的班機返回北京，時間緊迫，根本沒

有時間細細遊覽這酷似豐腴女人胴體的巨型山脈。為了節省時間，下了小巴，直接叫了一輛當地的出租車，讓它盡可能地把我送到離乾陵最近的地方。司機拍著胸脯說：「沒問題。你只要肯付三倍的價錢，我就能直接把你送到半山腰，可以少走很多路。」

當他開著「氣喘吁吁」的破車沿山路行駛時，我就開始後悔了。這山雖然沒有懸崖峭壁，卻也是坡陡路險，而且根本就不是能走機動車的路。心裡正嘀咕著，車就停了下來，接著竟然一路往下滑。此時，我的第一個反應就是打開車門跳車，但一看到車外那幾十米高的陡峭山坡，不禁頭昏眼暈，又立刻打消了念頭，回身手急眼快地死死抓住了手煞車。這時，車已經被控制住了，司機若無其事地對我說：「你慌什麼呀？我不過是開過頭了，往後倒一下車而已，這不是省你的腳力嘛？」我擦了擦頭上的冷汗，連聲道謝，一再表明，千萬別因為了我著想而倒車，我這就下車，也不在乎浪費這點腳力了，自己走回去就是。

逃離了出租車，沒走多遠，就見到兩個當地老鄉各牽了一匹高頭大馬在招攬生意。我心想：這才是節省腳力的好辦法呢！於是上前詢價，老鄉說：「騎一回十元錢。」我不顧身著不便騎馬的裙裝，毫不猶豫地上了馬，炎炎烈日下，騎在馬背上的感覺很酷，很快活也很愜意。沒走幾步，牽馬的老鄉就對我說：「走到這裡是十元錢。繼續往前走的話，還要加錢。」我不快地說：「你怎麼報價的呀？我不騎了，你牽回去吧。」他回答：「你下馬，我牽空馬回去，還要十元錢，走到

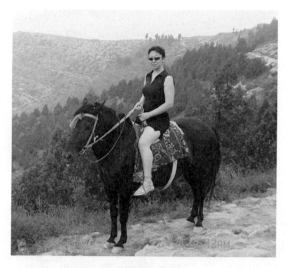

騎馬祭乾陵

前面的小山頭要五十元，回來再加……」面對一臉憨厚的老鄉，我再次啼笑皆非，連忙先發制人：「你就告訴我，騎你的馬繞乾陵一圈要多少錢就行了！」他說：「進窯洞參觀就便宜，不進窯洞就貴很多。」我問：「參觀窯洞要門票嗎？」他肯定地說：「不要不要，僅是順路參觀罷了。」有這等好事？那就順路參觀窯洞吧，我倒要看看這個老鄉的葫蘆裡在賣什麼藥，兩天來經歷了這麼多，我已經不敢輕易相信他的話了。

　　沿著山路騎了一段之後，果然就被他引到一孔窯洞前，我下馬進洞，外頭酷暑難耐，洞裡卻涼爽舒適。只見有一個房間那麼大的窯洞裡，四周牆上掛著琳琅滿目的剪紙、壁畫、皮影人，洞的一側是一處農家大炕，炕上擺滿了真真假假的藍田玉器，令人眼花撩亂，這時我聽見牽馬的老鄉在院子裡與窯洞的主人在說話，是個老婆婆表示感謝的聲音。我立刻就明白了怎麼回事，不等老婆婆走進來，就隨手拿了一個紅兜肚，然後走出去迎向老婆婆，開門見山地問道：「這個兜肚我買了，多少

錢？」老婆婆眉開眼笑地回答：「不貴，才五元錢，你再看點別的吧，我還有更好的東西呢！」我也不答腔，掏出一張十元的票子遞給她，然後徑直走出門外，重新跨坐到馬背上。老婆婆慌忙閃身進去，生怕我後悔多給了她五元錢似的。這時，我心裡反倒覺得這些耍小聰明的陝西人還是有可愛的一面，畢竟他們還不算貪得無厭，一點小恩小惠就能讓他們心滿意足，不再與你糾纏。

　　騎馬遊完乾陵，回到西安等小巴時，因為貪戀站內水果攤陽傘下的那片蔭涼，便在攤上買了一大堆水果。我問攤主：「回西安的小巴幾點來？」這位被太陽拷得臉膛黝黑，看不出是三十歲還是四十歲的老鄉說：「快了，你就放心地歇著吧，車來了，我再告訴你。」說著，就遞來一個小馬扎讓我坐。等我把他攤子上的桃子、李子和西瓜都吃了一遍，才意識到，身旁等車的人怎麼忽然少了？再一問，老鄉才滿懷歉意地說：「糟了，剛才我光顧著照顧生意，沒留心車已經過去了！」「那可怎麼辦？晚上我還要趕飛機呢！」我當即直楞楞地傻了眼，一時不知所措，以為是老鄉為了讓我多買他的水果吃，故意不提醒我。這時，只見老鄉二話不說，把水果攤交給旁邊的同鄉照管，然後從馬路對面推出一輛半新的摩托車，示意我上車：「坐穩了，我帶你抄近路去追，如果追不上，我就把你送回西安，保證不會誤了你的飛機！」時間緊迫，此時我已顧不了那麼多，只得依言坐在老鄉的摩托車後面，連安全帽也沒戴，就這麼風馳電掣地一路飛奔，終於在一處寬闊的公路邊停了下來。老鄉把我和摩托車安頓在一棵有蔭涼的大樹下，自己

則跳上烈日當頭的公路上為我攔車。果然不出他所料,沒過多長時間,我錯過的那輛開往西安的小巴就被他截住了。上車前,我掏出一張票子向他表示感激,他笑著擺擺手,那黑黑的臉膛和一口潔白的牙齒,在陽光下顯得更加耀眼,我還沒來得及說上一句客套話,他已跨上了摩托車,很快就不見了蹤影。

就在小巴快駛進西安城裡的時候,我接到了一個老朋友從北京打來的電話,他約我晚上參加文友的飯局。我說:「今天不成了,我人還在西安呢。」他吃驚地問道:「你一個人獨闖大西北嗎?」我回答:「當然是一個人啊,晚上的飛機回北京。」他囑咐了幾句後就掛電話了。我正為自己能獨闖大西北而自鳴得意時,只見一個油頭粉面的中年男子蹭到了我身旁,沒話找話地說:「哎呀,一個女人家置身在人生地不熟的地方,可真得當心呀!你今晚要搭飛機回北京啊?那時間可是挺緊的,這輛車根本就不到機場,一會兒你跟我下車吧,我帶你乘另一輛車直接去機場。」我不卑不亢地向他道謝,並告訴他,我馬上就要下車,有朋友在車站等著給我送行,不用麻煩了。正說話間,車子已經到站了,中年男子悻悻然地下了車。我倒寧願相信他是一片好心,但朋友電話裡關照得是,一個女人出門在外,防人之心不可無呀。

委託酒店預訂當晚回北京的機票,拿到手後才知道,竟是聲譽一片狼藉的東方航空公司。東方航空的信譽還真不是無辜被毀的,我乘坐的那趟航班居然整整晚點了四個小時,乘客怨聲載道,但航空公司連個解釋都沒給。午夜已過,大家好不容易登機了,飛機上又冷得令人打顫,向空姐要毛毯,回答說

沒有，要杯熱茶，還是沒有。就這樣上牙嗑下牙地堅持到了北京，總算舒了一口氣，此番西行，雖然一路歷盡坎坷，處處令人啼笑皆非，但總算有驚無險地平安到家了！

然而，現在高興還為時尚早。

走出機場時，已近凌晨三點，我提著小巧的行李箱站在手扶梯上，心裡正盤算著這個時間是否還能搭到出租車，手扶梯就到了終點。這時，只見一個高個子青年人迎了上來，不由分說，就接過我的行李箱，操著一口京腔，熟絡地與我寒暄著，他說他是出租車司機，專門到機場為夜行的乘客提供服務。雖然西安之旅發生了一連串的故事，但一直以來，我對首都出租車的印象都是不錯的，首都的出租車司機普遍素質高且具有敬業精神，就毫無防備地隨他出了機場。直到他拉著我的行李箱，把我引到一輛破舊不堪的土綠色轎車前時，我才意識到，原來他是拉「黑車」的。這深更半夜的，就算我膽子再大，也不敢乘黑車呀，於是也不廢話，扭頭就走。但他死死抓住我的行李不放，嘴裡不停地解釋著：「大姐你就信我一回，我絕不是壞人，我肯定能把你平安送到家，你也不看看都什麼時候了，黑燈瞎火的，哪裡還有出租車？今夜你不坐我的車，可就沒有別的車了。」我想拿回行李，他卻執意不給，正爭持著，突然有人半路殺出，一聲斷喝：「你丫的放開人家！人家大姐不願意坐你的車，你還敢強迫不成？小心我扁死你！」聞聲望去，只見一個膀大腰圓的漢子橫在小伙子面前，趁小伙子楞怔的當口，漢子一把奪過我的行李說：「這位大姐，跟我走吧，今夜哥哥送你回家，錯不了！」小伙子一聽，急了，拉住

我說：「大姐你千萬不能跟他走，你要不信我，我這就幫你叫真正的出租車！」小伙子話音未落，大漢已經揮出一記重拳，砸在小伙子身上，只聽見小伙子大喊一聲：「媽的，竟敢從我手裡搶生意，我和你拼了！」說著，人朝大漢一頭撞了過去，兩人就難分難解地扭在一起，不一會，四隻皮鞋就東一隻、西一隻地散落在午夜空曠的街頭。我趁亂拉起被扔在一旁的行李箱，拔腿就跑，慌亂中哪裡還辨得清東西南北，只是機械性地跑啊跑，根本就不知道要跑到哪裡……

正糊裡糊塗地狂奔著，一輛黑色的吉普跟了上來，只聽見車裡的人衝著我喊道：「我是和你同一趟班機的，信得過我就上來吧，先送你回家！」我停下奔跑，不住地點著頭，事已至此，我哪還有選擇的能力？聽天由命吧。上車後才定神看清，原來車上有兩個男人，一個自稱是和我同一趟班機，從西安出差回北京的，開車的那個據說是他的同事，特別趕來接他的。見這兩人看上去溫文儒雅的樣子，我心想，就算他們是騙子，我也認了，被他們騙，總比被油嘴青年和彪形大漢劫持來得好吧。

事實上，他們真是在危難中伸出援手的正人君子，他們一路聊著他們單位裡的事，就直接把我送回了家，路上還提醒我，給家裡打電話報個平安。車子一駛進我家的那條小路，遠遠地就看見白髮蒼蒼的父母在晨星下翹首等著我，直到此時，我心裡才真正有了回到家裡的踏實感。

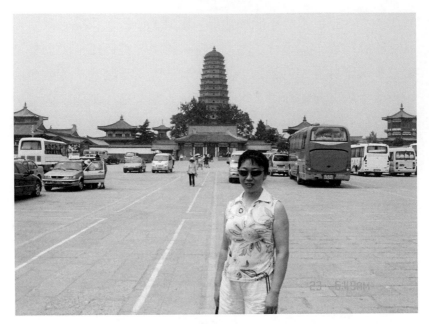

拜謁法原寺

德國議會午宴小記

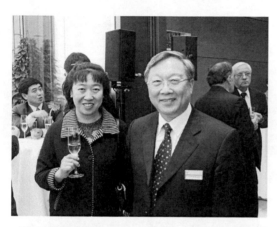

和中科院路甬祥院長在德國議會的午宴上

那年年底，有幸以當地媒體記者的身分參加了一次德國議會的午宴，這是中德兩國最高級別科研合作的一次慶祝會，光是官方向各界發出的請柬就有六百份，參加宴會的除了活躍在中德科技交流前沿的科學家之外，還有中國科學院路甬祥院長和周光召前院長、德國最大科研機構，馬普學會會長及德國議會副會長，更有幾位在科技領域裡獲得諾貝爾獎的德國知名學者。

德國議會的午宴大廳就設在集政治莊嚴、歷史滄桑和現代藝術感於一身的議會大廈頂端，透過四周厚重明亮的落地窗，可以將外面的景致盡收眼底：與議會大廈遙遙相對的是德國總理府，瑞士大使館竟然理直氣壯地矗立在德國議會和總理府之間，遠方視線所及的那片龐大的工程基地，則是德國政府遷都以來一直都在修建的中心火車站，已初具規模。

　　這裡雖是莊重之地，但宴會的氣氛卻是輕鬆隨意的，不見豪華的餐臺，也不必你謙我讓地虛與委蛇，幾位服務人員手托著銀色的餐盤、酒盤往返穿梭，用餐者可以隨時在盤中各取所需，你可以手舉一杯紅酒，到你敬重的前輩面前聊上幾句，也可以端著香檳，把你的合作伙伴拉到餐臺一隅，低聲商談下一步的工作意向，間或有各大媒體的麥克風和閃光燈突臨助興。我穿插其間，不失時機地在這些科學巨頭們的話題中捕捉訊息，他們的談話大多言簡意賅，主要圍繞著物理、化學、仿生、納米等科技創新領域進行探討。

　　令人感慨的是，德國議會舉辦的如此重要的交流活動午宴，卻是既簡單又經濟的，流動上來的幾道西餐分別是：義大利番茄奶酪、蘆筍濃湯、煎肉丸、煮牛肉和菠菜蛋麵佐挪威魚。從餐前開胃菜、餐前湯到正餐等一系列西餐的用餐程序一樣不少，種類也算豐富，只是份額相當精細，一份奶酪是三片被切成銅錢大小的薄片鋪在一隻潔白小巧的磁碟裡，白奶酪四周搭配新鮮的番茄粒；同樣的磁碟裡僅盛放一個煎肉丸，外加一勺蔬菜泥；一份煮牛肉也僅是一寸見方；主食是小兒拳頭大小的一團綠色麵條外加幾小塊魚肉；蘆筍湯則被盛在一隻小咖啡杯裡。用餐過程中，主人不必寒暄，客人也不必禮讓，大家盡可隨意地從路過身旁的服務人員手中撿選合乎胃口的餐碟，由於分量迷你，基本上不會發生吃不下的情況，也就避免了浪費，這樣既保證了用餐者的營養平衡，又免除了用餐時的繁文縟節。

　　這就是德國議會的午宴，簡單經濟又不乏禮貌周到，充分展現了德國政府嚴謹務實、不圖虛華的治國理念。

柏林周邊的美麗

　　柏林的冬天總是結束得很晚，常常在4月裡還飄著雪花。當漫長的晚冬終於蹣跚而去，打開窗簾，迎來的是早春的氣息，值此春光，又逢西方的復活節，根據身居柏林多年的經驗，選了一些柏林周邊的名勝風景區，都是一些頗具特色的德國小城，閒暇時呼朋喚友前去遊覽，無論開車或乘火車都很便捷，在此，特別將我收集整理的柏林附近的小城概況貢獻出來，與大家共享。

　　距柏林一百公里左右：

1. Bad Saarow：德國著名的休養區，周圍有美麗的湖濱，早春時節，綠草茵茵，非常適合帶孩子到此遊玩。

2. Buckow（Maerkische Schweiz）：被稱作博蘭登堡州的小瑞士。不知道為什麼，德國人總是對瑞士的景致情有獨鍾，凡是山清水秀的地方，總被冠以「小瑞士」之稱。其實，德國人大可不必借用人家瑞士的風光來美化自己，因為這裡湖水碧波蕩漾、群山層林盡染，頭上是如洗的白雲藍天，尤其是早春時節，漫步在幽靜的林間小路上，漫山遍野的蘋果花開得肆無忌憚，極目遠眺，山下的一池春水波光粼粼。湖邊的船租價格很合理，租一葉扁舟，和優雅美麗的白天鵝一起，蕩漾在平穩的湖面上，嗅著花香、聽著鳥鳴，一邊享受暖風的吹拂，一

邊欣賞水中的倒影，藍的是天空，白的是雲朵，綠的是樹木，愜意幸福的一定是你的笑容。置身在如此美好的自然風光裡，心中除了寧靜就是感激，感謝大自然給人類如此豐富的饋贈。

3. Lübenau（Spreewald）：位於柏林西北部一百公里，是一處景色誘人的水上風景區，寬闊湍急的Spree河穿過整個柏林，漸行漸緩，流至下游，是一處幽深的森林區和一個美如仙境般的小島，Spree河水在這裡徐徐緩緩地流動著，河兩岸是古樸的民居和盛開的鮮花，沿河兩岸的綠樹相擁在一起，將河道圍成一個綠色的水上通道，遊人乘坐一葉扁舟緩緩地漂游在如蔭如畫的水上花園裡，享受著大自然豐厚的饋贈，樂不知返。據說這裡的原住民是德國的一支純粹的少數民族，划船經過他們的木房，他們會身著民族服裝熱情相迎，將親手烹製的當地美食送到客人手裡，價錢合理，交易公平。

4. Rheinsberg（Schlβ und Park von Fridlich II）：博蘭登堡州的小城，是位於柏林西北部約七十公里處森林湖區的療養地，這個小城因Rheinsberg王宮而遠近聞名，這是Fridlich 二世還是王儲時最喜歡逗留的地方。

距柏林二百公里左右：

1. Stralsund：是前往德國旅遊勝地呂根島和西登湖島的咽喉要道，一條幾公里的跨海橫橋連接了陸地和海島。城市建築獨特、風貌古樸，被稱作石板小徑銜接的波羅地海古都。一進入這個城市，首先映入眼簾的就是一

座氣勢不凡的城堡，如今，城堡已經成為德意志銀行
的辦公樓。沿著石板路步入舊城區，在老城廣場的右
側，聳立著高達一百零四公尺的瑪麗亞教堂，登上教
堂的塔樓，就可以遠眺波羅地海和海島的美麗風光。
Meereskundliche Musem（海洋博物館與水族館）的奇特
之處就在於，那些琳琅滿目的海洋生物竟在這充滿宗教
氣氛的地方遨遊，因為它是直接利用古老的教堂和修道
院改建而成的水族館。這個城市一面臨海，三面臨湖，
城內有許多古橋及古城牆，是歐洲北部的威尼斯，並已
被列入世界文化遺產。

2. Quedlinburg(der　Schlossberg mit den Stiftsgebaenden; das
GrabHeinrich I）berumter Domschatz Fachmerkhaueser：
近千年來，德意志王族的頻繁更替和世界戰亂，並未影
響到這裡的如畫景色，從茂密的哈茨山間緩緩流動的博
德河水依然清澈，沿河兩岸那一座座美麗又古老的小木
屋，彷彿是童話主人的家園，千年不變的古城和德國第
一個國王亨利一世的古城堡，使它成為世界文化遺產。
漫步在小城古老而美麗的街道上，一座座色彩斑斕的小
屋如童話般不斷地給你驚喜，別致的市政大樓被常春藤
覆蓋著，讓人看不清底色，小屋和小屋間，不時有清澈
的溪水潺潺流出。

3. Wernigerod：聞名遐邇的哈茨地區古鎮，色彩鮮豔的木
屋結構為其主要特點，Schloss Wernigerode（韋尼格洛
德城堡）矗立在市政廳後方三百五十公尺高的山上，它

歷經戰火，幾經修繕，終於形成了今日巴洛克式和新哥德式相融合的建築風格，如今這個古堡已作為見證韋尼格洛德伯爵家族歷史的博物館向遊人開放。站在古堡上極目遠眺，一片片紅磚碧瓦掩映在綠樹叢中，雲霧籠罩下的羅布肯峰時隱時現，宛如仙境就在眼前。

4. Dresden：距柏林以南，薩克森州的州府，是一座充滿歷史滄桑的城市，它經受了戰火的洗禮，二戰中整個城市一夜之間成為一片廢墟，如今被重建的城市，被比喻為「鳳凰涅」。這裡有無數雄偉的巴洛克式建築，體現薩克森王國榮華的茨溫格王宮、莊嚴的天主教宮廷教堂、金碧輝煌的森珀歌劇院，以及能遠眺易北河畔美麗風光的布呂爾平臺……這些都是令人流連忘返的。重建的聖母教堂尤為壯觀，值得一提的是，讓這個古樸莊嚴的教堂重現昔日光彩的，竟是當年將它無情摧毀的美國和英國，承建的全部費用均來自他們的捐贈。為了讓後人們牢記歷史，教堂重建時，人們盡可能地利用原教堂廢墟中挖掘出來的石塊，殘缺部分再用新材料填補，如此一來，暗淡的銅綠色和嶄新的石灰白，便形成了耐人尋味的鮮明對比。德國人擅長拼圖遊戲，聖母教堂即堪稱世界上最壯觀的拼圖。從德累斯頓出發，沿易北河上遊行進，至與捷克相接的邊境一帶，有一處自谷底兀然拔起，高一百多公尺的地帶，那裡是一片斷岩絕壁，其荒蠻絕妙的景觀實乃世間罕見，雖被稱作「薩克森的瑞士」，但我個人認為，其山嶺的險峻、森林的茂

密，以及落日時的景觀，和雍容恬淡的瑞士是不能相提並論的。德累斯頓附近，還有德國少數民族索爾族（Sorben）的首都Bautzen，這是一座十分優美的巴洛克式小城，值得一覽。

5. Goelitz：位於德國最東部的城市，面積雖小，卻跨越德國和波蘭兩個國家，堪稱是連接東歐和西歐的要塞，很可能成為近兩百年來的歐洲文化城。

6. Halle：文化古城，在薩克森－安哈特州佔有重要的地位，十四、十五世紀曾經繁榮一時，1865年，音樂家Haedel（韓德爾）就出生在這個古老的小城，雖然韓德爾後半生的四十幾年，一直居住在倫敦，但作為大音樂家的誕生地，每年的6月份，這裡都會舉行盛大的韓德爾音樂節，藉此紀念他們愛戴的音樂家。頂端有四座尖塔的集市教堂，在這個小城頗為醒目，當年韓德爾曾在這裡演奏過管風琴，馬丁路德也曾在此傳經佈教，附近的小城鎮Eisleben是馬丁路德的誕生地，如今已作為博物館供遊人參觀。

7. Erfurt：德國著名的塔城與花城，具有一千兩百年的歷史，是圖靈根地區最大的城市。它的四周被森林環繞，鄉村博物館Auger，是一個住了人的露天建築博物館，值得一看的還有市政廳後面特色獨具的Kraemerbrueke（店鋪橋），因為橋的兩側是密密麻麻的店鋪，甚至連河面都被店鋪所掩蓋，如要一睹大橋外觀的真正風貌，必須繞到店鋪橋的背後才行。

8. Weima：一座文化氛圍濃厚的城市公園，被稱作「德國的雅典」。歌德從二十六歲到他去世的八十二歲期間，在此度過了大半生，這個城市到處都留下了他的足跡。歌德國家博物館內的兩層黃色大廳，是歌德當年的豪華書齋，大文豪的《詩與真實》、《浮士德》等許多傳世之作，都是在此創作完成的。此外，席勒、李斯特、巴哈、海爾德，還有很多著名的畫家、建築家以及翻譯家都曾在這裡工作、生活過。他們在魏瑪的故居，如今大多已作為紀念館對公眾開放。1919年，德國誕生了第一個共和國，就是聞名於世的魏瑪共和國，當時制定的《魏瑪憲法》，為德國歷史書寫了重要的一頁。

漫遊歐洲小城

距柏林近三百公里：

1. Gaslar：十世紀時由於銀礦開採而經濟發達的小鎮，1050年，亨利二世在此修建了城堡，十一世紀，亨利三世又建造了德國宮殿建築規模最大的城堡，表現德國歷史的巨幅壁畫，就收藏在城堡第二層的帝國大廳裡，城堡的底層建有Sr. Ulrich禮拜堂，亨利三世的墓碑就收藏於此。十一世紀至十三世紀間，由於金礦開採的發達，使Gaslar小鎮曾經富甲一方，巨賈富商們紛紛將他們居住的木屋修繕裝飾得美豔豪華，這些具有當地建築風格的中世紀房屋至今保存完好，很多仍作為銀行、旅館、特色商店使用，就連當年使小城繁榮的拉默爾斯礦山，也已成為今天的拉默爾斯礦山博物館，是德國被聯合國科教文組織列為世界文化遺產的又一古城。每年4月30日的晚上，Gaslar小鎮都要舉行盛大的活動，市民們載歌載舞、飲酒歡笑，慶祝春天的到來。這個紀念活動源自於騎著掃把女巫的故事，傳說在哈茨山區的羅布肯主峰上，每年的這個夜晚，女巫和魔鬼們都要歡鬧喧囂一番。過去，人們常把這個傳說和奇特的「羅布肯現象」聯繫在一起，就連歌德的《浮士德》裡，也把這裡寫成女巫的聚集之處，實際上，「羅布肯現象」確有其事，科學的解釋是類似於峨眉山金頂佛光的自然景觀。Gaslar小鎮被冠以「女巫之城」的美名，吸引著八方來客的探訪。

2. Lübeck：十三、十四世紀漢薩同盟的中心，是波羅地海及北海海產的貿易往來之地，被稱作「波羅地海女

王」。因為城市的建築完全保持了中世紀的風貌，是德國又一處世界文化遺產。這裡不但有漢薩同盟象徵的霍爾斯騰門，更有豔麗厚重的市政廳，還有建築風格各異的大教堂。這裡也是諾貝爾文學獎得主托馬斯・曼，和他同是作家的哥哥亨利・曼的出生地。Lübeck以北的Travermuende（特拉沃明德），是波羅地海濱的療養勝地，那裡的海灘一片潔白，一直延伸到遙遠的大海裡。

三訪海德堡隨感

　　德國名城海德堡曾被無數詩人謳歌誦詠、被無數藝術大師臨摹描繪。除了眾所周知的王宮古堡，還有那樹木繁茂的海黛山川、那和緩沉靜的內卡爾河水、那滾倒在碧綠草坪上嘻笑打鬧的孩子們、那在明媚陽光下跑步的大學生，和掛在人們臉上的燦爛笑容……這一切的一切，都會牽絆你離去的腳步，難怪連歌德都會把他那顆浪漫的心毫不吝嗇地留給這座美麗的城市。

　　海德堡對我來說，就像是孩子面對一本色彩紛呈、內容精彩的童話書一般，每一頁都令我驚喜讚嘆，一次次涉足那些美麗的地方，從不厭倦，如同孩子臨睡前聆聽的美麗童話，那些字句即使已經倒背如流，仍然愛聽，因為這裡面有頓悟、有感動，更有嚮往。雖然已是第三次來到海德堡，但三次的感受都不相同。

古堡前

一訪海德堡——古堡探險

第一次投身海德堡的山林還是幾年前的初春，對德國地理環境還不甚了解的我，本來是和幾位文友在曼海姆有個小小的聚會，分別前，我們坐在地處城郊高地的一家小酒店裡，一番高談闊論後，我不禁遙望遠方那鬱鬱蔥蔥的青山出神。朋友告訴我，那裡就是海黛山，山腳下的城市就是聞名遐邇的海德堡，那是哲學家和藝術家的搖籃，是歌德把心遺失的地方，那裡美得……這麼說吧，拿起相機，不用取景，隨便一按快門就能勝過明信片。

聞聽此言，我連忙抬腕看表，離上火車的時間還有兩個多小時，就匆匆忙忙地朋友告別，臨時改變主意，踏上了開往海德堡的地鐵。好在地鐵站離小酒店不遠，好在從曼海姆乘地鐵到海德堡，才不到二十分鐘。出了站臺，我把行李放在步行街口的一家中餐館裡，然後循著他人指點的路徑，攀上了通往古堡的深山。

那時的海德堡剛下過一場清雨，山上樹葉的顏色彷彿都將隨著水珠滴落似的，頭頂明淨的藍天，腳下雨後的城市也是那樣的清爽，還有那玉帶般緩緩流淌的內卡爾河水，和那橫臥在河兩岸的那座古樸的老橋……我就這樣一路攀登、一路欣賞沿途的風光，不知不覺就忘記了時間。終於到達古堡時，才猛然想起還要回曼海姆趕火車，只好滿心不甘地返身下山。因為要趕時間，便嫌走那徐徐緩緩的盤山路太慢，索性越過山上的護欄，試圖在陡峭處找到一個下山的捷徑。哪知道，那看上

去堅硬的山地，經過雨水的浸泡後，鬆鬆軟軟的，而且又溼又滑，一腳踩下去，整個人立刻失去了重心，直往山下滾去。傾刻間，我真是絕望到了極點，心想：完了，我命休矣！求生的本能使我一路滾、一路用手腳胡亂抓撓，抓到手裡的時而是一把草根，時而是一把樹皮……終於，在慌亂中抓到了一棵幼樹的樹枝，那根樹枝實在是太細小了，被我揪得搖搖欲墜、要斷不斷的，我屏住氣息，拽著這根樹枝，手刨腳踢地又抓著了樹幹，剛要定一下神，可怕的事情又發生了：這時，我看見幼樹的根正一點一點地被我拔出來，顯然它已承受不住我身體的重量，我趕忙騰出一隻手，又抓住旁邊一棵略為粗壯的樹，然後以最快的速度將懸掛的身體移過去，再拔腳踩至樹的根部，接著空出手來，向上尋找下一棵能支撐我的大樹………就這樣，我竟然借助樹的力量，一步步地又攀緣到山頂，此時，我的雙手掌心已被那些樹枝磨礪得血跡斑斑。

　　沿著盤山路下山的時候，我特別留意我遇險的山下，想知道，如果當時自己沒有抓住那顆小樹，最後會滾落到什麼地方。當我看到就在小樹下方不遠處的半山腰，竟是一處兩丈多高的石崖時，不禁倒抽了一口涼氣：歌德把心留在海德堡算什麼，我今天險些把命都丟在這個美麗的地方了！如此說來，第一次的海德堡之行雖然短暫，短暫得連以小時計算都嫌奢侈，卻是一個終身難忘的探險經歷；海德堡的山川古堡使我迷失，而海德堡的如蔭樹木又將我拯救。

二訪海德堡——曲徑通幽

一個偶然的機緣使我幾年後重返海德堡，和上次的行色匆匆相反，這回則如候鳥一般，有計劃、有規模地選在一年中最寒冷的時候，拍打著翅膀，從德國的北端執著地飛向南方；和上次的單槍匹馬相反，這回老鴿子的翅膀下還一左一右地護著兩隻幼鳥。此行不是旅遊、不是探險，而是像當地住民一樣，租一處公寓安頓下來，在這個童話般的城市體驗一段閒適愜意的人生。

海德堡的冬天雖不像北方那麼嚴寒，但聖誕節時的顏色也是潔白的。幾場雪花飄落後，空氣更加清冷，隨處可見的松柏也顯得更加翠綠，綠樹上覆蓋著一層薄薄的白雪，那是令人賞心悅目的顏色。

太陽出來的時候，我喜歡漫步到河畔，吹吹內卡爾河的冷風，讓眼前明鏡般的內卡爾河水蕩滌掉終日擁塞在腦中的繁雜，然後到老街去拜見那些已經作古的名流雅士。在這條見證歷史的街上，每走幾步就會遇見掛有紀念牌的民居，這些房子看上去雖然平常，卻往往是中世紀時不凡人物的住處，比如化學家本森，比如詩人萊瑙，比如音樂家舒曼……走累了，不妨到瀰漫著浪漫情懷的大學生咖啡屋坐坐，據說這家咖啡店的幾代主人，都是自由戀愛的理解者和支持者，當年為了幫助家教森嚴的姑娘向學府裡心儀的青年學生傳達情意，老店主可努塞爾先生還獨創了一種香濃細膩的巧克力餅，人稱「大學生之吻」，流傳至今。巧克力固然香甜，但濃郁的咖啡和獨具風格

的蛋糕更令我回味無窮。穿過大學廣場，沿著聖靈教堂對面的小路又回到河岸，每次走到古橋頭，我都會上前撫摸那隻在此守候了三百多年的智者靈猴，遵循傳說，我撫摸了他手中冰冷光滑的銅鏡，又撫摸了他同樣冰冷光滑的手指，心中祈禱著自己能諸事如意，平安地重返海德堡。遊人不多的時候，我還會把頭從靈猴空空的下頦處伸進去，試著透過他深邃的目光打量眼前的一切，也希望能沾染到他的智慧和靈氣。

告別了智者靈猴，踏上橫跨塞納河兩岸的古橋，來到河的對岸，這裡有一條通往哲學路的蛇行小道。小道狹窄陡峭，兩旁又被高高的石牆嚴嚴實實地遮擋著，沿著石階盤旋而上，看不到前後的行人，只聽得見咚咚的腳步聲，那感覺就像被拋棄在深深的古井中一樣。堅持攀登著走完這艱難的一段，雖然已經累得氣喘吁吁，然而見到頭上豁然出現的那一線藍天，精神就陡然振奮起來，不由得加快了攀登的腳步。這時，頭上的藍天越來越敞亮，周圍的景色也逐漸浮現，直到腳步被期待中更美的景色牽引著，終於穿過這條艱難的小道，來到著名的哲學路上，高高在上地俯瞰著依傍在海黛山下的海德堡城，俯瞰著古老的運河和河裡的遊船，還有河岸旁川流不息的車流……對面的古城堡是那樣的清晰，卻又和它身後的山峰渾然一體，讓我一時分不清，是古堡屬於群山，還是群山屬於古堡。站在這裡，我終於明白，為什麼說海德堡是產生詩歌的地方，是誕生哲學家和藝術家的地方，也明白自己對「哲學路」這個名稱的誤解，原來「哲學路」不一定就是當年哲學家們散步的小路，而是無論誰來到這個地方，面對眼前如夢如幻的景色，都會陷

入哲學家般的思索。美好的事物總會激發人們創作的靈感和表達的慾望，這種感覺僅僅充盈於心還遠遠不夠，它需要與世人分享，那麼，最好的辦法就是把這種感覺寫出來、吟誦出來、描繪出來、放聲地唱出來……

三訪海德堡──旅途頓悟

　　古橋頭的那隻靈猴果然靈驗，我不斷地拜訪他、撫摸他，不到半年，我真的又踏上了這塊地靈人傑的土地，來到他的面前。像以往一樣，我撫摸他手中的銅鏡，祈禱再次相見；我撫摸他的手，祈禱健康平安。實際上，人們說撫摸靈猴的手是祈禱財富的，經過了世事滄桑，我已頓悟，什麼才是真正的財富。對我來說，答案只有一個，那就是健康平安！所以每次到此拜訪靈猴時，我都會拉著他的手，默默地祈禱我的財富：健康平安。

　　拜完靈猴，我又踏上了通往對岸哲學路的古橋。通向這條具有傳奇色彩的小徑的道路不止一條，市中心還有一條修得非常現代的緩坡公路直達那裡，沿著那條大路上去要容易得多，沿途還能欣賞到美麗的風景。但我和往常一樣，仍然選擇了那條崎嶇、陡峭又陰森的石階小路。不是為了尋求刺激，而是喜歡體驗那種經過了氣喘吁吁的跋涉，才得以欣賞美景的感覺。沒有經過艱苦努力就能得到的東西，無論多麼寶貴，都不會懂得珍惜，只有自己辛苦換來的，才更覺得珍貴。

　　天色將暗時，我們回到住處歇息。這是臨時租用的度假公寓，一切陳設都非常簡單卻很實用。為了旅行便捷，我們一家出遊，全部的家當也不過就一隻小旅行箱而已，其中小女兒的奶瓶、尿片、布袋熊還佔了相當大的空間。燒飯時，沒有中式的切菜刀，就用公寓的長柄刀替代；不方便精工細作，就將蔬菜攔腰切上幾刀後扔進鍋裡；沒有切菜板，就把用過的牛奶包裝盒剪開，裡面的錫紙板十分堅韌耐用。後來，我們還用這套「代用廚具」包過一次美味可口的餃子呢，葱花是用剪子絞碎的，擀杖嘛，當然還用老辦法──啤酒瓶。幾隻粗瓷茶杯，早晨用來喝咖啡、午間用來喝茶、晚上用來裝啤酒，幾個硬塑飯盒，又盛飯、又盛湯，有時還用來裝牛奶。回想起來，那的確是一段非常簡單也非常快樂的日子。其實，人類生存的物質需求是很簡單的，然而在現實生活中，我們往往為了追求物質享受而忘記了最簡單的快樂。很多時候，快樂似乎和金錢無關、和地位無關、和學識無關、和財富無關，它僅僅發自於我們率真的內心。

嶗山新道

　　聳立在東海之濱的嶗山，堪稱中國著名的道教名山，小時候讀蒲松齡的〈嶗山道士〉時，就對大師筆下這座海上仙山心馳神往，對書中那身懷穿牆走壁絕技的嶗山道士更是欽佩得無以復加。一直以來，嶗山在我心中都是那樣的高貴神祕，直到2006年的那個盛夏，我和丈夫攜手同遊膠東半島時，終於得以親身感受嶗山的雄偉氣魄。

嶗山道觀門外

　　夏天遊嶗山真是正當其時，置身在一片綠色的樹海中，耳畔充盈著山中小鳥婉轉的鳴叫和松間清泉的潺潺流淌，極目遠望，山頂上雲蒸霞蔚，山腳下碧波蕩漾，頭上的雲海和腳下的東海一樣的壯觀、一樣的美麗。嶗山雖高，卻不險峻，那一塊塊蟠桃形狀的巨石頂天立地，構成了嶗山獨特的渾厚雄偉。

　　我們乘纜車一路驚嘆著來到嶗山的半山腰，從這裡到山頂就不再通纜車了，只剩下蜿蜒曲折的登山小徑，山頂上的道觀在遙遠的高處隱約可見。這時，一位面目和善的導遊小姐迎上前來，毛遂自薦地要做我們的登山嚮導。導遊小姐很善談，一路上情緒飽滿地不停向我們介紹嶗山一石一峰的傳說。在拾階而上的中途，她還把我們引到一個低矮的山洞裡，黑暗潮溼的山洞裡有一塊光滑冰涼的大石板，她說，這裡就是當年著名的道教人物丘長春、張三豐修煉的地方。山洞低矮破敗，是因為某年某月某日突然發生的某一天災所造成的。姑且不論導遊小姐的話有多少可信度，她所講的故事倒是更加強化了我對嶗山這座神仙之宅、靈魂之府的感覺。

　　說話間，山頂的道觀已呈現在眼前，導遊小姐和觀裡的道士熟稔地打過招呼，就坐在院子裡的石凳上歇息，算是完成了導遊的任務。和她結算導遊費時，我還故意多付了二十元，以表謝意。這時，兩個年輕的道士迎了出來，像見到親人一樣，熱情地把我們迎進了道觀裡，我和丈夫才剛踏進門，就被道士不問青紅皂白地塞給我們每人一支蠟燭，然後又問我：希望家人平安嗎？希望身體健康嗎？希望感情幸福嗎？云云。面對這些提問，又身在此等莊嚴肅穆的道觀裡，所有的回答當然都是肯

定的。道士說：「好，那就在這裡點燃你們的平安燈吧。」於是，我們在他的引導下點燃了蠟燭，並將蠟燭放到一個神臺前。當然，這一系列祈求平安的舉動，都讓我們付出了大把的銀兩。這還只是慕道的第一道門檻，剩下的我們就知難而退了。

出了道觀，等在門外的導遊小姐臉上閃過深深的失望表情，還隨口問了一句：「好不容易走了那麼多山路，這麼快就出來了呀？」接下來她帶我們下山時，就不像上山時那麼興致勃勃了。眼看山路就要走完，臨別前，導遊小姐突然想起了什麼似地問道：「你們知不知道，你們買的纜車票裡還包含一次免費品茶呢？」我說：「沒人告訴我們呀。」她聽了就說：「那就跟我走吧，要不出了山門，這張票就作廢了，嶗山清泉沖泡出的茶還是值得一品的。」

不一會兒，我們就被她帶到山腳下的一個茶莊裡，莊主是一個身形高大粗壯的漢子，他把我們熱情地迎進茶室後，就守在門外和導遊小姐熟絡地話起了家常。和莊主大漢正好相反，茶室裡的小妹倒是身材單薄，一副發育不良的模樣，不知是大漢的女兒還是他僱來的工作人員。只見她動作嫻熟地給我們泡了兩小盅不同種類的茶，嘴裡還陣陣有詞地介紹這兩種茶對男人和女人不同的養生功效。又累又渴的我，端起茶杯剛喝兩口，還沒品出茶的味道呢，小妹就不容置疑地聲明：「只要你喝了我泡的茶，就得買我的茶葉。」我問她的茶葉怎麼賣，她說：「四百元一盒。」我又問：「一盒是一斤嗎？」她輕描淡寫地回答：「是一兩。」我掃了一眼她手裡要推銷的茶葉，包裝簡陋，連密封都沒有，更別提產地和日期了，不由得冷笑

一聲，質問道：「你那散裝茶葉莫非是白娘娘的仙草不成？」沒想到她卻大言不慚地說：「我的茶葉是以獨家祕方炮製的，比你說的那個什麼仙草值錢多了，你不買，就得賠我的茶葉，你也看到了我在你的茶杯裡放了多少好茶。還有這泡茶的水，可是正宗的嶗山山泉，都是千金難買的。」如果說在道觀裡還有一絲對宗教的敬畏和隱忍，這回我實在是忍無可忍了，正要繼續和她理論，丈夫用手勢制止我，他和顏悅色地對小妹解釋說：「我們只是走山路口渴了，我寄放在山下的背包裡就有你們山東最好的茶葉，不必再買你的茶了。但你為我們泡的這兩杯茶，我們理當付錢給你，謝謝你。」說著，他從錢包裡抽出了二十元人民幣放在茶桌上，我們站起身，剛要離開這是非之地，那小妮子竟然扯住丈夫放賴：「你喝了我那麼好的茶，卻只給這點錢，怎麼行？」我忍住憤怒，問道：「那你說，我們要給多少，才能出你這個門？」她說：「茶錢一百，還有我的服務費，導遊小姐要引路費……」聽到這話，我真恨不得將唾沫吐到她那精緻的小臉上。爭執間，門外的大漢進來喝道：「有什麼好吵的，喝茶付錢，天經地義！」導遊小姐也假惺惺地過來勸說：「以前的纜車票是含有免費品茶的，我不知道規矩已經改了，你們既然喝了人家的茶，就只能付錢了。」我說：「你說的規矩，從來就沒有過，我一進門就意識到了，所以才肯付二十元茶水錢，我們不會白喝人家的茶，這錢也是她該得的。你們再囉嗦一句，我這就打電話投訴，連你這個導遊一起投訴，你若嫌不夠，可以再加上山上的『道士』，反正你們是一伙的，就不信光天化日之下沒有說理的地方！」說著，

我拿出手機欲撥號碼，這時撕扯我們的手都鬆開了，我們脫身拂袖而去。那山東大漢又追出門來，我以為他還要繼續糾纏不休，正要打電話求救，結果被他攔住了去路，硬是把錢塞還給我，還一個勁地賠不是，說看在她們年輕不懂事的份上，就不要把事態擴大了，大家掙飯吃都不容易云云。回頭再看看那導遊小姐，果真眼裡汪著一團淚，只聽見她帶著哭腔說：「今天我在纜車站排了三次長隊，才攬下一件差事，前兩個輪到我時，恰巧遇上了外國遊客，我不懂外語，只好重新排隊，我家裡還有吃奶的孩子呢。」見她那副可憐兮兮的模樣，我立刻就心軟了下來，她每天山上、山下地跑路當導遊，也真是不容易，就把錢塞給了她。

　　雖然此次嶗山之行穿插了一段被欺騙的不愉快，但因為它的山光海色，因為的它的蒼松怪石，因為它的古樸和神祕，有機會我還是會再來的，那時，我會上山敬拜仙風道骨的真正雅士，不必點神燈、進高香，攜一份平常誠心，足矣。

北德「新天鵝堡」之行

今年的復活節雖然沒有像往年一樣遠行，但還是渴望將自己的身心在大好春光裡流放，遂不顧幼子纏身，呼朋喚友地約上一幫同道者，趕搭一大清早的火車，前往有「北德新天鵝堡」之稱的什威林（Schwerin）。

什威林是德國梅克倫堡——前波莫瑞州（Mecklenburg-Vorpommern）的首府，因為城市被七個大大小小的湖泊環繞，所以又被稱作「七湖之城」。既然「是北德新天鵝堡」，顧名思義，當然也像坐落在德國南部真正的新天鵝堡一樣，以皇宮聞名。德國旅遊書上介紹說：什威林皇宮當時作為軍事要塞，始建於973年，1160年被薩克森最強的公爵「獅子里昂」佔領，並進行了第一次擴建。大約兩百年後，梅克倫堡大公阿魯貝利希選擇此地作為行宮，而今則是該州議會的辦公地點，也是德國唯一一個設在皇宮內的州議會。

由於這座城市坐落於水的環抱中，七大湖泊彷若七塊翡翠鑲嵌在周圍，其中尤以德國第三大湖什威林湖最為耀眼。出發時柏林還是細雨濛濛，兩個多小時後抵達什威林時，大家驚喜地發現，這裡竟然碧空如洗。我們一行人笑語喧聲地步出站臺，映入眼簾的是明淨的湖水和繁茂的樹木，還有保存完好的普魯士時代的建築，據說那都是十九世紀的天才設計師喬治・阿道夫・戴姆勒（Georg Adolph Demmler）的傑作。當年戴姆

勒曾受命改造了什威林皇宮，同時他也是當時什威林市政規劃的官員，所以我們今天在什威林看到的許多古建築，都是出自於他的手筆。

穿過古老的步行小街，美麗的什威林皇宮赫然聳立在藍天白雲下，皇宮四周被明淨的湖水環繞著，事實上，皇宮就建在水中央的一座島上，和陸地的連接，僅僅憑藉著一南一北兩座長長的吊橋，一方通向皇家外花園，一方通向市中心。必要時放下吊橋，和外界取得聯繫，平時則收起吊橋，自成一體，此時的皇室就是名副其實的孤家寡人。湖水中清晰地映著皇宮的倒影，和暖的陽光斑斑駁駁地蕩漾在湖面上，恍惚間，我們宛如置身仙境一般。難怪人稱什威林皇宮為坐落在北德的「新天鵝堡」，果然名不虛傳。如果說什威林碧綠色的湖泊是翡翠，那麼，什威林皇宮就是一顆倒映在水中璀璨的夜明珠。

我們此行受到了當地旅遊局的熱情接待，年輕的旅遊局局長，是一位典型的北德英俊小伙子，他以朋友的身分邀請我們乘坐城市觀光車遊覽了整個市容。同樣年輕的中國部負責人小劉，不辭辛苦地為我們擔當了導遊的重任，一個個優美的故事從他口中娓娓道來，他引人入勝的講解，更增加了這座城堡童話般的色彩，使一土一石、一屋一木都具有歷史的感覺。

在皇宮入口處有一大一小兩棵奇特的樹，它們初看似兩棵、細看又是纏繞在一起的一棵，人稱「連理樹」。很顯然，這最初的兩棵各自獨立的樹，不知從什麼時候起，他們開始了天長地久的糾纏環抱，像一對難捨難分的戀人。佇立在樹下的人，難免被這浪漫溫情籠罩著，聽說在此樹下留影的人都

可以得到永久的幸福後，我們紛紛迎向了它們，就迎像向自己的幸福。

皇宮的內花園雖然不是很奢華，但那色彩莊重的中世紀拱門、神情凝重的雕像，和嘩嘩作響的噴泉相映成趣，給人一種古樸典雅的寧靜感。尤其令人稱奇的，是皇宮裡規則地排列成幾何圖形的水道，那是城堡內部的排水和供暖系統，即使是今天，皇宮花園裡那些被澆灌得鬱鬱蔥蔥的植物，也是得益於這些即古老又先進的水利系統。看到這些，叫人怎能不讚嘆日耳曼民族祖先的智慧？

那幅愛之女神和愛之天使的油畫更使人流連忘返，它的奇特之處並不在於畫面的逼真和完美，而是無論你從哪個方向來、無論從哪個角度觀察，天使的眼神都追隨著你、天使手中的箭頭都瞄準著你。這幅畫似乎在警示世人，哪怕跑到海角天涯，你都逃脫不了愛神之箭，不管你是王宮顯貴還是布衣平民，愛情的機會人人均等，只要你行走在人世間，或早或晚，總有一天，你會被愛情一箭穿心。

還有那雕樑畫棟、金碧輝煌的皇宮，那華美的造型、那細膩的質感，我們誰也沒有猜出用的是何種材料，說出來讓你不得不佩服建築大師的妙手神工，那不是金、不是銀，更不是石膏和木頭，誰能想到，象徵皇族威嚴的宮頂，竟是由紙張造就的！

我們在什威林最古老的飯店——紅酒莊（WineHouse）用過豐盛的北德風味的晚餐後，趕在夕陽西下前返回柏林。幸運的是，在通往火車站的小路上，竟然遇到了傳說中什威林皇宮

的「護衛使者」——因為身材矮小而終年頭戴高帽的小精靈，雖然明知道那不過是當地旅遊局用來吸引遊客的招數，我們還是隨著遊客蜂擁而上，簇擁著「護衛精靈」並按下了快門。據說每年6、7月份的什威林都會舉辦城市慶典，屆時會在皇宮門前演出露天歌劇，還會在什威林湖畔賽龍舟，別看這個城市不大，但想真正了解它，還真得花點心思呢！

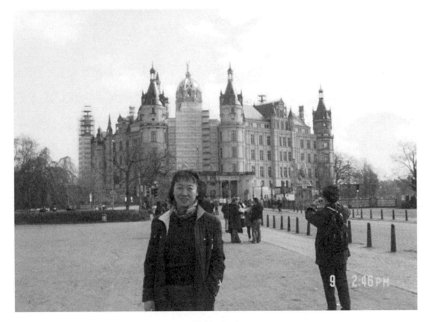

北德皇宮

旅歐隨感三則

夏日海岸

地中海上的明珠

　　當年隨著夫君到希臘的克里特島時，正值1月初，東北的故鄉還是冰天雪地、冷風刺骨，這裡卻到處是怒放的鮮花和果實盈枝的樹木，一時間，我竟不知自己究竟置身在何種季節裡，問過當地人才明白，原來克里特的冬天也是如此宜人。這個地處歐、亞、非三大洲交界處的古文明搖籃，由於被美麗而

寧靜的地中海環抱著，形成了其獨特的氣候，夏天最長可達八個月，它沒有明顯的四季區分，對克里特人來說，一熱一涼便過了一年。

克里特是希臘最大的海島，優越的地理位置和悠久的歷史文明，為它籠罩了一層神祕的光暈。克里特人自豪地聲稱：「我們的每一塊石頭都有上千年的歷史！」所以，陽光、海灘、石頭被稱作是克里特的三大寶，吸引著成千上萬來自世界各地的旅遊者。希臘政府針對克里特的實際情況，制定了一連串揚長避短的經濟政策，鼓勵並支持民眾憑藉發達的航海運輸優勢及歷史與大自然的恩賜，大力發展旅遊業。島上的幾個城

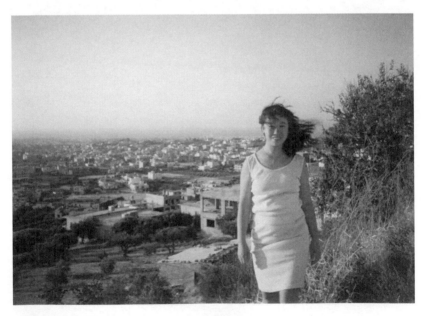

漫步克里特

市雖然不大，卻相當繁華。窄窄的公路上，各種車輛川流不息，一輛輛呼嘯而過的摩托車，常令行人心驚肉跳，唯恐躲閃不及，摩托車騎士們的橫衝直撞，使島上的交通顯得越發雜亂擁擠。狹長的街道上商場林立，沿街的櫥窗裡陳列的商品雖然琳琅滿目，標籤上的數字也往往令人瞠目結舌，當地人平時是很少購買這類高價商品的，旅遊旺季時，摩肩擦踵的外國遊客將克里特島變得格外喧囂，他們的光顧，是大小商店滾滾財源的保證。

　　作為常住客，當然不必和那些匆匆過客一樣大把大把地拋灑冤枉錢，因為我有足夠的閒情雅興去貨比三家，漸漸地在日常消費上也摸索出一些門道。每逢星期六，當地人便開車前往設在港口的自由市場，那裡吃、穿、用等各類商品一應俱全，當季的瓜果蔬菜更是應有盡有。由於市場是免稅的，價格僅相當於超級商場的一半。當我隨著熙熙攘攘的人流穿梭期間，用英語夾著半生不熟的希臘語和攤主砍價時，也充分體會了身為「老外」的感覺，別有一番情趣。克里特人的性格特點，透過逛自由市場就可以略見一斑：熱情、豪爽又不乏精明。有時，你認為商品的價格還算公道，但等你挑選好、放在電子磅秤上時，貨主卻打出一組高出原價很多的數字，你若不明就裡地與其理論，他會和顏悅色地解釋：「你問的是普通價，而你卻挑了最好的，當然要按上等價格付錢了。」然後再慷慨地塞給你一些，一攤手：「OK, thank you, bye bye！」讓人覺得，他們即使是耍小聰明騙了人，卻也表現出可愛的坦率，雖是吃虧上當，卻又無話可說。相較於國內某些小商販以次充好、缺斤短

兩，挖空心思地在秤桿、秤砣上做文章的坑人手段，實在是高明得多。

　　近年來，由於整個歐洲經濟不景氣，物價飛漲、失業率增加，幾乎成了歐洲共同體國家尚無良藥可醫的通病。作為當中的「老么」，希臘當然是在劫難逃。面對幾乎每天都在貶值的貨幣，克里特人卻能坦然視之。在城郊，常見到一幢幢私人住宅樓由於通貨膨脹造成的資金匱乏而中途擱淺，上面幾層鋼筋、水泥一片狼藉，下面卻裝繕一新，一家人和樂融融地生活其中。身為一家之主的克里特男人，是家庭經濟的支柱，他們很少固定地從事某一職業，為了謀取更多的收入，往往身兼數職，只恨自己分身乏術，甚至不惜降格以求。鄰居帕布羅斯就是其中的一員，他既是伊臘克林州電臺的節目主持人，又是某雕塑公司的設計師，同時還擔任克里特大學研究中心的庫管員。這樣的人一多，必然增加了中下層人的失業率，而本來就業率就低的克里特婦女的職業選擇範圍更是狹窄得可憐，受過高等教育、能講一口流利外語的女孩當清潔工、營業員的情況已不罕見，她們不但沒有絲毫屈就感，還挺自得其樂的。即使是不得不做家庭主婦的女性，也在設法創造財富。我有兩個同叫瑪麗亞的鄰居，其中一個三十出頭，已有三個女兒。希臘的婚嫁風俗與中國正好相反，男方只承擔婚禮當天的費用，其餘一切所需皆由女方籌備，所以瑪麗亞和丈夫早早就為女兒們蓋起一棟三層樓房。由於孩子們還小，她便將房子租了出去，每月也輕鬆賺得上千美元。另一個瑪麗亞和我一樣，是她的房客，在美國生活了近二十年，與她的丈夫大衛同是電子工程

師，回家鄉定居後，卻雙雙加入了失業的隊伍。大衛每天風塵僕僕地為人開大卡車跑運輸，瑪麗亞則利用自己在美國多年累積的英語基礎，當上了房東瑪麗亞三個女兒的家庭教師，每天按不同年齡和程度分別授課、分別計酬。兩個瑪麗亞彼此一來一往，算得很清楚，究竟是誰賺了誰更多的錢，外人不得而知。在克里特，像她們一樣透過各種渠道賺錢的家庭主婦不計其數。這就是克里特人，時弊所帶來的種種不便，就這樣被他們的超然與豁達一點點地消蝕了。

希臘居民大多信奉東正教，克里特有很多別致的教堂，清一色的拜占庭式建築風格，暗黃色的半圓穹隆頂端覆蓋著方方正正的廳堂，顯得教堂高低錯落，層次變幻無窮，讓人感到一種神權無上的超然力量，和西方其他國家氣勢飛騰的哥德式大尖頂教堂相比，更具有來自天國的幻覺與神祕。

克里特人非常重視宗教節日，狂歡節前夕，各種面目猙獰的假面具堂而皇之地登上了超級市場的主貨架，許多打扮得像是馬戲團小丑模樣的人泰然自若地走在街頭。一天深夜，我們全家被一陣零亂的敲門聲叫醒，開門一看，不由得倒抽了一口冷氣，只見淡淡的月光下竟站著幾個青面獠牙的「小鬼」，他們互相推擁著，衝著我們嘰喳亂叫，我顫聲問道：「你們是誰？想幹什麼？」「小鬼」們竟然對我置之不理，夫君斗膽上前要揭下他們的面具，他們才一哄而散，其中一個反穿著大皮鞋的「小鬼」在逃跑中還摔了一跤，眾「小鬼」們連忙去攙扶，慌亂中，面具紛紛落地，一個個「惡鬼」頃刻間變成美麗的鄰家少女。原來，這天是狂歡節，我們大可不必如此緊張，

可愛的「小鬼」們只需幾塊糖果就能打發。「夜半三更鬼叫門」大概是克里特獨有的慶祝節日的方式。

據考證，幾千年前，這個稱雄歐洲的克里特王國，由於聖托林火山爆發而化為廢墟，少數劫後餘生的人將文明的種子帶到了雅典，奠定了古希臘文明的基礎，並由此誕生了畢達哥拉斯、亞里斯多德、蘇格拉底和柏拉圖等影響了整個歐洲的一代先哲。盲眼詩人荷馬那部史詩巨作，至今仍被東、西方奉為經典。過去，斷臂維納斯的美麗曾舉世震驚，引來多少神祕的猜測和遐想；今日，作為鑲嵌在地中海上的一顆明珠，克里特以其旖旎的風光和淵遠的文化，仍為世人所傾倒。

羅浮宮的傳說

人在歐洲，不可不遊藝術之都巴黎，而巴黎的藝術作品尤以羅浮宮的收藏最豐，據羅浮宮博物館目錄記載，目前它的藝術品收藏數量已達四十萬件，包括古代埃及、希臘、羅馬及東方各國的藝術品，和從中世紀到現代的雕塑作品，除此之外，還有相當數量的王室珍品和古代大師們的繪畫真跡。從雕塑《米羅的維納斯像》到釉畫磚砌成的《波斯王弓箭手》，從楓丹白露畫派的貴夫人到達文西的《蒙娜麗莎》……實際上，羅浮宮本身就是一個龐大的藝術傑作。

羅浮宮的歷史可以追溯到十三世紀，它本是當時菲利普國王出於防禦的目的而修建的城堡，這個城堡就坐落在美麗的塞納河邊。當年所謂的城堡，就是今天羅浮宮的方形庭院，當時

被當作國庫和檔案館。十四世紀時，被稱作「賢王查理」的查理五世，將它改為自己的王宮，但它實際上並未行使王宮的功能，因為不久後，查理五世就在此修建了著名的圖書館。1546年，弗朗索瓦一世委派建築師皮埃爾・萊斯科對羅浮宮進行了龐大的擴建工程，皮埃爾拆掉了舊城堡，在它的基礎上修建了一座新宮殿，使羅浮宮具有了文藝復興時期的風格。

這項工程到了昂利二世的時候，仍然由皮埃爾・萊斯科主持著，然而不幸的是，年輕氣盛的昂利二世竟在一次馬上比武時受傷去世，他的遺孀卡特林娜做主修建了蕊樂麗宮，為了把蕊樂麗宮和羅浮宮連接起來，她還派人修建了一批向塞納河方向延伸的側樓。到了昂利四世時，又增建了花神樓，使這項宏偉的工程一直到到昂利四世時才告竣工。後來，羅浮宮又在路易十三和路易十四兩代國王時期進行擴建，進而形成了今日方形庭院的格局。

羅浮宮在一代又一代傑出建築師修繕擴建的過程中，逐漸被雕琢成一個具有劃時代意義的巨型建築藝術品，宮殿上大量的雕塑裝飾，使羅浮宮更加引人注目。然而可惜的是，由於1682年法國遷宮至凡爾塞，已初具規模的羅浮宮竟被當作廢棄工地般地被拋在一旁，甚至一度要將它拆毀。危急的關頭，是一群巴黎市場的婦女們拯救了羅浮宮，1789年10月6日，這些婦女集體遊行到凡爾塞向國王請願，迫使王室重返巴黎。此後，羅浮宮的整修工作一直在進行著，直到拿破崙三世才算徹底完工。天有不測風雲，1871年5月的一場無情大火，把蕊樂麗宮化為灰燼，因此我們今天看到的羅浮宮，就是失去

了蕊樂麗宮之後的樣貌。1989 年，華裔建築師貝聿銘將羅浮宮的入口設計成玻璃金字塔的形狀，使這座古老的藝術宮殿增添了現代感。

童話世界裡的童話國王

嚴寒的冬夜裡，連綿的遠山一片銀裝素裹，皎潔的月光下，一隊白色的馬幫由遠及近地疾馳而過，馬背上的騎手個個錦帽貂裘、氣宇軒昂。他們簇擁著一輛黃金製成的華麗雪橇，一位風度翩翩、威嚴英俊的青年國王端坐其中。雪橇四周被神態各異的天使們圍繞著，兩位天使共托一盞明燈，照耀著這位國王清冷的冰雪之途。馬蹄在積雪的山巒間迸濺出陣陣白色的塵煙，掛在駿馬脖子上清脆的搖鈴聲，一路迴盪到很遠，很遠……

這就是從如夢似幻的童話世界裡走出來的童話國王，白馬拖著金雪橇，又把他載向他親手設計的童話城堡裡。時光回溯到一百三十年前的德國，童話國王為了修築他心中的理想城堡，耗盡了他所有的私人財產和年俸，雖然他並未因此揮霍國庫的積蓄，然而，縱使是一國之君，他個人的資金用於打造他的理想王國，也是入不敷出的，最後只好靠舉債度日。

童話國王把他的童話城堡視為人間天堂，那裡沒有邪惡和戰爭，只有高貴的文學、藝術和美麗的自然景觀，城堡內幾乎每個房間裡都能看到神態各異的天鵝形象，由此可見，天鵝作為純潔的象徵，童話國王對它情有獨鍾。童話城堡坐落的地

方，就是這個世界上可以找到的最令人驚嘆的地方之一，踏上一百六十九級臺階到達城堡的最高處，窗外巴伐利亞特有的田園風光美不勝收，坦海瑪群山環繞著塔樓交錯的童話城堡，群山腳下則是左右對稱的兩湖清水，大的是阿爾卑斯湖，小的則是遠近聞名的天鵝湖。

　　童話國王作為那個時代最英俊的男人，雖不乏美麗女子相擁相隨，他的內心卻始終是孤獨的，在這座美侖美奐的城堡裡，他的目光常常越過美麗的阿爾卑斯湖，越過那一片被濃密森林覆蓋的山巒，那是德國和奧地利的邊界，和他青梅竹馬的表姐就被嫁到了那裡。童話國王年輕憂鬱的內心裡充滿了對遠嫁他鄉的美麗表姐的牽掛與關懷，似乎還沒有第二位女子如此親密地走入過他的心田。他曾想娶沙皇公主為妻，卻沒有下文，後來終於和表妹訂婚，卻在婚禮前的關鍵時刻又毀約。他對宮廷的等級制度和繁文縟節感到厭煩，更不屑於權力的爭鬥，他寧願躲避白日的喧囂，於寂靜的夜晚乘著雪橇，在王國裡的森林和峽谷間漫遊穿行。他喜愛他的山川和臣民，他渴望一方自由快樂的淨土，然而，他對內心中理想王國的執著追求，卻和他身負的政治使命格格不入。他雖然擁有豐富的精神世界，卻對殘酷的現實無能為力。他曾一度脫下皇冠，沒有通知內閣，跑到瑞士，拋開一切政務，和朋友瓦格納暢談音樂和戲劇，兩天後卻不得不在議會的要求下，簽署和兄弟王國普魯士的戰爭動員令……

　　童話國王的內心就這樣被浪漫的理想和無奈的現實撕扯著，最終還是被政權的反對者強硬地定性為神經錯亂，而被迫

　　離開他為之傾注心血的童話城堡，第二天竟神祕地辭世於他鍾愛的白天鵝的家園——斯坦貝格湖。

　　在童話國王依依不捨地告別他的童話世界時，極目遠眺，山巒疊嶂，層林盡染，清澈的湖水裡倒映著明淨的藍天，潔白的天鵝在碧水白雲間高雅悠然地飄浮著……

　　這就是德國兩個世紀前的童話國王，他面前那遼闊巍峨的雪山是阿爾卑斯山脈，他身下的土地是阿爾高地，他牽掛的表姐是奧地利皇后，名叫希茜，他建造的童話世界是充滿藝術靈感的新天鵝堡，他的領土是美麗如畫的巴伐利亞王國，他的傳奇名字是路德維西二世。

旅臺親歷記

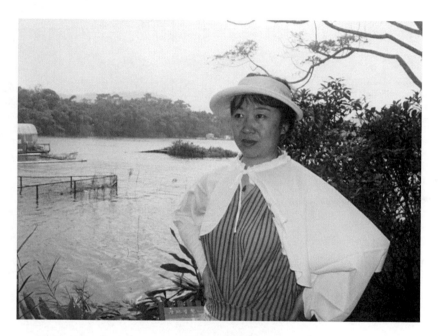

在日月潭邊

見識名牌精品

6月的臺灣，雖然溼度很高，卻不像傳說中的那樣悶熱，氣候還算宜人。藉著夫君赴臺參加兩岸學術交流的機會，和中科院的學者們一道來到寶島臺灣，第一站下榻在臺中市東海大

學的教師會館。東海大學的校園環境優雅怡然，與市區那些橫
衝直撞、呼嘯而來的摩托車大軍相比，這裡簡直就是世外桃源
了。尤其是校園裡那條遮天蔽日、種滿榕樹的林蔭大道，一端
通往東海大學圖書館，另一端則通向貝聿銘早期設計的臺中教
堂。這座教堂的外形獨特、別出一格，不似在歐洲常見的教
堂，或尖頂或圓頂，而是簡潔流暢的線條配上金黃色的通體琉
璃瓦，乍看之下，頗似一位身披黃袍的大主教，頭頂十字架，
神情肅穆地矗立著。這座教堂，是今日臺中市的地標。

　　白天，學者們的學術會議日程被安排得滿滿當當，我等隨
行的夫人們，便得空在市區裡四處遊蕩，逛完了恐龍博物館，
這群分屬不同年齡層的女人們就商議著她們一貫的主題——逛
商場。恰好那段日子，SOGO商城賄絡陳水扁女婿一案被炒得
沸沸揚揚，大家都想見識一下這個商城的「尊容」，便分頭搭
了三輛出租車，興致盎然地前往。那連日來被神話了的SOGO
商城裡，感覺上和其他國家任何一個大型百貨公司沒有什麼兩
樣，這些也算見過大世面的教授夫人們，對這裡的商品不停地
品評著，卻沒有一個肯掏腰包的，認為這裡的東西不見得好，
但就是一個字：貴！陪同前來的東海大學的那個小女生說：
「旁邊的路易斯維登旗艦店的東西才貴呢！隨便一個包包就要
上千美元。那可是亞洲最大的路易斯維登旗艦店！」聞聽此
言，別人都沒有反應，只有我和一位從美國來的同鄉大姐跑過
去見識所謂的「真名牌」。我知道，在德國柏林著名的選帝侯
商業街上，維登店裡，維登包是限量供應的，遊客須憑旅遊護
照方可購買一隻，所以後來才有某些眼明手快的留學生發明了

一條生財之道，即在這家店門前，用自己的護照幫人買包賺取歐元。剛從韓國旅遊回來，親眼見到這個貴族品牌的箱包，是如何被心思縝密的韓國商人明目張膽地複製、盜版，韓國的街頭地攤上，到處都堂而皇之地擺放著派頭十足的假維登箱包，聽買過的人說，無論是做工、選料還是樣式，幾乎都到了以假亂真的地步，當時同行的一位朋友經過艱難的討價還價，從不同的小販手裡分別買了五個假維登包，總共才花了一百多美元，回來的路上，他一直興高采烈地炫耀這個戰績。這回在此地遇到了「真神」，即使不燒高香，也總該拜上一回。

臺北LV精品大廈

這是一個外觀和它的的產品同樣端莊厚重的四層樓房，兩個醒目的LV字母重疊著浮顯在大樓深淺不一、明暗有度的方格子裡，那些陽光下錯落有致、極具立體感的方格子，其實是這家商場的玻璃窗。剛踏上商場大門前的大理石階，就見到門口穿黑衣的保安低頭

向別在衣領上的小型對講機報告，雖然聽不清楚在說些什麼，我猜一定是在通告裡面的人：注意，馬上就會進來兩個衣著隨意的女人，沒有專車、沒戴鑽戒，很可能是只看不買。見這架式，本想隨便轉一圈、見識一下精品真貨就走人的我們，只好忍住笑、繃起臉，進門來煞有介事、認認真真地巡視起來。

這裡與其說是商店，倒更像是個陳列館。那些暗棕色、印有四角梅花圖案和重疊的LV標記的挎包中規中矩地被擺放在玻璃櫃子裡，每樣箱包都僅此一件。在這裡，顧客是沒有機會像在其他商場購物一樣，隨便近前摸摸、看看的，只要你的目光落向哪個包，馬上就有一位訓練有素的工作人員上前為你介紹、講解，由型號款式到設計人員到出產日期等等，不厭其詳。只是當問到價格時，必須先查詢產品的號碼，再透過領口的對講機詢問「高層」，得到指示後才可以告知顧客具體的價格。看上去很普通的皮挎包，既沒鑲鑽也未裹金，真的就是上千美元，我等俗子肉眼凡胎，任憑如何比較，也看不出兩個「李逵」真在哪裡、假在何處，只好虛心地請教該店的工作人員，他說，真正的維登產品，每一件都是有具體的生產證明的，就像人的出生證明一樣。聽了這樣的解釋，我不禁啞然，這年頭，連人都能複製了，更何況出生證明呢！

遇見國術大師

白天見識了恐龍博物館所呈現的史前蒼涼後，又在路易斯維登旗艦店領教了當今的豪華，一行人又被盛情的主人邀請到

臺中規模不凡的蒙古烤肉館共進晚餐。所謂的「蒙古烤肉」，只是這家餐廳的名稱而已，其實，那裡有亞洲各國的風味飲食，幾百種山珍海味、時蔬美點任食客隨意挑選，選好後自己從後廚的大窗口遞進去，幾口大鍋同時加熱，眨眼的功夫，廚師們就在你眼皮底下把原料變成了色味俱佳的美食。雖然店家的招牌是十美元吃到飽，但面對如此琳琅滿目的美食，別說是逐一品嘗，就算只用眼睛看都看不過來呀，只能怨腸胃不爭氣了。

酒足飯飽後，我和那位美國來的同鄉大姐相約逛臺中的夜市，順便挑幾件入鄉隨俗的靚衫裝扮自己，女人嘛，每到一個新地方，首先想到的總是如何用當地的時裝把自己包裝起來。此行南亞各地飄蕩一個多月，考慮到天氣炎熱，加之旅途奔波，換洗的衣衫都是根據需要，在當地隨時購買的。回到德國後整理照片，經常忘記當時身在何處，每到這時，我就憑藉身上的裝束來判斷。

我們兩人正興致勃勃、有說有笑地穿過東海大學通向繁華夜市的林蔭路，沒想到，從一處石階上往下走的時候，我竟一腳踏空，還沒容我明白怎麼回事，整個人已經向前撲倒在地了。大姐把我從石階路上扶起來驗看傷勢，除了膝蓋處擦破了點皮、腳上的絲襪被磨出幾處破損之外，並無大礙，我扯下絲襪扔進路邊的垃圾箱，便繼續我們的逛夜市行程。我們在路邊的時裝店裡挨家地瀏覽、不停地試穿、品評，不知不覺夜已深了，此時，我的左腳也開始隱隱作痛起來，只好提著大包小包的戰利品回去歇息。

第二天早晨醒來，發現左腳已經痛得不敢觸碰，更別說穿鞋著地了，連洗臉、刷牙都不得不依靠那隻「倖存」的右腳，單腿蹦到衛生間。想想真是人有旦夕禍福呀，昨天還精神百倍地在大街上閒晃，一覺醒來，竟然寸步難行了。因為我的房間在二樓，不通電梯，即使到近在咫尺的樓下大廳，那二十幾階樓梯，此時對我這個腳部受傷的人而言，也是個異常艱難的路程，剛硬著頭皮、小心翼翼地用單腿蹦了幾階，就已汗流浹背，平日兩隻腳共同分擔的體重如今全部落到了右腳上，顯然它是難以承受的，此時不僅大發感慨，看來老天賜給我們身體的每一個零件都是不可或缺的，無痛無災的時候，你甚至都沒有意識到它的存在，等真的傷到哪個部位了，才感到它的重要。從今以後，對自己身體上的一毫一髮，我都要善待。平日十分注重形象的老公，此時也善心大發，二話不說，一躬身就把我背起來，一直走到樓下的服務臺，值班人員推薦我們到附近的醫院去拍片子，又打電話叫來一輛出租車。司機是個四十多歲的中年人，他一聽我的情況，就建議我不要去醫院，索性直接去國術館找國術大師調理。他說他知道一位國術大師，過去是給臺灣省隊運動員做保健推拿的，退役後自己開了一家國術館，經常有傷員坐他的出租車到大師那裡治傷。「他都怎麼治呀？」我好奇地問道。出租車司機說：「就是在身上這裡捏捏、那裡弄弄的，一會兒的功夫，比你傷得還厲害的，就能馬上下地走路了。我們臺灣人一般的傷筋動骨都不去醫院，西醫只會給你吃止痛藥，然後讓你回家靜養，國術大師採取的可是中國的傳統醫療手段，都是真功夫，治療的時候肯定會痛，但

恢復得快呀。」我還是第一次聽說「國術館」和「國術大師」
這兩個名詞，司機說的越是神乎其神，我越是難以置信，如果
沒有骨折還好說，我都疼成這樣了，假如真的傷到骨頭，我相
信，任憑大師再有本事，也不會馬上把我捏好，反倒會給我雪
上加霜、疼上加疼。我一口拒絕了司機的好意，執意到醫院去
拍片子。在醫院沒費什麼周折就確診了，謝天謝地，不是骨
折，是足部韌帶拉傷，醫生開了消腫止痛的藥片，說我近期肯
定走不了路了，需要靜養四周，每天冰敷。雖然我心裡的一塊
石頭落了地，但一想到，千里迢迢來到寶島臺灣卻不能盡情觀
光，日月潭去不了，阿里山也爬不成了，每天只能悶在酒店的
房間裡守著冰袋度日，就不禁傷感、遺憾。

　　這回不能趁老公開會時自己跑出去看風景了，行動不便，
也懶得吃東西，整整一天粒米未進，只能守著電視「聲援」進
行得如火如荼的倒扁運動。一直捱到傍晚老公回來，他執意把
我從病床上拖起來，說：「反正是不能玩了，總得吃得好，我
帶你去吃臺灣最好吃的東西！」我一聽，來了精神，說：「臺
灣最好吃的可能都在那家蒙古牛排館裡了，昨晚，我只品嘗了
九牛一毛，要不我們今晚還去那裡吧。」

　　接下來，就是重複早晨去醫院時的程序：被老公背下樓，
到服務臺叫出租車，幾分鐘後，出租車就停在了大門口。此
時，天色已晚，夜色裡，我單腿蹦過去拉開車門，這時，只聽
見一個熟悉的聲音關切地問道：「你的腳還不能動嗎？醫生怎
麼說？」我定睛一看，天下竟有這等巧事，我居然遇到了同一
輛出租車、同一個司機。他問我們要到哪裡去，我說去蒙古牛

排店吃晚飯。他笑道：「真是太巧了，早晨我說的那家國術館就離牛排店不遠，你既然沒有骨折，要不要先去找國術大師治療一下？價錢也不貴，大約十美元吧。」既然他都這麼說了，就去碰碰運氣吧。

　　大師所謂的治療室，不過就是一間極其普通的民宅，裡面有個條凳和一把藤椅，迎接我們的國術大師肥頭大耳、鬍子拉碴，光著脊樑，一臉橫肉，看著他那一副「黑李逵」的模樣，我心裡就發毛。幾位前來求治的患者坐在條凳上等候，被醫治的患者則仰坐在藤椅上接受大師的敲打折騰。在司機和他哇哩哇啦地講了一串客家話後，大師放掉手裡正揉搓的那個人，招手讓我坐到藤椅上，一把扯下我掛在傷腳上的涼鞋，當時疼得我倒抽了一口冷氣。接著，他在傷腳上試探著疼痛的部位，司機則在一旁充當我們的翻譯。大師要我疼就大喊，還說，如果忍著疼不喊出來，對皮膚不好，會讓容貌變醜。我不知道這是什麼邏輯，但心想：既然喊幾聲就能避免變醜，何樂而不為？於是，我的喊聲隨著他扳著我的腳上下左右地牽引，也忽而慘烈、忽而微弱，大師似乎循著我的喊叫聲，找到了受傷的準確部位，他放開我受傷的左腳，轉而端起我的左臂，用他那蒲扇一般的手掌，從我的肩膀一直到手心，連揉帶掐的幾個回合之後，我忽然感到一股熱流猛然從左臂的某一個穴位湧到了腳上傷痛的部位。等他再回頭上下左右地扳弄傷腳時，我竟然一聲都沒吭。這時，大師站起身來，對我說：「你現在能下地走路了！」我猶疑著把腳伸進鞋裡，試著在地上輕輕地踩了踩，雖然感覺不那麼疼了，但若讓我馬上走路，似乎還不太行。大師

又用手向門外一指，命令似地說：「走，走到門口去！」我終於把傷腳踩到了地上，這還是我早上起床後，第一次雙腳著地呢！大師見我站著不動，又衝著我喊道：「走呀，你怎麼還不走？」說著，還沒容我適應過來，他竟然猛地一掌擊在我的後背上，直打得我踉踉蹌蹌，等我回過神來，發現自己已經被他的鐵砂掌擊打到了門口，大師哈哈大笑地說：「你自己不走，我只好幫你走了，現在你再回到我這裡來吧。」我只好一瘸一拐地又走了回去。

再次坐回藤椅上時，大師拿出一塊月白色的象牙板，狠狠地擊打在受傷的腳底板上和同側的小腿肚子上，只打得我嗷嗷直叫，連驚嚇帶疼痛，眼淚也不正氣地流了下來。大師見狀還半真半假地說：「哭吧，越哭喊越漂亮！」打完後，他又讓我走向門口，有了剛才後背被偷襲的驚恐，這回自然不敢怠慢，只能聽話地走過去，又按要求走回藤椅，繼續接受捏掐擊打，如此幾個回合之後，一瘸一拐地行走時，竟然也沒甚麼大礙了。我以為這次備受折磨的國術治療會到此結束，正要致謝告辭，大師卻把我拉到一面大鏡子前，透過司機的翻譯問我：「你看看你的臉上有什麼變化嗎？」看著鏡子裡的自己，這才發現，被醫治那側半邊臉上的鼻唇溝明顯地淺了，這一側的眼角也比另一側的上提。被國術醫治傷腳，雖然莫名其妙地捱了打，卻無意中起了美容回春的效果，真是神奇！大師說：「看到了吧，這邊的臉龐是妹妹的，那邊是姐姐的。」我笑著說：「您還是用象牙板再打我一頓好了，讓我兩邊都變成妹妹的臉。」大師依言而行。最後，大師用一隻手掌罩在我的傷處，

開始運氣發功，隨著一股股熱流湧向傷的深處，眼見大師裸露的脊背上汗珠迸現，至此，我方才領悟，原來臺灣的國術，正類似我們所說的氣功。

老公見我經過醫治，已經大有起色，高興地多付給大師一倍的診療費。然而一出門，他就不以為然地說：「其實，大師醫治是一方面，更主要的是他的心理暗示，和那番鎮人的氣勢起了作用，他說你能走了，你敢不能嗎？不能就得挨揍，你一怕疼，不能走也得能走了。」不管怎麼說，反正接下來的行程，遊日月潭、訪文武廟、參觀故宮、攀101大廈、逛臺北夜市⋯⋯那隻傷腳雖尚不能達到行走如飛的程度，但總算帶傷完成了使命，這些還是應該歸功於祖國傳統醫術的神奇和國術大師的妙手回春。

親歷倒扁運動

雖然對臺灣政界的對壘和輿論界的自由早有耳聞，但這次在臺灣有幸親眼目睹這一幕，還是出乎意料之外。

當時，島內倒扁的聲浪甚囂塵上，每天打開電視，就是兩黨政客之間的口水戰，一會兒是外貌英俊得像影視明星的國民黨主席馬英九語重心長地對阿扁勸退，一會兒又是現任總統阿扁聲淚俱下地對民眾表白，間或有李敖當眾解褲，出示前列腺手術的刀口，意在勸說一位身在國外的關鍵證人，術後盡快回來為總統夫人的受賄案作證⋯⋯總而言之，就是亂糟糟的「你方唱罷我登場」。起初，我還真不知他們在吵什麼，經不

住每天政客們高分貝的爭論鼓噪，聽他們吵來吵去，便知道了其中的原委：一位久居國外的李姓款婆，曾在臺灣某高級酒店的總統套房一住就是幾個月，臨走前，開出了巨額的宿費發票給現任的總統夫人，被總統夫人拿去向國家財政部門沖了個人揮霍的帳目。期間還穿插了臺灣大型豪華商城SOGO對陳總統女婿的購物禮券賄賂，由於禮券面額小而賄絡金額高，據說所賄禮券多到陳女婿的車子都載不下，又向賄絡人借來一輛，而這位關鍵的證人目前在國外做前列腺手術，無法前來作證，所以才有七十多歲的大才子李敖在電視裡解褲，當眾出示術後的刀口，藉以說明前列腺手術沒什麼大不了，很快就會恢復成這樣，他李敖術後都能毫無阻礙地站出來罵人，難道你老弟就不能站出來作證嗎？更加令民眾憤慨的是，這些巨額禮券竟被總統夫人用來買了昂貴的鑽石首飾，在公開場合明目張膽地戴在身上。看到這裡，不禁感慨：俗話說，成功的男人背後都有一個了不起的女人，但這位陳總統背後的夫人，卻讓堂堂臺島總統無法省心。

緊接著，李姓款婆在澳大利亞的豪宅在媒體上曝光了，而該款婆恰巧扭了腳，也不能前來作證，只對媒體說，她開出的發票給了表妹，至於表妹是否給了總統夫人，她無從知曉。電視屏幕裡的李姓款婆，在豪宅裡接受採訪時，雖然拄著柺杖，腳上卻踩高蹺似地蹬著三吋高的細跟鞋，面對記者狐疑的目光，風姿綽約的李姓款婆自鳴得意地解釋說：「我是個在任何狀態下都注重儀表的女人，我常告誡我的女兒，不管發生什麼事，都不能忘記把自己打扮得漂漂亮亮的。」言下之意就是：

她可以受傷，但不可以不美麗。我不禁讚嘆：女人做到這個境界，該是何等的修煉呀！接下來，我自己的腳也不慎受傷了，天熱加上水腫，整個腳背漲成了大麵包，一空下來，就得用個大冰袋消腫解痛，別說是高跟鞋，連草鞋都穿不上！不由得越發佩服李姓款婆做女人的境界。

倒扁運動的高潮，是國民黨和親民黨的首腦宣佈在立法院門前絕食靜坐，攜手推翻民進黨政權。所謂的靜坐，不過是通常的叫法，其實是「鬧」坐，因為期間參加靜坐的人，並沒有安安靜靜地坐在廣場上，他們群情激憤，不停地高呼吶喊，譴責陳水扁政府的昏庸腐敗，以期喚取民眾的覺醒。結果，號稱在烈日下已經兩天粒米未進、滴水未沾的宋楚瑜並未等到馬英九，只好硬著頭皮把絕食的獨角戲繼續唱下去。也許正是因為有被國民黨耍了一頓的惱火，才有後來演說時發生在兩人之間的小摩擦。起因是，馬英九和另一位同僚演說興起，滔滔不絕，佔用了宋楚瑜的時間，導致忍無可忍的宋大人拂袖而去。好在小馬哥及時悔悟，致歉不迭，千呼萬喚，才又把連日來體力大大消耗的宋大人請了出來。至於政客之間話不投機，互相撕扯抓撓，甚至向對方身上投擲文件，更是屢見不鮮，怎麼看怎麼感覺，他們不像是政治家，倒像一群孩子在玩政治扮家家酒。後來，當我把這個看法告訴臺北的一位教授時，他說：「你怎麼能相信他們的表演？那都是做秀給選民看的，別看他們在臺上鬧得不可開交，剛打完，就勾肩搭背地去喝酒去了。臺灣的政治，就是讓人哭笑不得。」

去立法院觀看集會時，只見沿途有很多懸掛著五星紅旗的

車子開過，同行的臺灣朋友解釋說：「這些都是渴望和平、嚮往統一的臺灣人。」

由於民進黨在臺灣議會佔有多數席位，最終導致轟轟烈烈的倒扁運動被否決。

聽費玉清講笑話

提起臺灣歌手費玉清，相信和我同齡的人都會不由自主地想起《一翦梅》那婉轉悠揚的旋律：「真情像草原掠過，層層風雨不能阻隔，總有雲開日出時候，萬丈陽光照耀你我……真情像梅花開放，冷冷冰雪不能淹沒，總在最冷枝頭綻放，看見春天走向你我……雪花飄飄北風嘯嘯，天地一片蒼茫，一翦寒梅傲立雪中，此情……長流……心間……」許多年過去，相信許多當年的觀眾都和我一樣，電視劇演了什麼，早就淡忘了，但主題曲的演唱者費玉清那一詠三嘆的歌聲，卻深深地在記憶裡紮下了根。後來，隨著兩岸文化交流的頻繁，在各種公開的演藝活動上經常能見到費玉清的身影，令我吃驚的是，俊朗小生費玉清這麼多年來，不但歌聲依舊，樣貌也同樣依舊，似乎歲月的流逝並未在他的身上留下痕跡。後來，他幾次到大陸開個人演唱會，很多年齡和他相仿，但容貌卻比他滄桑許多的歌迷蜂擁而至，像自己追星的子女一樣，為心中的偶像歡呼雀躍，溫文儒雅的費玉清果然不負眾望，用他那抒情的歌聲，把這些早已青春不在的歌迷們又帶回了那青春無敵的黃金歲月。

　　旅遊大巴沿著蜿蜒曲折的山路不快不慢地行駛著，窗外掠過的是一片片濃郁的綠色，鬱鬱蔥蔥的遠山和近在眼前的椰子樹，還有外形狀似椰子樹，卻比椰子樹纖細許多的、高高的檳榔樹，都是寶島的特有樹種。窗外的美景千篇一律，綠得有些單調，車窗外偶爾閃過檳榔西施誘人的玻璃屋，她們身掛幾絲布條，在屋裡搔首弄姿地招搖著，藉以吸引長途客車司機們的目光，進而停車買她們醒腦提神的檳榔果。據說，這是類似一種軟毒品的果實，吃在嘴裡，會把牙齒和嘴唇都染成黑色。檳榔的顏色，在臺灣也是一種階層的象徵，連檳榔西施自己都不吃自己賣的檳榔。昏昏欲睡地坐在大巴裡一路前行，這時，美女導遊提議放一部影片來看，大家七嘴八舌，意見很難統一，就在爭論不休之際，電視屏幕裡一改連日來長篇累牘的倒扁宣言，一個熟悉的身影出現了，大家定睛一看，興奮得異口同聲地喊道：「這是費玉清，不要轉臺，就看費玉清！」

　　這是費玉清和另一位山地男歌手聯袂主持的綜藝節目，題目叫《金嗓金賞》，二人合唱的一曲《小放牛》將節目拉開序幕，緊接著，在觀眾們熱烈的響應中，費玉清收起歌喉，竟然聲情並茂地說起了笑話，那俐落流暢的口才、那唯妙唯肖的表情，絕不亞於任何一個資深的相聲演員。他講的笑話，幾乎都不是直白的那種，但轉念一想，卻能讓人捧腹，然後隨著笑話的內容，又自然而然地引出他的一曲美妙高歌。這個節目讓我有幸見識了這位抒情王子的另一面，心中不由得讚道：沒想到費玉清是如此的多才多藝！當我還沉浸在對費玉清痴迷的欣賞中時，只聽他歌罷，又說起謎語來讓他的搭檔猜，第一個是：「舞會結束後，每

位女郎都尋得如意郎君出去共度春宵。打一成語。」那位搭檔猜了三次，都被費玉清否定，最後自爆謎底：「你真笨，是『井井有條』呀！」觀眾群裡一楞，隨後哄堂大笑，一車的費玉清「粉絲」們也個個表情複雜、瞠目結舌。搭檔不買帳，嚷著說：「這個不算，你再來。」費玉清自鳴得意地又出了一個謎語：「老先生和老夫人行房，打一成語。」又是三次機會，搭檔連猜不中，只好向費玉清討教，只聽費玉清清了清嗓子，爆出謎底：「是『古道斜陽』呀！」電視裡的觀眾爆笑，車裡的觀眾們卻是一片譁然。第三個謎語，費玉清如法炮製，這回更邪，做愛的對象由老先生、老夫人改成了「老夫人和小伙子」了，搭檔顯然已經領悟了「費氏謎語」的玄機，不費吹灰之力就猜出謎底：「古道熱腸！」費玉清在觀眾們的爆笑聲中趁機唱了一首名叫「古道」的歌，唱歌時的他，一改講曖昧笑話時的玩世不恭，搖身一變，又是那個萬人追捧的偶像情歌王子了。然而，雖然他有瞬間完成角色轉換的能力，車上這群大陸歌迷們卻不買帳，紛紛議論說：「真是人不可貌相，原來道貌岸然的費玉清，竟有這麼一副油腔滑調的嘴臉！」有一位四十出頭的復旦大學女教授甚至後悔不迭地說：「早知道他是這個樣子，我就不會起早貪黑地去排隊買他的演唱會門票了，我可是不折不扣地迷了他二十多年呀！」倒是有幾個年輕的學者不以為然，對這些失望、譴責的聲音充耳不聞，甚至還很欣賞他的機智和風趣，說：「沒想到費大叔竟然如此有激情，還以為他只會唱那些膩膩歪歪的情歌呢！」大家在對費玉青的評價上見仁見智，總之，費玉清，無論別人怎樣評價你、感受你，這回，你真是讓我大長見識了！

古城羅騰堡的浪漫之旅

鵝卵石路上訪古探幽

德國的6月是最宜人的季節，頭上暖陽高懸，腳下到處是濃蔭綠樹、小河流水，歐華作協散居在歐洲各地的幾位文友相約共赴陶貝爾河畔，在古城羅騰堡飲美酒、品詩文、賞美景，真乃情也融融、樂也陶陶。

本來我們約好的時間是周末的傍晚，在位於市中心的中式蓮花酒樓下榻，但訂火車票的時候，發現如果我肯犧牲一慣的懶覺，乘早車去、晚車回，就能省下上百歐元的交通費，我想，一路上反正是單槍匹馬，早去晚歸又何妨？有了充裕的時間，正好可以悠閒地品味古城風貌。

清晨5點多，我就被鬧鐘叫醒，略事梳洗，就背起簡單的行囊出發了。臨上火車前，在車站買了一個加長的雞肉三明治，這一路上的能量就全靠它供應了。

抵達羅騰堡時正是中午，在找尋旅館的路上，我已被這個古樸的城市吸引住了，沿途高聳入雲的大教堂和那一道道拱形城門，還有那各具特色的鐘樓和小巷，都充滿了驚奇。我按圖索驥，很快就找到了那家香港老闆開的蓮花樓，放下行裝，洗去一路風塵，為了拍出來的照片好看，我還特別換上了明麗

惹眼的衣裙，足登一雙與之相配的高跟鞋，娉娉婷婷地出門去了。

蓮花樓離市中心不遠，穿過一條鵝卵石鋪就的小街巷，就到了市政廳廣場。一路上，我不停地按下快門，捕捉充滿著古老印記的城市景色，沿途總是有熱情的遊人幫我拍照。走著走著，逐漸感到腳下高高低低的鵝卵石和高跟鞋，對我的腳施加了很大的壓力，本以為，穿過這條小路就可以抵達平坦的街道，四處一望才發現，中心廣場周圍的所有街道都是鵝卵石鋪成的，不禁在心裡暗暗叫苦。這時，只見對面走來一群日本遊客，女士們大都衣著光鮮，腳上和我一樣蹬著漂亮卻不適合在這路上行走的高跟鞋，從她們跟跟蹌蹌的步態看來，顯然已經走了很遠的路。此時，街邊一家鞋店的招牌吸引了她們的注意力，只見這群東洋婦人蜂擁而入，不一會兒，每人都換上一雙便鞋走了出來，臉上掛著心滿意足的笑容，連步態也跟著輕盈起來。看來，對這個城市的路況認知不足的遊客不只我一個，這樣想著，心裡才略為平衡一些。受到她們的影響，我立刻轉身回到旅館，換上了旅途穿的牛仔服、旅遊鞋，輕裝出發。

穿過市中心的集市廣場，隨著三三兩兩的遊客，徑直拐進了城堡街，據說這是羅騰堡最古老、最具浪漫色彩的街道之一，街道兩旁是別致的木房民居，和德國其他城市的習慣一樣，每間木房子都圍繞著盛開的鮮花，一段古老的著名城牆就在小街的盡頭。這時，我看見一群遊客在導遊的引領下，在街口的一幢建築門前停了下來，導遊指指點點地解說著，我好奇

地湊上前去，原來這裡竟是歐洲聞名的中世紀犯罪博物館，門口的庭院裡就陳列著令人毛骨悚然的絞刑架和用於酷刑的刑具，導遊說，

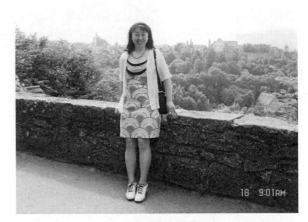

古城牆上

博物館裡還有更多五花八門的刑具，和那個年代懲罰犯人的逼真圖片。我難以相信，在如此美麗迷人的地方竟然存在著那些讓人做惡夢的東西，就逃也似地離開了。

　　沿著城堡街一直向前走去，很快就登上了一段險要、高聳的防禦城牆，從城牆的瞭望臺上遠遠地望過去，視力所及之處是漫山遍野的綠色，綠得那麼層次分明，那是山林的顏色。羅騰堡的塔樓、教堂以及獨具特色的小木屋，錯落有致地散落在這片綠色裡，尤其是那些尖屋頂的傳統木屋，屋頂上鑲嵌著一個個弧形的天窗，就像是房子的眼睛。最有代表性的，就是建於1516年的城市大磨坊，大大的斜坡形紅瓦屋頂覆蓋在足足有四層樓高的大磨房上，房頂上竟然半睜半閉著十隻「大眼睛」。據說，這個巨大的磨坊是當年為了防範戰爭被圍困期間的饑荒而建造的，磨坊裡有兩道堅實有力的石磨，需用十六匹馬來推動。而今，這裡已成為羅騰堡市的青年旅館。悠閒地漫

步在高高的城牆上，靜靜地欣賞著羅騰堡浪漫古樸的自然景色，習習暖風送來一陣陣悠揚的巴伐利亞樂曲，那是不遠處的城堡公園裡，一位身著民族服裝的小伙子正如痴如醉地演奏著長笛。此時此刻，宛如置身仙境，心頭沒有一絲人世間的紛雜，是那麼的輕鬆而空靈。

市政廳和「海量酒客」的故事

當晚文友們陸續到達後，大家就聚在一起把酒言歡，說說笑笑地直到午夜，還意猶未盡地相約著去尋找傳說中的守夜精靈。經過如此折騰，第二天早晨，都睡眼矇矓地難以起身。

因為筆會事先安排了羅騰堡市旅遊局派來的導遊人員，遊覽市容後，還要和羅騰堡市市長赫伯特・哈赫特爾先生座談，為了讓大家能按時集合，一大早，就有一位德高望重的大姐挨著房間敲門，叫大家去用早餐的同時，也提醒我們著裝要得體。因為有了前一天走鵝卵石路的經驗，我一大早就換好了舒適的旅遊鞋、牛仔褲和T恤，大姐看到我這一身休閒打扮，不由分說，就責令我換下：「你就這身裝束去見市長大人嗎？絕對不可以，快去換掉！」扔下這句話之後，她又風風火火地去敲響下一個房間的門了。這下子，我卻犯了難，讓我身穿禮服、足蹬高跟鞋，見市長倒是得體了，但那石子路我要怎麼走？還有那蜿蜒的古城牆，我要怎麼攀登？我那從土耳其趕來赴會的室友建議說：「那就折衷一下好了，身上著裝正式，可以見市長，腳上則不妨隨意些，方便走路、攀塔。」真是個好

主意！於是我換上金盞花圖案的吊帶短裙，外罩白色薄紗開衫，足蹬舒適的白色撲馬旅遊鞋，這身特定環境下的臨時搭配，看上去竟是那麼的獨特且得體。

早餐後，市長先生安排的導遊人員依約前來，是一位能講滿口流利英文的年輕女子。我們一行人跟隨著她，一路遊覽了熱鬧的集市廣場，輝煌的市政大廳就坐落在集市廣場上，市政廳的後面則是莊嚴肅穆的聖雅各布大教堂，這座建造期歷時兩百年的哥德式大教堂，是羅騰堡市的最高建築物，它那兩座高高的尖塔直衝雲端，教堂裡收藏著德國最有價值的藝術珍品之一——祭壇雕刻畫，它是由重彩木版繪畫後雕琢而成，繪畫出自著名藝術大師海爾林之手，而富有藝術價值的龕內木刻塑像，則由施瓦本的藝術工匠完成。除此之外，多幅海爾林的油畫也珍藏於此。值得一提的是，聖雅各布大教堂裡的聖體壁龕，曾是聖體遺物的存放處，聖血祭壇上方的鍍金十字架裡珍藏著舉世聞名的耶穌聖血，那是一隻鑲嵌在十字架上的水晶球，傳說這隻水晶球裡珍藏著耶穌的三滴寶血，中世紀時，這裡曾吸引了無數朝聖者前來朝拜。祭壇的正中心，是著名的木雕藝術家雷門施奈德最令人讚嘆的浮雕藝術傑作——最後的晚餐，浮雕上的十二使徒神情各異，有驚愕、有憤怒，更有惶恐不安，堪稱雷門施奈德最高藝術境界的作品。

繞過聖雅各布大教堂，導遊小姐帶我們來到一座中古建築的大門前，她指著這座暗漆的大門解釋說：「這個大門已有幾百年的歷史了，更珍貴的是，它是由一整塊木頭製成的。」說完，她竟然從自己的衣兜裡摸出一把鑰匙，插進鎖孔，三兩下

就捅開了大門，然後驕傲地向我們宣佈：「這裡目前是我的宅邸，歡迎大家來坐客！」由此可見，在這座充滿中世紀古典氣息的城市裡，尋常民居都是古蹟。

　　遊覽過市容之後，我們筆會成員來到了市政大廳裡，羅騰堡市市長赫伯特・哈赫特爾先生已經笑容可掬地在那裡等候了。市長先生向我們詳細介紹了這個城市神奇的歷史背景：1631年，羅騰堡市大軍壓境，皇家步兵統帥提利欲率部隊在此地過冬，但羅騰堡市的居民堅決拒絕了這一無理的要求，並和他們所擁戴的瑞典小股衛戍部隊一起堅守防線，經過兩天兩夜的激戰，彈盡糧絕的羅騰堡市終於寡不敵眾，被迫投降。然而，提利仍不放過全城的百姓，甚至準備下達屠城的命令。10月31日，全城的婦女和孩子來到市政廣場上向提利乞求赦免，一位市議員甚至取來一個巨大的酒杯向提利敬酒，這位羅騰堡的新佔領者和他的部下一起，連喝了幾輪，也沒有把酒杯喝空，於是對這隻容量足足有三點二五升的「海量酒杯」感到非常驚奇，竟然提出，在場要是有人能一口氣喝光「海量酒杯」中三點二五升的法蘭克葡萄酒，他就撤銷殺人的成命。老市長聽聞此言，毫不猶豫地接過這隻「海量酒杯」，將杯中的酒一飲而盡。面對老市長的仗義豪飲，提利目瞪口呆、滿臉愧色。羅騰堡市因此保住了，但拯救了全城的老市長卻整整昏睡了三天三夜。為了紀念老市長的壯舉，從此以後，市政府大鐘左右兩邊的小窗裡，每天到了幾個主要的整點時段，都會自動打開，這時，聚集在市政廣場上喧嚣的人群就會安靜下來，滿懷敬意地翹首觀看小窗裡重現當年的場景：一邊

是老市長用雙手抱著「海量酒杯」一飲而盡，另一邊則是目瞪口呆的提利。

　　聽完現任市長滿懷敬意地講述著這位三個世紀前老市長的故事，我們注意到站在市長先生身旁的一位身著中世紀民族服裝的老先生，只見他手捧一隻傳說中的「海量酒杯」，裡面盛滿了法蘭克葡萄酒，原來他就是從歷史劇「海量酒客」裡走出來的老市長，我正琢磨著他將怎樣扮演那位可敬的先輩，他真的會在我們面前將那杯葡萄酒一口氣喝下去嗎？老先生卻面帶微笑地把酒杯遞給了我們，我們也不謙讓，爭先恐後地端起沉甸甸的酒杯，來一回「實地演練」。酒杯在我們中間轉了一大圈，幾乎每個會員都有重演這段歷史的機會，但杯裡的酒尚喝不到三分之一，看來「海量酒客」不是那麼好當的。

體驗一回「海量酒客」

酒窖裡的晚餐

在市政廳和市長先生道別後，我們又三三兩兩地兵分幾路，有的結伴登上古城牆遙望城外鬱鬱蔥蔥的山林，有的登上聖雅各布大教堂，俯瞰這座古樸的城市，還有的去逛聞名德國的聖誕市場——這是德國唯一一家全年開放的聖誕用品商場，寬闊的店堂裡佈置得如童話世界一般，充滿了濃郁的聖誕氣氛。

傍晚，應市長先生的邀請，文友們聚集在名聞遐邇的城市酒窖的品酒廳裡，在品酒師的引導下，將羅騰堡市極具特色的葡萄美酒一一品嘗。在品嘗一瓶1995年的白葡萄酒時，品酒師打趣地說道：「大家別看這瓶酒年份長了些，喝起來卻是餘味無窮，有時候，美酒也像人一樣，年代越久越有味道。五十歲的人才顯出做人的味道，酒倒是不必等那麼久。」聞聽此言，文友們笑成一片，就連平日裡諱談年齡的女士們也紛紛笑著自報家門，有的說：「我離有味道還差得遠呢！」有的說：「我就快有味道了！」我們的會長余力工大哥更是坦率得可愛，仗著酒勁大聲宣佈：「我早就有味道了！」平常的葡萄酒都是趁新鮮飲才恰到好處，但這回品酒師介紹的是一種上等的雷司令，此種酒乃是德國及阿爾薩斯地區最優良、細緻的品種，所取之葡萄為晚熟型，種植於萊因河流域的向陽坡，淡雅的花香混合著蜂蜜的香味，使葡萄酒口感細膩、豐富、均衡，適宜久存。

在品酒的最後一個環節，我們竟然幸運地品嘗到了葡萄酒中的極品——冰酒。顧名思義，冰酒的製作原料是又香又甜

的優質葡萄，不同的是，這種葡萄要經過11月份寒霜的侵襲，葡萄粒上就會附著一種特殊的菌種，採摘後則須在零下九度的溫度下釀造，所以發酵的過程極為緩慢。冰酒的釀造存在著極高的風險，假如那一年氣溫偏高，沒有霜降，那麼，為了釀製冰酒而準備的上等葡萄就會爛在地窖裡。冰酒在釀製的過程中也得小心翼翼，哪怕是混入一顆質量不好的葡萄，都釀不成冰酒。因此，我們口中含著冰酒，久久皆捨不得嚥下，細細品嘗著它濃郁而甜美的滋味，同時，也體會著它得來不易的珍貴。

酒過幾巡之後，我們又被主人迎到了樓上的餐廳，原來酒窖的品酒，不過只是餐前熱身而已，此時才是市長先生宴請的正式晚宴。至於吃了些什麼，我已經沒什麼印象了，記憶深刻的只是那晚與眾文友們把酒言歡的熱烈氣氛，大家一邊喝著美酒一邊高喊著：「來到酒都，豈有不醉之理？」我和另一位文友不約而同地聽從了工作人員的推薦，各自點了一套法蘭克白葡萄酒，等酒端上來後，我不禁又驚又喜，驚的是我從來沒見過這樣的盛酒方式：葡萄酒不用酒瓶裝，也不用酒壺盛，而是盛在一隻竹籃裡——也就是說，近十種不同的白葡萄酒分裝在精緻的高腳酒杯中，在一個金黃色的竹籃裡整齊地排成一圈，每隻酒杯下都壓著一張白紙條，上面詳細地標明了該酒的編號、口味、產區等等資訊。能在短時間內如此全面地品嘗到種類繁多的美酒，此乃一喜，欣喜之後，又不禁對自己的酒量有一絲隱憂，這個晚上喝了如此多、如此雜的葡萄酒，若醉了出醜，可就糗大了。正猶疑著，身旁的文友老兄已經舉杯了：「怎麼樣，敢不敢喝下這一籃美酒？」「你敢我就敢！」真是

點將不如激將，我端起酒杯一飲而盡。談笑間，又是幾杯下肚，此時坐在我對面的大記者已是滿面潮紅、滿口胡言了，我卻沒有絲毫反應，思維反倒越發的活躍敏捷，心裡也就增添了幾分信心，索性一不做二不休，欲乘勝追擊，把身旁這位大名鼎鼎的老兄灌倒。直到兩個籃子裡的酒杯都空了，卻見該兄依然面不改色、談笑風生，他揚手叫來服務生，指著籃子裡的一張紙條說：「這種酒口味不錯，來它幾瓶！」我一聽，不禁驚呼：「老天，你的酒量到底有多大啊？」他哈哈笑著說：「今天不喝了，我這是買回去給家人嘗嘗的。」聽他如此一說，我總算鬆了一口氣。

笛聲中尋訪雙石橋

會議結束後，大家在蓮花樓舉行告別宴，然後，一個接一個地起身與他人擁抱、話別，剛才還是笑語喧譁地熱鬧著，僅一會兒的功夫，竟然曲終人散了。這群人裡面，只有我一個人是趕晚上的火車，是這次聚會最後一個離開的人，我只好一次又一次地起身為大家送行，送到後來，也只能孑然一身地體味著繁華盡處的落寞心情。

曲終人散，看看時間還早，就把行囊寄放在蓮花樓，懷揣一張羅騰堡地圖，還有一本一直想讀又一直沒有時間讀的小說集，再一次隻身上路了。羅騰堡實在是太小了，走著走著，就又來到古城堡的瞭望臺，兩天前看到的那個吹長笛的小伙子還在，此時的太陽仍然明燦燦地懸掛在明淨如水的天空，遠山近

水，還有層層疊疊的濃蔭綠樹，以及在綠蔭叢中似隱似現的古城堡，都一如既往地美麗著遊人的視野，美妙的巴伐利亞樂曲在耳畔悠然地盤旋著，此時的心情依然沉靜得纖塵不染。我從衣兜裡摸出幾枚硬幣，投進小伙子面前的笛子盒裡，然後坐在一棵遮天蔽日的參天古樹下，那裡恰好有幾張供遊人休憩的長椅，在中古笛音的陪伴下，任思緒游弋在手中的書本裡。時間就這樣舒緩又愜意地流淌著，這時，遠處的教堂裡傳來了一陣又一陣餘韻悠長的鐘聲。

我看了看時間，離上火車還有兩個小時，於是想利用這段時間去探訪一下傳說中的雙石橋。據說那是一座充滿故事性又十分壯觀的雙層結構石墩大橋，建於1330年，中世紀時被加固成為古城的外圍工事，雙石橋所在之處，被稱作是城外最美的景致。我手裡的旅遊地圖上並未顯示雙石橋的具體位置，想來一定是坐落在城郊吧。幾天下來，我已經熟悉了城堡通往市區的幾條主要小路，只有一條蜿蜒曲折、一直伸向叢林深處的小徑還未曾走過，我便認定，只要沿著這條延伸到遙不可知之地的盤山小路走，就能找到雙石橋。於是，我一頭栽進密林裡。只覺得濃密的樹枝在頭上交錯盤桓，為那條長長的小路圍成了一個密不透光的天然拱橋。拱橋外的驕陽熾烈，拱橋內卻是蟲吟鳥唱，嘰啾婉轉，烘托出一片盎然春意。行走在這人跡罕至的小路上，我曾一度擔心自己會迷失方向，駐足回望之際，又聽見斷斷續續的笛聲飄過，細細辨別出，聲音是從身後的上空飄來的，我意識到，經過這一番奔波跋涉，不知不覺中，我已經沿著這條密林小徑下山了。果然，沒走多遠，我就穿出了密

林，眼前出現了一大片綠油油的麥田，頃刻間，陽光晃得我睜不開眼睛。走出這片田野，就是車如流水的公路了。我向一位在田野裡除草的老者詢問雙石橋的方向，老者指著公路的前方告訴我：「不遠，拐過這條路之後，你就能看到石橋了。」

　　我沿著老者指示的方向繼續前行，走著走著，踏上了一條難走的白色石板路，為了躲避雙方川流不息的汽車，我只好將身體緊貼著石板路的護欄行走。這時，耳邊傳來潺潺水流的聲音，心裡暗忖著：都到有水的地方了，怎麼還看不到那座大橋呢？也不知走了多久，我糊裡糊塗地又來到了公路上，公路兩旁都綿延著「樹枝拱橋」的小徑，我選了其中一條，剛要鑽進去，這時，我又聽見了清晰悠揚的笛聲，循著笛聲抬頭一望，赫然發現那座古堡花園就在上方，顯然，不知不覺中，我已圍著古堡整整轉了一大圈，但我仍然沒有見到那座傳說中的石橋。心有不甘，又折身返回原路，繼續尋找。穿過公路，那條狹長的白石板路是必經之處，我只好一路小心翼翼地躲避著來來往往的車輛，一路東張西望，希望能遇見一個行人。可是，這條石板路上除了往來不息的車輛之外，竟沒見到一個行人，我只好繼續觀望。這時，終於有個騎著登山自行車的紅臉漢子迎面飛馳而過，我趕忙追著他，急切地問道：「請告訴我雙石橋在哪裡？」他停了下來，不解地看著被熱辣辣的太陽烤得汗流浹背的我，一字一頓地說：「你問我雙石橋在哪裡嗎？你腳下就是呀！」聽了他的話，我連忙停下腳步，看著我腳下那白色的石板路，又探頭踮腳地越過護欄向下看，下面果然是清澈的河水，水裡還蕩漾著一片片濃密碧綠的水草。再看看石板橋

的下端，竟然是幾孔雙層的大橋洞，其宏偉、壯觀，果然令人嘆為觀止。這時我才恍然大悟，原來我也犯了古人常犯的錯誤，真可謂：不識雙橋真面目，只緣身在此橋頭！

二、文化·電影

律動的音樂，律動的郎朗

——青年鋼琴家郎朗柏林演奏會印象

作者與郎朗在中國駐德大使館的酒會上

當年，德國知名音樂家孟德爾頌譜寫他的《第一G小調
鋼琴曲》的時候，年僅二十二歲。如今，在柏林愛樂樂
團的音樂大廳裡，在丹尼爾‧巴仁鮑爾姆先生所率領的
國家交響樂隊的協奏下，精彩演出這首樂曲的，是中國

青年鋼琴演奏家郎朗，他也年僅二十二歲。雖然年輕，
音樂女神還是透過他靈動的指尖，授予他操縱音樂的神
聖權柄。顯然，這位年輕的鋼琴家所擁有的不只是他靈
活的手指，凡是親臨他演奏的人無一不認為，從他那琴
鍵上流淌出的美妙醉人的旋律，一定有神明在引領他的
雙手……

　　以上是德國知名新聞媒體對郎朗的讚譽，這位出生在中國
北方城市瀋陽的年輕人，三歲時開始觸摸琴鍵，五歲時獲得瀋
陽鋼琴比賽的桂冠，並於同年舉辦第一次公開演奏會，九歲時
考入中央音樂學院，十一歲時贏得了德國第四屆國際青年鋼琴
家大賽第一名及最佳藝術獎……這些都足以證明，郎朗絕對
無愧於音樂天才的美譽。難怪德國觀眾對郎朗的鋼琴演奏有如
此高的評價，據說在鋼琴演奏史上，孟德爾頌《G小調》的難
度一直是令彈奏者卻步的。當然，它不但對演奏者的技巧有
很高的要求，還要求演奏者熟悉孟德爾頌所有的樂曲，郎朗
帶著他勃發的激情和對音樂的如醉如痴，完美地將這一樂章
一氣呵成。

　　聖誕節前夕的柏林，郎朗以他的精湛演出，為熱愛音樂的
觀眾們提供了一席音樂盛宴，他用他那年輕的心聲，抒發著孟
德爾頌如詩的行板，在這高雅的音樂殿堂裡，年輕的郎朗以他
的天然純真、以他的藝術感應、以他對音樂自信的理解和詮
釋，佔據了一席之地。他的演奏使人感到，似乎他身體的每
一個細胞都跳躍著與生俱來的音符，他演奏時與樂曲水乳交

融的肢體語言，不僅為觀眾帶來聽覺的享受，同時也帶來了視覺上的享受。

被郎朗激越的演奏激情所感染，德國國家交響樂隊負責人巴仁鮑爾姆先生年邁的心，此刻似乎也變得年輕了，他忍不住在郎朗身邊加了一個琴凳，不要樂隊的伴奏，和郎朗彈奏了一曲雙人合奏，頃刻間，舒緩悠揚的舒伯特小夜曲在金色大廳裡迴盪著，觀眾們都沉浸在音樂帶來的興奮與快樂之中，此時的郎朗在觀眾眼中，儼然就是遲到的聖誕使者尼古拉斯（西方傳說中的尼古拉斯，在每年十二月的第一個周日夜裡悄然降臨）。

接下來，巴仁鮑爾姆先生率領國家樂隊和柏林麗山區「光之夜」交響俱樂部，一起全力傾情地配合郎朗的演出。動聽的音樂將觀眾帶到了神話般的境界，每一曲都報以雷鳴般的掌聲。演出結束時，狂熱的觀眾為了挽留他們，簡直是使出了渾身解數，他們不停地吹口哨、跺腳，甚至高聲呼喊，歡呼聲如潮水般一浪高過一浪，這種場面持續了足足有十分鐘之久。面對德國觀眾的盛情挽留，郎朗只好重新坐到鋼琴前，一首接一首地演奏了很多小夜曲。最後，郎朗又以一首理查・史特勞斯的《惡作劇》，讓觀眾們領略到一個世紀以前的幽默與詼諧。

兩個星期後，在歐洲巡迴演出了一圈，又回到柏林的郎朗，在中國大使館的大禮堂裡，為來自各國的客人演奏了蕭邦的《行板與大波蘭舞曲》、《升C小調夜曲》、莫札特的《奏鳴曲K330》第三樂章、李斯特的《愛之夢》以及中國傳統音樂《平湖秋月》等。精彩的演奏，令觀眾如醉如痴，曲終人卻不

願散，觀眾席上站起了德國前總統夫婦、德國國防部長、德國內務部長、各國使節等尊貴的朋友，他們紛紛為年輕、陽光的郎朗擊掌歡呼，這個美好的夜晚，對觀眾來說，就是提前到來的新年慶典。

動物的眼睛，人的靈魂

——記莫言柏林「文化記憶」朗誦會

作者與莫言

　　2005年3月26日晚上，中國當代著名作家莫言在柏林世界文化宮舉辦了文學作品朗誦會，這也是中德大型文化交流活動「中國——在過去與未來之間」諸多活動內容中的一項：文學欣賞的第一場作品介紹、賞析。

在講臺上，莫言面對眾多欣賞他作品的中外讀者，妙語連珠、侃侃而談，幽默睿智的談吐不時引來讀者們陣陣的笑聲。莫言說，這是他第二次光顧柏林，第一次來的時候，東、西柏林還被一堵大牆阻隔著，那天，當他正懷著複雜的感情凝望柏林牆的時候，一個德國老太太的雨傘不小心戳到了莫言的眼睛上，當時他痛得蹲下身子，雙淚橫流。身邊走過的德國人看到這一幕，都被感動了，以為這個中國人胸懷德意志的民族大義，為兩德人民的隔牆相望而痛哭流涕。

上個世紀的八十年代，莫言以他那部膾炙人口的《紅高粱家族》一舉成名，張藝謀和鞏俐把根據莫言小說改編的電影《紅高粱》帶到柏林來，又在電影節上一舉奪得金熊大獎，從此，德國的讀者認同了中國這位作品中充滿濃郁鄉土氣息的作家。從這點上看來，還真是說不清，到底是莫言成就了電影《紅高粱》，還是張藝謀成就了知名作家莫言。繼《紅高粱》之後，莫言的作品就開始在德語地區發行，包括三部長篇小說和一些短篇小說。長篇小說中就有德國讀者比較熟悉的《紅高粱家族》，另外兩部則是真實反映中國現實和社會生活現狀的《天堂蒜苔之歌》和《酒國》。朗誦會上，德方美麗幹練的女主持人在介紹莫言時強調：近年來，德國對中國文學的興趣，已經逐漸由香港轉向中國大陸，之所以舉辦這個講座，就是要試圖探尋，中國文學是如何詮釋「過去與未來」之間的關係，而透過莫言來接近中國文學，也正是很多德國讀者所期待的。

莫言坦陳，他作品的基礎源於他記憶裡的痕跡，他本人的切身經歷，在寫作過程中經常會自己蹦出來。他認為，一個作

家真正的自傳，是隱藏在他全部的作品裡的，作家在寫作的過程中，總是不可避免地把他的人生經歷，和他對生活的期待寫進作品裡。緊接著，莫言為慕名而來的讀者們朗誦了他的新作——長篇小說《生死疲勞》的第一章。在這部長篇裡，為了向中國古典小說致敬，他採取了古代章回小說的寫法，而且不同以往莫言作品的寫實風格，而是用一種離奇古怪的敘述方式，展現了在1957年中國土地改革運動的大背景下，一個含冤屈死的富豪鄉紳與西門家族的悲歡離合。故事裡的主人公西門鬧也曾家財萬貫、妻妾成群，卻在土改運動中被民兵隊長的一粒子彈送進了陰曹地府。心有不甘的西門鬧，面對地獄重重酷刑的折磨，始終不屈不撓，發誓要重返人間，為自己的前生討回公道。閻王老爺被他的執著所打動，滿足了西門鬧重回人間的願望，卻沒有將他託生成人形。生命幾番輪迴，西門鬧由人到驢，繼而又變為牛、豬、狗及猴子，直到五十年之後，才又變成一個先天有缺陷的大頭人。莫言試圖透過這些動物的眼睛，觀察中國近五十年的社會變遷，在一次次的輪迴中，西門鬧的人性一點一點地離他的靈魂遠去，而他的復仇之火也一點一點地消亡……

這無疑是一部用另類筆法寫就的宏篇大作，雖然莫言創作這部小說僅用了四十三天，但他感慨萬端地說，這部作品實際上經過了他四十三年生活的沉澱和積累，西門鬧的原型，就是他小時候家鄉的一個年輕鄉紳。當年，主人公是一個堅決不加入人民公社的極端份子，直到八十年代中國改革開放後，政府又重新把土地分給農民。主人公當年在眾人眼裡是一個愚昧落

後又頑固不化的異類，但當歷史進化到三十年後的八十年代，人們回過頭來看，方才醒悟到，原來他是一個堅定的清醒者，只是這種執著的清醒，卻讓他付出了慘重的代價，使他從身體到靈魂都飽受摧殘。這部小說的德文書名被譯成「活夠了」。

有德國讀者詢問莫言，要如何理解他另一部被譯成德文的小說《豐乳肥臀》的書名涵義，莫言笑答：「其實，『豐乳肥臀』這四個字，中文和德文在意義的理解上是有一定差異的，在中文裡，它有很多複雜的涵義，讓人聯想到母親、生育、土地、生命等象徵，但翻譯成外文後，聽起來卻挺嚇人的，假如你能把小說從頭到尾讀下來的話，就不會對這四個漢字產生歧義了。」莫言毫不諱言，他早期作品的創作觀念，受馬奎斯《百年孤寂》的影響較深，但經過二十年的沉澱和歷練，他終於可以大膽地宣佈：我已經和馬奎斯不一樣了！

說實話，我本人每次讀莫言的小說，都摻雜著半是欣賞、半是驚悚的感覺，我欣賞他作品裡流露出的那種波瀾壯闊的時代感和磅礡大氣的手筆，卻對裡面那些觸目驚心的極端描述手段心存異議，比如《豐乳肥臀》中的母親在磨坊裡為挨餓的子女們偷黃豆，為了不被發現，自己先把豆子吞進肚子裡，回到家裡再吐出來煮給孩子們吃；《紅高粱》裡日本鬼子先是用尖刀挖掉九兒家長工的生殖器，再挖眼睛、削耳朵的血淋淋的描寫，包括這部新作《生死疲勞》裡不惜筆墨地對地獄酷刑的渲染……我想知道，這位大家在細緻、逼真地創作這些令人不舒服的情節時，究竟要表達一種什麼樣的情緒，所以朗誦會結束後，我就這個問題和莫言進行了一番探討。針對我的疑問，莫

言回答說：「其實，我在描寫這些情節的時候，心裡也很難過，這裡有對母親的感激，因為關於母親的情節，不是我憑空想像出來的，而是確實發生在我母親那一代人身上。在那個特殊的年代裡，如果沒有母親像動物反芻一樣地餵養我們，也就沒有今日的我們了。你提到的其他極端的情節描寫，在國內文學界也有很大的爭議，有人似乎認為，文學創作只能表現美的東西，從我對小說美學觀念上的理解，那種極端的東西反而更能襯托生命中的美麗，更能讓悟性不高的民眾在面對敵人的殘暴時，激發出渴望報仇雪恨的情緒。如果不用這種極端的方式描寫，怎麼能喚醒麻木的民眾？至於是否有必要寫得這麼血腥，隨著年齡的增長，我看問題的心態也平和許多了，所以最近我也在反思這個問題。」

余華

——從世界上最沒有風景的地方走來

作者與余華

　　2005年德國在柏林世界文化宮舉辦的關於中國的大型「文化記憶」活動，從3月下旬一直持續到5月上旬，其內容之豐富、內涵之深刻，在社會各界引起了強烈的反響，這項活動雖早已落下帷幕，但很多重要節目仍歷歷在目，中國著名作家余

華的讀書座談會在這次「文化記憶」活動中，堪稱文學講座的
壓軸。這場座談會在4月25日舉行。和參加讀書會的其他作家
不同的是，余華朗讀的作品，既不是以往小說的節選也不是剛
發表的新作，而是他專門為這次「文化記憶」活動量身訂作的
自傳體短篇小說《醫院裡的童年》。小說描寫的是文革期間一
個外科醫生的家庭遭遇，醫生在被隔離審查期間，醫院失火
了，醫生第一個衝出來救火，本指望可藉此機會立功贖罪，不
料童言無忌的小兒子卻爆料：「火是哥哥放的！」外科醫生的
命運可想而知了。正如余華的寫作風格，內容是沉重的，但表
達方式卻充滿了黑色的幽默，使人感到，作者即使置身在那個
人性壓抑的時代，也擁有一顆積極樂觀的心。在作品朗誦後與
讀者的座談中，剛下飛機的余華看不出一絲倦意，與中外讀者
談笑風生，場面非常熱烈，他稱許地說，從「文化記憶」的主
題來了解中國，是非常好的一個切入點。

　　余華的寫作生涯始於他在家鄉的衛生院當了五年牙醫之
後，那是一個「連一輛自行車都難以看到」的浙江小鎮，他放
棄牙醫而從事寫作的初衷，竟是渴望從「世界上最沒有風景的
地方走出來」，而這個地方，就是患者那一個個張開的嘴巴。
余華這一走，就走了二十三年。這期間，他經歷了所有作家共
同經歷的艱辛道路，就是作品的市場情況，一個作家辛辛苦苦
寫出的東西，能否被社會認可、被讀者接受，這實在是一個漫
長而又緩慢的過程。當初，他的書賣不出去，為了掙錢，他也
曾寫過電視劇，當錢的問題解決之後，他很快又回到了文學創
作的軌道上。對於這段無奈的經歷，余華倒是很坦然，他平靜

地說：「作為作家，最深刻的感受有兩點，一是所有的時間都歸我自己支配，第二點就是寫作可以使一個人的人生變得完整起來。我相信，一個人的內心深處會有很多的慾望和期待，但受現實生活的限制而無法完全表達出來，如果能像作家一樣在虛構的世界裡表達，就等於擁有了兩條人生道路，一條是現實的，每天都在重複，另一條則是虛構的，每天都是新的。所有的作家都要面對市場這個問題，就是必須戰勝它，無法抵制它。因為這個世界上存在著非常多的優秀讀者，我寫了二十三年，才擁有眾多喜愛我的讀者，這是件值得高興的事，一個真正的作家，不可能因為寫了一、兩本書就被讀者喜愛，假如僅僅兩個月就贏得了眾多的讀者，估計不用到三個月就會失去。」

當一位德國讀者讚賞余華簡潔的文字表達風格時，余華幽默地回答：「那是因為我認識的字不多，所以簡潔。」緊接著，他深沉地解釋道：「我上小學時正趕上文革的開始，文革結束時我已初中畢業，整整十年，我幾乎沒學到什麼，漢字也就認識四千多個。世上的事就是這麼奇妙，一個人從短處出發，也可能會走出一條長路來。」

任何一個作家都無法擺脫時代對他寫作的影響，正如任何一個人都無法擺脫時代對他生活的影響一樣，余華的作品也同樣濃重地鑴刻著他成長的時代烙印——那就是文革。文革中，童年的他親眼目睹了許多人間慘劇，再加上他成長的環境，是和生死關聯緊密的醫院對面，這些都使他八十年代的作品裡充滿了血腥和暴力，以致一位德國翻譯家在讀了余華的一部英文

版小說後，放棄了將它翻譯成德文的念頭，因為「擔心德國讀者無法接受書裡描寫的暴力」。可以說，余華在八十年代的寫作，是被文壇拒絕的，後來雖然被當作中國先鋒派小說的代表人物而逐漸地被接受，但余華似乎不甘於這種平穩的創作，九十年代又寫出了刺痛人心的《許三觀賣血記》和《活著》，這兩部作品如晴空霹靂一般，震驚了文壇，也把他自己從先鋒派裡驅逐出去，因為此時余華所寫的東西，又不能被中國文壇接受了。直到十幾年後，二十一世紀的中國文壇已經認可並開始欣賞余華的作品，他的新作《兄弟》又是一石激起千層浪。《兄弟》這本書分為上、下兩部，上部描寫的是文革期間的故事，下部描寫的是今天的生活，兩部書寫盡了兩個極端的時代。余華對這兩個時代的評價是：「這是我所經歷的兩個截然不同卻緊密相連的的時代，如果說文革時代是違背倫理、違反人性的話，今天的時代，就是一個人性氾濫的時代，他們的區別就像天和地一樣遙遠。文革作為一個極端壓抑的時代，當社會形態出現劇烈變化之後，必然反彈出一個極端放肆的時代。雖然這本書寫得很悲觀，但身為一個作者，我其實對中國社會的發展沒有那麼悲觀，我堅信這樣一個邏輯：不管是好的還是壞的，走向一個極端之後，就會慢慢回落，所以我相信，今後的十年到二十年裡，中國社會的發展會趨向保守，這樣一來，我們大家才會有一種安全感。作為一個中國人，我對我的國家未來還是充滿了信心。」

由此可以看出，余華是一位不會為了流派而寫作的作家，他不但與魯迅有著臨近的故鄉、與魯迅有著相似的棄醫從文的

經歷，也繼承了魯迅不屈不撓的傲骨。難怪媒體評價余華時說，多年來，余華是一個人在和整個文學評論界抗衡。余華笑著，借用了一句偉人的話，對自己的叛逆性格做了註腳：「不要做溫室裡的花朵，要在大風大浪中前進！」

從外婆橋搖到《平原》

——記青年作家畢飛宇

採訪青年作家畢飛宇

　　在柏林文化宮舉辦的中國文化節上，畢飛宇作為中國青年文學的代表人物，出席了2005年4月11日晚上的青年文學講座，並朗讀了他在上個世紀末創作的《青衣》。這部中篇小說已經被翻譯成德文正式出版，德文書名被譯成「月亮女神」，

實際上指的是小說中的女主人公——京劇演員筱豔秋所扮演的
嫦娥。關於這部作品，畢飛宇和前來參加講座的德國讀者談到
了他塑造筱豔秋這個人物的初衷，他誠懇地說：「在寫作這部
小說的1999年，當時中國有兩個關鍵詞，一個是『跨世紀』，
另一個是『小康社會』。我至今仍記得當時的特殊心情，因為
二十一世紀快到來了，未來的生活會是怎麼樣？小康社會真的
能順利到來嗎？似乎一提到新世紀，我們馬上就到了天堂。但
人都是有本能的，面對這些疑問，我的本能提醒我：生活不是
那麼簡單的。我是個對疼痛很敏感的人，這種疼痛可能是肉體
上的，也可能是精神上的，在疼痛面前，並不是說進入新世紀
了、小康了、人們有錢了，就可以將這些疼痛和內心的焦慮，
以及外部世界對自己身體和內心的打擊全部抵消。於是，在
1999年——二十世紀最後一年的年底，我對自己說：我要寫一
部關於疼痛的小說，在這部小說當中，我要把筱豔秋這個人，
進而把類似筱豔秋的人，或者說把中國的女人，以及中國人內
心的疼痛撕開，充分地展現出來，我要讓大家知道，人的精神
狀況並不是靠經濟的改善就能完全解決的。這就是我創作《青
衣》時最大的願望——展現疼痛！」

　　1964年出生於江蘇興化的畢飛宇，堪稱中國當代最有影響
力的青年作家之一，曾作為編輯和記者的他，雖然寫過很多雜
文和上百篇短篇小說，但他卻不認為自己是個多產作家，透過
與他深入地交談，我感到畢飛宇似乎只認可他自己在中長篇小
說創作上所取得的成績，縱使他的短篇小說《哺乳期的女人》
還獲得了首屆魯迅文學獎，另一部短篇小說《上海往事》早在

十年前就被張藝謀拍成了德國觀眾所熟知的電影《搖啊搖，搖到外婆橋》。關於小說創作的話題，他談得最多的，是中篇小說《青衣》和長篇小說《玉米》，由此可見這兩部作品在他心中的分量。也許正是這兩部在國內多次獲獎的作品，使他的文學創作由憤青逐漸趨於成熟，同時也使他在中國當代文學的優秀作家群中佔有一席之地。兩年前，《青衣》被改編成電視連續劇，在國內熱播，男女主人公由徐帆和傅彪扮演，談到已乘鶴西去的傅彪，畢飛宇英俊的眉宇間滿是痛惜。

　　喜歡畢飛宇小說的讀者注意到，他作品裡的主人公大多以女性為主，關於這個問題，畢飛宇幽默又不乏深刻地解釋道：「在寫《青衣》和《玉米》之前，大家認為我是一個不錯的作家，可是當我寫完這兩部小說之後，大家認為我是一位女作家。雖然我不是女作家，但我還是非常喜愛『女作家』這個稱號。有時談起人的時候，我覺得有一種非常不好的傾向，一定要分出男人和女人、老人和孩子、東方人和西方人、德國人和中國人……當人們談起這些的時候，潛臺詞是在告訴我們：人與人是不一樣的，人與人是有區別的，卻忽略了重要的一點，那就是：人與人之間，彼此是有關聯的。男人和女人固然不一樣，但是我堅信，他們內心擁有共同的東西。也許我寫的人物，女性讀者並不能完全接受，但如果抽象一點地面對這個問題，明白自己首先面對的是人，女人的問題就容易理解了。榮格曾經說過：『只有魔鬼的祖母，才會把女性的心理刻畫得那麼準確。』我想，我永遠也無法成為魔鬼的祖母。」

　　在畢飛宇作品朗誦會後的隔天，筆者有幸和他就文學創作的話題談了整整一個上午，期間他講到了父親的孤兒身世對他創作的影響：促使他這個蘇北農村長大的作家，在寫作初期就有一種強烈的尋根渴望，這種情緒，在《哺乳期的女人》、《祖宗》、《那個夏天那個秋季》等作品裡都有很明顯的流露。他剛花了三年零七個月完成的長篇小說《平原》，被行內人士稱為「畢飛宇的轉型之作」，對此，畢飛宇並不以為然，他仍然認為，自己的創作風格是從《玉米》開始轉型的，確切地說，是由過去受西方文學影響的翻譯腔，轉向了平和、實在的敘事方式，用他的話說就是：中國人用自己的語言習慣講述自己的故事。在談到中國文學的現況時，畢飛宇樂觀地說：「雖然在這樣一個追求價值多元的時代，由於沒有一個尺度，使中國文學不可避免地形成了一個極度混亂的局面，但不可否認的是，籠罩在八十年代那些好作家頭上的西方名家們的陰影不見了，漢語的氛圍越來越重，翻譯腔越來越少，這說明，咱們中國文學再也不在別人的陰影之下了，這是非常了不起的一大進步。」

　　最後，我不解地問他：「在作品朗誦會上，有德國讀者想要了解你的其他作品時，為什麼你刻意迴避了曾在德國名噪一時的《搖啊搖，搖到外婆橋》？」畢飛宇笑答：「作家既然把小說交給了電影，就該閉上眼睛，別去關注它，因為這時的作品，已經是別人的再創作了。再說，我怎麼忍心麻煩人家張藝謀和鞏俐在德國為我推銷書呢？」

柏林電影節早知道

　　一年一度的柏林電影節，是全球幾大電影節中最早登場的，2月的柏林雖然仍春寒料峭，熱衷電影藝術的柏林觀眾們就已著手搜集當屆電影盛會的訊息，並透過各種管道預購入場券了。開幕式上，一般放映獲得最近一屆金球獎的大片，十天之後的閉幕式，則通常放映電影史上具有影響力的影片。除了這兩天之外，其他時間屬於正式展映期，平均每天放映三部參賽片，都是各國送選的首次公映的新片。

　　電影節還有很多其他單元，例如影片展映單元，雖然由於各種原因沒有入圍參賽影片，但在行家眼裡仍屬上乘之作，大多屬於高成本、大制作的商業片。青年影片單元，以剛出道的導演作品為主，由於受到資金和資歷的限制，幾乎都是低成本製作，拍攝手法稚拙、場景簡陋，但不乏新意。國內很多後現代派導演，都是透過柏林電影節的青年影展而被西方認可的，如賈樟柯、張元、劉浩等。此外，還有兒童影展，經典影片回顧展等。每屆柏林電影節雖然僅歷時短短十天，但絕對是一次電影藝術的盛宴，有幸身在柏林的朋友們都不能錯過。

　　歷屆電影節前期的記者場，在正式開幕的前一個月開始，提前放映該屆電影節正式入圍參賽片以外的參展影片，以往基本上是柏林本地的媒體記者參加，近幾年由於歐洲經濟文化大聯盟的關係，也有很多記者從外地或歐洲其他國家趕來，有時

連電影院的臺階上都坐滿了參加媒體場提前展映的記者。由此可見，柏林電影盛會的場面將會越來越壯觀。

柏林電影節的票價：通常情況下，電影節的票價是每張七至十二歐元不等，要預訂，當天很少能夠買到，經常看到售票窗口前的排隊長龍和舉著牌子等待退票的觀眾，德國觀眾對藝術的尊重和熱愛，非常令人感動。還有一種通票是一百四十歐元，相當於電影節的通行證，憑此通票，任何一家電影院上映的任何一場電影節的電影都可以觀看。

電影節地點：主會場在波茨坦廣場的柏林文化宮（Berliner Palast），這裡就相當於柏林的百老匯大劇院，平時只上演大型歌舞劇，緊挨著柏林賭場（Spiele Bank），分會場是離主會場不遠的CinemaxX、Arsenal，還有UCI Kinowelt Zoo Palast、International等市中心各大電影院。

售票地點：波茨坦廣場的購物中心一樓、歐洲中心、各大分會場的售票窗口等等。

明星下榻的酒店：歐美明星主要下榻波茨坦廣場主會場旁的凱瑞大廈（Hayat酒店），國內明星則通常下榻動物園附近的洲際大酒店

近距離接觸明星的時機：柏林電影節期間，有很多機會可以看到大牌明星，比如在他們下榻的酒店大廳、酒吧，還有他們經過紅地毯的時候。到售票處要一份電影節的節目單，明星們一般會在其參賽的影片首映後通過紅地毯，節目單上有詳細的影片放映時間、地點等介紹，只要在電影結束之前趕到主會場，便能看到廣場上的大屏幕，上面播映著該影片的幕後花

絮，屏幕下鋪著紅地毯，在那裡等著就對了。

　　記者招待會設在凱瑞大廈裡，明星們回答完記者的提問，會從凱瑞大廈的側門出來，很多知道內情的影迷們就會早早地等在側門要簽名，主會場門外的大屏幕，會實況播出記者招待會的全部過程。

　　另外，電影節期間，上述兩家大酒店的酒吧和餐館，都是明星們出沒的地方，有雅興的話，到那裡叫杯啤酒或咖啡，說不定對面坐著的那位，就是你所欣賞的明星呢！

第55屆柏林電影節開幕側記

中國女演員白靈作為評委
在開幕式現身

一年一度的世界電影藝術盛宴──第55屆柏林電影節於2月10日隆重開幕了。筆者作為「德國之聲」中文在線記者將在電影節期間，從柏林現場進行一系列的報導。本篇介紹的是電影節開幕的盛況和開幕片《人對人》。

每年2月中下旬，歷時十天的電影盛會，都會令熱愛藝術的德國人興奮萬分，許多觀眾都是從外地甚至其他國家趕來的。每到這個時候，柏林的大小旅館全部爆滿。坐落於波茨坦廣場的電影節主會場，紅色的地毯一直鋪到五十公尺之外，幾個固定的售票中心前的排隊長龍也蜿蜒幾十公尺，大家都非常珍惜這一段難忘的時光，因為這不僅僅是電影工作者之間交流的良機，也是觀眾和心儀的電影藝術家們近距離接觸和溝通的絕佳機會。

幾乎在每場的參展影片放映之後，主辦方都會安排該片的製作人員和主要演員與觀眾們見面，面對面地向他們介紹該片的拍攝過程，並回答他們感興趣的問題。近年來，柏林

電影節的主要視角已不再偏重於某個國家的某類型題材，而是更加多元化，更加注重影片所要表現的主體是否具有現實意義。

本屆電影節將放映來自五十多個國家的三百四十三部電影，其中角逐金熊獎的影片有二十一部，中國入圍的兩部影片，是臺灣著名導演蔡明亮的《天邊一朵雲》和顧長衛的《孔雀》，蔡明亮早期的作品作為經典影片，也被本屆電影節列入回顧單元展映。顧長衛曾是張藝謀的「鐵杆搭檔」，這部影片就是他步張藝謀的後塵，由攝影師改行當導演的處女作。參加競賽單元的二十一部影片中，歐洲影片有十二部，美洲四部，非洲和亞洲共有五部。有十六部影片是全球首映，五部是導演的處女作。

柏林電影節執行主席迪特・庫斯里克先生，在開幕前的新聞發佈會上對記者們說，柏林影展今年的焦點將放在非洲。比如開幕片《人對人》，描寫的就是十九世紀歐洲人類學家深入非洲，試圖證明從人猿到人的進化過程的冒險經歷；競賽單元中的影片《盧旺達旅館》和《四月某時》，則深入探討了非洲種族屠殺的慘劇。「除了非洲之外，我們還有性和足球。」庫斯里克說。他透露，性學大師的傳記電影《金賽博士》，將為本屆電影節閉幕。

2月10日當天放映開幕影片《人對人》的記者專場時，開幕時間還沒到，放映大廳裡已座無虛席，面對眾多難以入場的記者們，電影節工作人員當機立斷，又開放了一個大放映廳，加映一場。

　　這是法國導演瓦格尼爾繼《我是城堡之王》、《法國女人》、《從東方到西方》等著名影片之後，又一部探討人性的力作，雖然瓦格尼爾一再強調，這不是一部浪漫的電影，但浪漫色彩依然滲透在影片沉重的故事裡。

　　影片把我們帶到1870年雲霧瀰漫的非洲原始雨林裡，幾位來自歐洲文明世界的科學家和探險家捕獲了一對「類人猿」，三位科學家在對他們進行分析、研究的過程中產生了激烈的矛盾和衝突，衝突的焦點在於：一位科學家要以嚴謹的科學態度，把牠們當做生物物種來剖析，而另一位科學家卻以人性的角度，在感情上把牠們當作自己的同類，因為他了解牠們的喜怒哀樂，他知道牠們和他一樣有著豐沛的內心世界和情感……

　　瓦格尼爾告訴記者說，這部影片取材於一個真實的故事：1905至1906年間，美國就曾經把非洲原始部落的土著關在動物園裡，把他們當作動物，供人觀賞玩樂。他在這部影片中，透過三名科學家把土著視作「類人猿」進行研究的分歧，來分析、探討人和人類的關係，以及科學和人道主義的關係。

　　影片中飾演非洲土著的兩位演員均來自非洲雨林地帶，當初，導演在人海茫茫中將他們甄選出來，實在是費了一番周折，因為根據劇情，演員既要具備土著成年人的特質，身高又不能超過一點五米。在找女演員時，導演在非洲朋友家遇到了那位朋友的姪女彩琦琳，這位黑黑的小女孩內涵豐富的大眼睛，頓時吸引了導演的注意力，他對朋友說：「我託你找的女演員，身高不能超過你家這個十二歲的小姑娘。」朋友聽了，哈哈大笑：「您看錯了，她不是十二歲，是二十一

歲。」就這樣，身材嬌小的彩琦琳，幸運且成功地塑造了土著戀人里可拉。

　　另一位英勇無畏的土著青年土克的扮演者名字很特別，中文諧音是「老媽媽」，別看「老媽媽」同樣身材矮小，說出的話卻是擲地有聲，當記者問他對首次演出這樣高難度影片的感想時，他說：「透過這部電影的拍攝，使我經歷了從原始森林到繁華大都市的興奮，同時，我也為我生長的地方和那裡的人感到驕傲，因為這部電影讓我知道，似乎什麼人都能在大都市裡生存，但並不是什麼人都有能力在原始部落裡生存。」當問到他對這部電影是否滿意時，他直率地說：「因為是第一次接觸電影，不知道拍得好不好，但今天看到臺下坐了這麼多的人，大家談論著這部電影和我的表演，那就說明還不錯吧！」他的回答，引來陣陣喝彩。

柏林電影節「賽程」過半，
人性唱主旋律

截至2005年2月15日，高調開幕的第55屆柏林電影節的競賽單元已進入第五天的激烈角逐。波茨坦電影中心主會場放映的參賽片，可謂好戲連連，個個精彩。還沒有亮相的中國參賽影片，面臨的是強大的競爭對手。

其中除了11日參賽的《吸吮拇指》和13日的《高級公司裡》是美國出品之外，《收容院》為美國、愛爾蘭聯合出品，其餘六部均來自歐洲和非洲。柏林電影節執行主席迪特‧庫斯里克先生在開幕前曾經透露，今年的「柏林熊」特別青睞歐洲和非洲，可見所言不虛。

相較而言，今年參賽片的題材更偏重於對各民族不同時期社會變革下人性的深入探討，影片表現的內容更實際、更深刻，所展現的時空也更寬泛、更廣闊。

美國影片《吸吮拇指》講述的是一個青春萌動期的少年與父母、老師，以及社會上各種人之間的矛盾與衝突。

《收容院》則是發生在十九世紀英國一個心理障礙收容院裡的愛情悲劇。當收容院裡心理醫生典雅高貴的妻子瘋狂地愛上了心理不健全的畫家之後，竟沉迷於肉體的慾望而拋棄自己的貴族身分和真心愛她的丈夫與兒子，不惜和畫家生活在黑

暗、陰冷的地窖裡，還得忍受畫家無端猜疑下的謾罵與毆打。被迫和畫家分手後，丈夫和兒子又重新收留了他。然而，對畫家的思念竟使她神情恍惚，連兒子失足落水都視而不見，終因承受不了愛子喪生的罪惡感而精神失常，即使在這種狀態之下，她仍不放棄對畫家愛的希望，在新年舞會上，由於盼望中的畫家未曾出現，落寞的她毅然從收容院的頂樓一躍而下，絕塵而去……

故事發生的年代雖然看似遙遠，今天看來仍具有強烈的現實意義。

導演戴維特強調，他要講述的，實際上是一個病態的愛情故事，是一個痴迷病態、愛到不能自拔的女人如何由嚮往幸福反而一步步毀滅幸福的人生軌跡，影片試圖告訴我們，無論社會如何進化、變遷，越界的感情總是如同毒藥，如果拋開家庭和社會的責任感，單純地追求浪漫的愛情，激情後就難免墜入落寞孤寂的深淵，現實生活中的感情，最安全的也許最乏味，反之亦然，最乏味的也許最安全。

義大利影片《小鎮》試圖透過發生在一個普通家庭的故事，揭示人性、倫理和家庭小環境與社會大環境對抗之下的矛盾、衝突，主人公麥可原本是個單純快樂的一家之主，他愛妻子、愛兒女，奉公守法，從來沒想過要觸犯法律，但法律卻時時和他過不去，最終竟然糊里糊塗地落得了妻離子散的下場。

媒體評價代表法國最高水準的電影《流年》，是執導過經典名作《野蘆葦》的著名導演安德烈‧泰西內的近作，演員陣容也相當可觀，女主角是年屆六旬但依然風采照人的法國巨

星凱瑟琳・德納芙，男主角就是曾經演出著名影片《綠卡》的大鼻子傑拉爾・德帕迪約。兩位巨星在影片裡傾情演繹了一段蕩氣迴腸的黃昏戀，同時也是婚外戀。 德納芙直言她對婚外戀的看法：「對男人來說，愛情也許很重要，但並不是生活的全部，然而對女人來說，愛情往往是世界上最偉大的事，有時在愛情面前，是沒有道理好講的，所有的世俗規則都無能為力。」

德國與西班牙合作出品的《歐洲一日》，以輕鬆、幽默的電影語言，向觀眾們講述了一個發生在歐洲四個國家首都裡的百姓故事，從東歐的莫斯科到西歐的柏林，雖然語言不同、生活習慣各異，但大家都為了一個共同的東西而狂熱、而痴迷，那就是——足球！影片把足球和政治幽默地連接在一起，為了看球，警察顧不得抓小偷；為了看球免受打擾，警察甚至把報案者關起來……由此可以看出，統一後的歐洲看似強大，但各民族間的差異仍然存在，影片裡，光是歐洲語言就有七種，似乎要用多元化的語言來證明多元的社會和文化。

另一部德國電影《索菲的最後日子》，則是二戰期間大學生抗擊納粹的沉重題材，故事發生在1943年，一對英勇無畏的大學生兄妹以自己微薄的力量，頑強地對希特勒納粹集團進行不屈的抗爭，為了正義和自由，坦然地走上了斷頭臺，以二十二歲的花樣年華祭奠了他們對和平的憧憬和夢想。

影片中的妹妹索菲，雖然是個外表柔弱的形象，但她性格上的堅定和人格上的強大，讓後人們明白，什麼是為了理想而獻身的精神力量和膽略。他們犧牲時，哥哥高呼「自由萬

歲！」妹妹則仰望明媚的天空，平靜地說：「看！太陽依然照耀著我們。」這時，全場一片唏噓，觀眾們已經不能自已。導演這部沉重之作的馬可・羅茲蒙德意味深長地說道：「對德意志民族來說，戰爭的災難雖然過去了，但人們對災難的記憶卻不會消失。」

這段時間給觀眾們最深印象的影片，非《盧旺達酒店》莫屬，它是由英國、南非和義大利三地製片公司合作拍攝的，直接取材於1993年的盧旺達政變中真實的故事，影片帶來的人性震撼和感動，實在是難以言喻。一個非洲男人在巨大的民族災難面前體現出大智大勇，以及對家庭強烈的責任感，並由此逐漸展示出他對親友、對鄰里，進而對路邊成群逃難的、與他有著共同悲劇性命運的同胞們的人性的關懷。

曾經榮獲奧斯卡提名的黑人演員唐・查德勒索扮演的保羅，相貌也許並不英俊，但他略顯單薄的身材，竟然在影片破敗的場景和血腥的畫面中頑強地凸顯了出來，讓人感到，他的臂膀雖不堅實，卻是容納所有親人的避風港；腥風血雨中，他以金錢和智慧，利用他的盧旺達酒店，成功地保護了上千人的生命。在他獲得一線生機、逃出比利時的途中，他先是發瘋似地尋找自己的妻子和兒女們，然後又鍥而不捨地尋找妻兄的遺孤，一路上，先是認領鄰居的孩子，後來則是見到孤兒就收留。

影片的結尾，風塵僕僕地逃難的保羅夫婦，帶領著一大群年齡不等的孩子，欣慰地對大家說：「我的車對他們來說，永遠都有位置！」他寬厚的笑容，在濃黑的硝煙中顯得那麼溫暖燦爛。

第56屆柏林電影節

——高調開幕，另類人生

　　第56屆柏林電影節，在雪花中沸沸揚揚地高調開幕，從開幕式的熱烈場面可以看出，本屆電影節不愧是號稱有史以來最壯觀的一次盛會：光採訪記者就有三千八百名，從世界各地趕來的電影工作者有一萬八千名，截至目前為止，預訂的電影票也有十五萬張，9日那天原本計劃中午12時開演的電影《雪蛋糕》，不得不在上午9時臨時加映一場。

　　每年的柏林電影節參展片原則上都圍繞著一個主題，2004年關注人性和社會問題，2005年的主題是性和足球，今年也不例外。從前三天參展的電影內容來看，今年似乎更偏重探討社會上的極端現象和另類人生的主題。比如開幕式上放映的《雪蛋糕》，講的是因失手殺人而入獄的犯人阿列克斯才剛刑滿釋放，就不幸遭遇車禍，阿列克斯雖然僥倖逃生，這場車禍卻奪去了活潑少女薇薇的性命，為此，阿列克斯陷入深深的自責。當他千方百計地在一個落滿白雪的寧靜小村莊裡找到了薇薇的母親琳達，並向她請求原諒時，竟發現琳達是個嚴重的自閉症患者，她完全活在自己的內心世界裡，似乎對女兒的離世無動於衷，卻對他人進入她的廚房而深深痛苦，琳達異於常人的喜怒哀樂，讓阿列克斯更加內疚，於是他留下來照顧

這個女人，進而發生了一連串感人的溫馨故事。他們之間非比尋常的友誼，不時讓觀眾發出會心的笑聲。飾演自閉症患者琳達的，就是美國著名影星維弗，她因為主演《異型》而享譽影壇；英國性格演員里克曼扮演深沉、善良的刑滿釋放人員阿列克斯，他就是電影《哈里波特》魔幻學校裡那位給人留下深刻印象的教授。

緊接著，各種極端人物紛沓而來，先是丹麥的《一塊肥皂》，講的是一個心理錯位的男性青年與他的女鄰居之間似是而非的感情故事，雖然是正宗男兒身的小伙子，卻處處以姑娘的身分示人，終於以做變性手術告終。好萊塢大牌影星喬治・克隆尼，在揭露美國控制中東開發石油黑幕的影片《辛瑞納》中扮演一名FBI特工人員，受盡折磨後，成了巨額暴利的犧牲品，在燃燒彈的定點襲擊中喪生。10日當晚，喬治・克隆尼現身紅地毯時，成千上萬的影迷在雪地裡守候著，爭睹巨星風采，影迷激動的呼聲一浪高過一浪，巨星也不負眾望，風度翩翩地沿著圍欄，一路簽名、握手，以滿足影迷的心願。同樣在10日上映的德國影片《簡陋》，內容更加荒誕、另類，講的是兩個來自奧地利的偷窺癖，專門在與年輕貌美的女子約會時偷拍人家的裙下風光，後來在街頭偶遇一個醉鬼詩人，竟然突發奇想，把爛醉的詩人塞進汽車的後車廂裡，到另一座城市之後，將詩人丟在了火車站的長椅上。他們遊戲人生的舉動，卻從此改變了詩人的心態，開始了另一種人生。

11日上映的美國影片《新世界》，試圖用唯美的熱帶原始森林、動人的愛情故事、血腥的爭鬥場面，為觀眾勾畫一個沒

有謊言、沒有嫉妒和欺騙的理想新世界，其故事情節和故事發生的背景都似曾相識，在經典老片《人猿泰山》和奧斯卡獎多項得主《與狼共舞》裡，都能找到這個《新世界》的影子。這類題材的影片已經形成了一個模式：故事藉著原始與文明的衝突展開，進而是文明人和原始部落人相戀，野人一如既往地單純、誠信，以襯托出文明人的殘暴與虛偽，無論故事如何演繹，最終，文明總能被原始征服，原始又反過來接納文明。

當日上映的另一部影片《基本粒子》，「牽熊而歸」的呼聲很高，片中展現了一對出生在畸形家庭裡、同母異父兄弟的另類人生：哥哥有躁狂症加上性心理障礙，幾度進出精神病院，後來和一個患有不治之症的女人傾心相愛，女友跳樓自殺後，哥哥在心理醫生的幫助下逐漸走出困境，多年後也成為世界知名的心理學專家；弟弟從四、五歲起就依戀鄰居的小女孩，小女孩長大後不停地更換男友，而弟弟心裡依然只有她一個人，令人欣慰的是，有情人終成眷屬，弟弟和當年的鄰家女孩一同奔赴愛爾蘭，開始了新生活，最終成為諾貝爾物理獎得主。該片堪稱德國版的《美麗心靈》。

法國影片《睡眠科學》是一部輕喜劇，講述一個患有幻想狂的青年攝影師令人啼笑皆非的夢幻故事。12日下午即將上映的中國影片《無極》更是神話加魔幻，令人眼花撩亂。由此可見，柏林電影節正由藝術性向商業化逐步轉型。

《無極》歐洲首映

——奢華無極，理解有限

採訪導演陳凱歌

陳凱歌花費巨額投資的大片《無極》，於2006年2月12日下午在柏林電影節進行歐洲首映，該片用鮮豔的色彩、華美的場面、超強的明星陣容以及以假亂真的電腦特效，向歐洲熱情的觀眾們講述了一個不知所云的愛情故事。據說去年12月該片在國內公映時，觀眾方面有很多批評的聲音，那麼這位中國

第五代導演的領軍人物，本次帶著他的鴻篇巨作出征柏林，會得到什麼反響呢？作為柏林電影節的記者，我抱著這個疑問，在影片放映結束後，全程追蹤了傍晚開始的《無極》新聞發佈會。

　　《無極》故事發生的時間、地點和年代都不詳，情節圍繞著一個名叫傾城的美麗女人和三個為她發瘋而決鬥的男人展開，女人的愛情不知歸屬，男人的愛恨根源也很模糊，有的似乎是為了真愛，有的似乎是為了復仇，還有的是為了維護一個謊言，在這場愛的爭鬥中沒有一個贏家，最終是互相殘殺。影片裡不只有對視覺極具衝擊力的明艷色彩，還有飛流瀑布、成片的綠芭蕉和廣袤的芳草地，除了陣勢浩大的打打殺殺和神奇的飛簷走壁、時光倒流之外，還試圖探討命運和信仰等深奧的哲學話題。

　　陳凱歌不愧是長年生活在美國的電影藝術家，整個新聞發佈會的過程中，面對各國記者的提問，用一口流利的英語侃侃而談。通常情況下，電影節的新聞發佈會都是以該影片製作國家的語言為主，搭配英文和德語的同聲傳譯，而《無極》卻例外，由於和陳凱歌同時出席的還有日本的真田廣之和韓國的張東健，使得來自中國的電影以英文為主要語言，另外配上德國、日本、法國和韓國的同聲傳譯，唯獨沒有中文，讓參加新聞發佈會的中國記者，不得不用其他國家的語言與「自家」的導演溝通，感覺上多少有些尷尬。

　　作為中國影片，《無極》新聞發佈會的場面雖然遠遠不如好萊塢大片熱烈，但和以往來柏林的中國電影演員團隊相比，

現場氣氛也算是很活躍了，這跟該片在全球的宣傳力度和陳凱歌的電影成就、生活背景有很大的關係。《無極》耗資三億人民幣，是迄今在中國花費最高的影片，裡面集合了亞洲各國的一流明星，包括在日本三奪藍絲帶大獎影帝的真田廣之、有韓國第一帥哥之稱的張東健、香港的青春偶像明星謝霆鋒和張柏芝、大陸影壇新秀劉燁、陳凱歌的美女夫人陳紅等，就連只露一面就被射殺的國王，也是由知名電視節目主持人程前所扮。

　　西方記者對中國電影能獲得如此高額的投資來源感到很不解，對此，陳凱歌充滿自信地回答：「我在中國要找到資金來源並不難，很多投資人基於對我的信任，很願意投資我的電影。」有一位很年輕的德國記者中肯地提出：「我很樂意看中國和其他亞洲國家的電影，因為我總是能從中了解到這些國家所發生的故事，並學到很多東西，但是您這部影片卻讓我有些失望，您想透過這部電影向我們說明什麼呢？」面對如此直截了當的問題，陳凱歌避實就虛地巧妙回答：「全球的人都有一個共同的想法，就是在現實與虛幻之間實現一個夢想，所以，我拍電影的目標不只反映了亞洲的特點。」有的記者甚至建議陳導演聽取多方意見後再重拍此片，陳凱歌表示根本無此必要，他不認為有什麼地方需要更改。有人就影片結尾時，陳凱歌藉陳紅扮演的滿神之口所傳遞的「命運是可以改變的」這一樂觀信念表示不解，陳凱歌對此動情地回答說，他之所以這樣安排影片的結尾，就是因為他認為，每個人的命運都有改變的可能，包括他自己，從一個農村的知青到今天坐在電影的殿堂裡與大家探討藝術，本身就是一種命運改變的最好詮釋。

　　新聞發佈會結束後，德國媒體反響紛紛，一致認為，從《無極》可以看出，中國電影已經染上了美國好萊塢奢華、虛無的毛病，面對眼花撩亂的電腦特效，他們不禁懷念起八十年代中國的武打片來，那一招一式的硬功夫、真動作，豈是電腦的數字化模擬所能取代的？有的記者甚至戲言：「IBM公司肯定是被中國吞併了，用來製作電影的電腦特效。」這些都讓我不由得想起一句老話：「只有民族的，才是世界的！」

歷史是不應該被忘記的

——與《芳香之旅》導演章家瑞柏林一席談

柏林現場採訪章家瑞

　　第56屆柏林電影節由於過於強調另類的主題，使整個賽程顯得沉悶抑鬱。然而，一部市場發行單元小範圍放映的中國影片《芳香之旅》，卻總算讓人看到了生活的明亮色彩。當時，我作為「德國之聲」柏林特約記者採訪了章家瑞導演。

　　影片透過一對平凡的夫妻幾十年的人生經歷，折射出中國社會在時代大潮下的變遷。故事從上個世紀的七十年代開始，一直發展到二十一世紀的今天，情竇初開的美麗少女春芬是長途公車上的售票員，在山清水秀、開滿美麗油菜花的旅途中，和經常乘車的青年醫生劉奮鬥產生了朦朧的感情，終於在一場大雨中彼此親近。然而，命運卻無情地捉弄了他們，劉奮鬥因為出身不好，又在改造期間犯了男女作風的錯誤，情急之下，把責任推到春芬的頭上，言稱自己不過是面對春芬的主動誘惑而無法把持。對愛情心灰意冷的春芬遵從組織的介紹，嫁給了年長自己很多的同車司機師傅老崔。

　　老崔是一位被毛主席接見過的全國勞模，深受大家的尊敬。他們雖然年齡相差懸殊，原本也應該能夠平淡幸福地度過一生的，誰知新婚之夜，他們激動萬分之際，不慎打碎了一尊在那個時代萬分神聖的石膏像，精神上遭到意外驚嚇的老崔，從此雄風不再……改革開放後，被落實政策的劉奮鬥又給春芬寫來很多信，重敘舊情，都被春芬撕碎、扔進了垃圾箱，但都被老崔偷撿回來，悉心地黏貼好。直到有一天，春芬得知劉奮鬥要出國了，想去為他送行，結果被暴怒的老崔攔住，一氣之下，春芬第一次向老崔罵出：「你不是男人！」老崔開車出走，不幸連人帶車掉進湍急的河水裡，老崔雖然一息尚存，卻成了植物人。

　　之後的二十年，隨著國家的經濟逐漸好轉，人們也逐漸變得富裕了，很多人只渴望成為有錢人，早已遺忘了勞模的稱謂，此時逐漸老邁的春芬，卻義無反顧地接過老崔的方向盤，

繼續她心中永遠屬於勞模的「芳香之旅」，同時無怨無悔地照顧久臥病床上的老崔。直到一個偶然的機會裡，春芬看到了老崔當年那本被河水浸過的日記，才明白，原來老崔那天是開車去接劉奮鬥，希望他在出國前，能與春芬見上一面，冰釋前嫌，路上卻不幸遇險。得知這一切，春芬才恍然大悟，自己那位肉體上做不成男人的丈夫，竟然用一生的愛來向她證明，他是一個在精神上完完全全的男人……當老邁的春芬告訴老崔，她什麼都明白了的時候，老崔留下了最後一滴熱淚，安然長逝。

2月15日深夜，看完該片的我，懷著不平靜的心情，與剛下飛機就趕到柏林電影節的章家瑞導演進行了一席長談。這是章導演第二次來到柏林電影節，四年前，他曾帶著《諾瑪的十七歲》來柏林參展，受到柏林觀眾的好評。他從影前曾是大學哲學系的老師，有著深厚文化背景的他，拍出的影片也帶有濃厚、沉重的文化底蘊。《芳香之旅》趕在2月14日的情人節在國內首映，獲當日票房第一，觀眾們對該片的熱烈反響遠遠超過了美國大片和李連杰的《霍元甲》，對此，章導演很欣慰，他說：「我們電影工作者不要總是抱怨觀眾們太挑剔，他們之所以挑剔，是因為你沒有呈現出好的作品，應該要充分相信觀眾們的欣賞水平。」

在談到片中兩位演員張靜初和范偉的精彩表演時，章導演更是滔滔不絕，欣賞之情溢於言表。他向我介紹說，張靜初是個很敬業、很努力的青年演員，《孔雀》的成功使她在國際上聲名鵲起，曾憑著精湛的演技和不懈的努力，榮登美國《時代》雜誌。在《芳香之旅》這部影片裡，張靜初從二十歲一直

演到六十歲，中間跨越了四十年。本來，中、老年的春芬已決定由旅居美國的李克純扮演，而張靜初主動請纓，要導演給她一次探索的機會，化妝師們也一致支持張靜初對這個角色的挑戰；她緊急向美國的同行拜師學藝，把妮可・基曼當年演出《時時刻刻》的化妝方法學了過來。試裝那天，經過化妝師妙手改頭換面的張靜初，沉靜地坐在角落裡，章導演完全沒有認出來，還大喊道：「張靜初怎麼還沒來？」此時，老年的春芬步履緩慢地來到導演面前說：「導演，好多年不見了，你還好嗎？」面對如此敬業的演員，章導演終於被感動了。

當演完老年的春芬時，張靜初一改以往的青春活潑，鬱鬱寡歡，久久不能從角色中跳脫出來，還得章導演來開導、安慰她：「你是張靜初，你還年輕呢。放心吧，你即使六十歲，也不會變成那樣子的，因為你扮演的春芬，是上個時代受盡磨難的勞動婦女。」至於范偉，大家都知道他是一位優秀的喜劇小品明星，章導演啟用范偉時也有顧慮，擔心他把小品的滑稽風格帶到電影創作中。但范偉在看過劇本後，信心十足地對章導演說：「我覺得這個角色是非我莫屬的！」緊接著，又認真地寫了一萬五千字對老崔這個角色的理解和分析，章導演說，他寫的這篇東西，分量都快和一個劇本一樣了，從他的文字裡可以看出他對角色的深刻理解，這不是一般演員所能達到的。事實證明，范偉果然不負眾望，老崔這個極具挑戰性的角色，使他的表演境界又上升到另一個嶄新的高度。

在採訪中，我問章導演，希望透過這部電影向西方的觀眾們說明什麼？章導演誠懇地回答：「我一直帶著真誠去反映中

國人所走過的道路，對於曾經發生的事，既不誇大其辭、故意揭露陰暗面，也不曲意逢迎地去粉飾太平，我不願帶著受傷、抱怨的情緒去描述那個時代所發生的故事，更不希望西方人總是在我們的電影裡看到中國人愚昧、麻木的臉孔。我試圖向他們展示，我們國家的普通人如何面對時代和命運強加給他們的悲劇，如何坦然地面對坎坷，並且如何去消化不公正的命運。上一代人身上體現的寬厚、真誠和堅忍，正是中華民族的靈魂所在，沒有這些，我們民族的大廈就會坍塌，而苦難之卜的堅忍和堅守，正是我們這個時代所缺乏的。

「我們沒有沉浸在過去的痛苦中難以自拔，否則中國也不會迅速地發展至今日的面貌，但我們也不能淡忘歷史。如果我們現在不把這段歷史客觀地呈現出來，再過幾十年，就會被人們完全遺忘，我們的先輩們犧牲了青春和愛情所經歷的磨難和悲劇就會重演，所以，我有一種強烈的責任感和使命感，要把那段歷史真實地呈現給下一代人。我盡量讓我的作品表現出對歷史的批判和對個人的關愛，他們身上所發生的悲劇，不是他們應該承受的，我們不能否定他們，因為他們也曾真誠地生活過，他們對國家和歷史的貢獻，是不能被否定的。」

《孔雀》開屏柏林

採訪《孔雀》導演顧長衛

《孔雀》是2005年柏林電影節唯一一部代表中國大陸來參賽的影片，該片的導演顧長衛，是曾多次和張藝謀、陳凱歌等大師級導演合作過的攝影師，被柏林電影節的有關人士譽為「著名的攝影師」，並不為過，《孔雀》是他步老友張藝謀後塵，由攝影師改行當導演的處女作。此次出師得勝，在柏林博得評委的青睞，一舉「捧得銀熊歸」，令所有中途退場的西方記者們跌破眼鏡。

雖然《孔雀》是來自中國的影片，講的是關於中國小人物的故事，而且還獲了銀熊大獎，這些都沒能改善我對這部影片藝術欣賞上的障礙。影片試圖講述中國一個普通家庭中的三個子女，從七十年代到上個世紀末的成長經歷，哥哥從小由於生病留下的後遺症，腦袋有點不靈光，常做出一些令人啼笑皆非的事，後來在愛子心切的母親張羅下，娶了一個雖瘸腿卻十

分潑辣、能幹的農村姑娘作妻子，過著自給自足的日子；而弟弟則從小就乖巧，學習成績也好，雖然對腦子有毛病的哥哥感到厭煩，還是能違心地關照他，對姐姐更是關愛有加，以姐姐的夢想為自己的夢想。弟弟曾是父母心中的殷切希望，然而就在高考前夕，處於青春萌動之時的他，畫了一張女生的裸體圖畫，被父親痛罵，因而離家出走。多年之後，他一副浪蕩公子的裝束，和一個帶著孩子的歌女回到了家中，圍坐在電視機前觀看日本電影《追捕》的家人，反應頗為淡漠；姐姐少女時代的夢想是當一名傘兵，理想破滅後只能在工廠裡當工人，經歷了結婚、離婚、再婚……

影片所要講述的，實際上是一個簡單得不能再簡單的故事，作為從那個年代走過來的人，在這部電影裡，並未強烈地感受到曾經經歷過的時代氣息，明顯的時代標記也只不過是：七十年代姐姐的白襯衫和參軍的場景，八十年代日本電影《追捕》裡的主題歌《拉呀拉》，弟弟回家時佩帶的麥克鏡，九十年代三兄妹身上的呢子大衣……人物性格也是模稜兩可的，除了母親黃梅瑩的表演頗顯功底之外，三個主要角色都是模式化的蒼白。如此簡單的故事，竟然拖拖拉拉地演了兩個多小時，難怪很多觀眾對此失去了耐心，中途紛紛退場。影片的編導人員使用了另類的敘述手法，將同一個家庭環境裡三兄妹的成長經歷分解開來，逐個向觀眾不厭其煩地交代，手法雖然獨特，但用的實在不是地方，有時三兄妹共同經歷的一個細節就要分別交代三次，這就難免造成情節的重複拖沓，銜接得拖泥帶水。如果不是顧長衛在新聞發佈會上親口向記者們解說，我是

青年演員張靜初接受採訪

無論如何也沒有能力去理解劇中三兄妹的性格特點的。他說，這家兄妹不同的性格，分別是那個時代三類中國人的化身：哥哥是現實主義的代表，弟弟是悲觀主義的代表，而聰明、美麗又理想受挫的姐姐則是個叛逆的形象，其典型的行為，就是自己在外面有了相好的人，直到要結婚了才通知家裡，而沒有走靠熟人介紹對象、家人先認可的模式。結婚不久後又離婚，更為那個年代所不容……我認為，顧導演在這裡，實在是有把自己對時代變革的淺顯理解強加於人之嫌了。雖然他一再強調，他的導演風格不同於張藝謀以拍英雄、帝王為主，他關注的是小人物的喜怒哀樂，甚至認為過去和大導演們合作的成功經驗會左右自己的風格，為了擺脫他們的影響，他棄影三年，力圖重新開始。對這一觀點，本人也不敢苟同，經驗畢竟是經驗，一部有自己特點的藝術創作，可以從形式上，甚至表現手法上來迴避重複或者模仿，但並不意味著連藝術大師們的思想精髓也要刻意拋棄，能夠將別人成功的經驗融到自己的作品裡，說不定也是一個飛躍的過程。

　　不管別人怎麼看，這部略顯暗淡的《孔雀》，畢竟還是在柏林開屏了，這是柏林電影節再次給予中國電影充分的肯定，

也是評委們對顧長衛轉行成績的肯定，作為中國觀眾，對於他們帶來顯示中國電影藝術實力的創作，除了愛之深、責之切外，更為他們在柏林取得的名譽而欣慰。

獨家專訪《看上去很美》導演張元

　　中國獨立電影人張元的新片《看上去很美》（又名《小紅花》）取材自王朔的同名小說前三分之一的部分，這部電影在第56屆柏林電影節上進行歐洲首映，反響熱烈，導演張元一時成了各大媒體爭相報導的對象。16日，張元與兩位小演員一起與觀眾見面。剛參加了觀眾見面會，張元導演就應邀來到電影節的採訪廳，接受了「德國之聲」特約記者黃雨欣的獨家專訪。

德國之聲：「張導演，您好！首先感謝您把《看上去很美》帶到柏林來。您這部電影與《陽光燦爛的日子》都是根據王朔的作品改編的，請問它們在內容上有沒有上下承接的關聯？」

張元與小演員在柏林和觀眾見面

張元：「姜文十年前拍攝的《陽光燦爛的日子》，是根據王朔的小說《動物凶猛》改編的，而我的這部片子，是根據王朔的小說《看上去很美》改編的，如果要說關聯，就是原著都出自王朔之手，但顯然是不同的作品。」

德國之聲：「您是怎樣找到這位小演員的？」

張元：「為了尋找這位小演員，可是花了我們很多時間，當時很費功夫，請我們的副導演在全北京尋找、在報紙上刊登廣告，甚至還到大街上去物色。」

德國之聲：「這位小演員長得酷似王朔，互聯網上稱他是「小王朔」，這是您有意尋找這樣的小演員，還是只是一個巧合？」

張元：「真的像嗎？對我們來說，這位小演員簡直就是上帝送來的禮物，當我找到他時，我才覺得這部電影可以開拍了。」

德國之聲：「這部小說的原著中有大量的心理描寫，但小演員的生活年代和經歷，都和小說中的人物相差很大，這對他來說，是不是難度很高？您是如何引導他的？」

張元：「要讓一個年僅五歲的小孩去理解角色，恐怕挺難的，所以我需要足夠的耐心，等他們入鏡，五歲的小孩又不能讀劇本，幼兒園的阿姨和副導演做了大量的工作，一點一點地教給他們。」

德國之聲：「關於原著裡大量的心理活動描寫，您是怎麼把文字語言轉換成視覺語言，來表達這方面的

作為「德國之聲」特約記者
採訪張元

內容的？」

張元：「關於這一點，很重要的就是，要找到一個新的角度，一個視像化的角度來體現。」

德國之聲：「您在這部影片裡，是否也寄託了一份作為父親的感情？據說，您女兒在影片裡也扮演了一個重要的角色，她現在多大了？」

張元：「是這樣的。我女兒在裡面扮演南燕的角色。她今年七歲多。她媽媽就是這部影片的編劇。」

德國之聲：「影片這次在柏林公映時，我也多次到記者場和觀眾場進行採訪，感覺反響還是很熱烈的，看得出西方媒體對您還是很熱情，您能解釋一下原因嗎？也就是說，您是透過什麼方式得到歐洲觀眾認同的？」

張元：「在我拍一部電影的時候，我希望它不僅具有很深刻的內涵，還要容易閱讀，而且電影本身還要具有幽默感。」

德國之聲：「這是一部反映兒童成長經歷的影片，為什麼不參加本屆電影節的兒童競賽單元呢？」

張元：「因為這雖然是反映兒童的影片，卻不是給兒童看的，最主要的觀眾還是有共同成長經歷的年輕人和成年人。」

德國之聲：「能說說這部電影的投資情況嗎？」

張元：「投資商是義大利國家電影製片廠和國家電視臺，還有中國中信等一些大公司。」

德國之聲：「您作為獨立電影人拍攝這部影片，在國內審查時順利嗎？國內的觀眾們是否有機會看到？」

張元：「已經順利通過審查了，預計今年3月份正式公映。」

德國之聲：「很多西方媒體非常關注中國電影的審查制度，您
　　是怎麼看待這個問題的？」

張元：「他們關注這件事，說明了我們國家的電影審查制度確
　　實存在著問題。世界上只有中國才有審查制度，其他國家只
　　有分級制度而沒有審查制度，在我看來，沒有一部電影是不
　　可以放映的，任何一部電影都有它存在的價值和與觀眾見面
　　的權利。」

沒有結果的《結果》

——訪導演章明

採訪章明導演

中國第六代導演章明是北京電影學院導演系的教授，他的新作品《結果》，是唯一被選入第56屆柏林電影節「青年論壇」單元的中國影片，這已經是他第三次作為「青年論壇」的導演出現在柏林電影節上了，前兩次的影片先後是《巫山雲雨》和《祕語十七小時》，雖然在柏林沒有得獎，卻在溫哥華、釜山、新加坡等電影節上拿到很多獎項。

《結果》原名「懷孕」，為了順利通過審查而將片名改為「結果」，實際上卻用頗含深意的電影語言，向觀眾講述了一個沒有結果的故事：兩個男人和兩個女人同時尋找一個名叫李重高的男人，那兩個男人為什麼要急切地尋找他，影片裡沒有交代，而那兩個年輕的女孩到處找李重高，則是因為一個共同的原因：她們肚子裡都懷上了李的孩子。在海邊

與城市奔波尋找的過程中，其中一個女孩流產了，另一個女孩卻挺著肚子，在海邊固守著一個希望……德國記者認為，這部影片表達的是一種毫無緣由的孤獨情緒，和前兩部影片一樣，章明新片《結果》的外景地仍然選在水邊，只不過，以前故事中的主人公面對的是滾滾長江，這回則是滔滔大海，由此可以看出，章明導演似乎對水邊的拍攝情有獨鍾，筆者作為「德國之聲」的特約記者，對章明採訪就從這個問題切入。

德國之聲：「您好，章導演！您先後帶到柏林的影片，我都看過了，這些影片都是在水邊拍攝的，您能告訴我，您為什麼對在水邊拍攝有特殊的感覺嗎？」

章明：「原因很簡單，我童年時的日子就是在江邊度過的，所以一直以來都喜歡有水的地方，有山的地方我也喜歡。」

德國之聲：「我知道您曾經是畫家，現在卻從事電影工作，是什麼原因改變了您對專業的選擇呢？」

章明：「我從小就學畫畫，大學時學的是油畫，大學畢業後，才又學電影專業。我不認為這是改變專業，確切地說，我很早就對電影感興趣，只是那時既沒有這個條件，也沒有明確的目標，直到大學畢業後，我才學了電影，在我看來，視覺上的基本感覺都是一樣的，繪畫的畫面和電影的畫面沒有什麼不同，不過是一個是靜止的，一個是動態的。」

德國之聲：「我感覺您的電影，明顯地不同於一般意義上的電影，您能具體說明區別在什麼地方嗎？」

章明：「我沒有像一般電影一樣簡單地去講故事，我的敘述方法、結構、角度都不一樣，在演員的選擇上，我喜歡啟用非職業演員或者剛剛起步、還沒有什麼表演經驗的演員，這樣拍出來比較真實、自然。」

德國之聲：「《結果》講述的似乎是一個很簡單的懷孕故事，您想透過這個簡單的故事表達什麼涵義呢？」

章明：「懷孕在我們的日常生活中，確實是一件司空見慣的事，我想透過很簡單的故事表達一個抽象的觀念，就像影片裡那個懷孕的女孩一樣，她在尋找一個依靠，這個依靠是什麼，是否能夠找到、找到了又會如何，都需要我們去思考。我們這個時代不像過去，那時不需要尋找依靠，因為社會已經強加了一個依靠給你，每個人都有一個共同的精神領袖作為自己的依靠，而現在，這個依靠需要我們自己去尋找。」

德國之聲：「影片裡不斷出現的燈塔和教堂，也是在表明那個『依靠』吧？」

章明：「可以將燈塔和教堂理解成這個『依靠』的隱喻。其實它們都不是我特別尋找的，在拍攝過程中偶然發現了，就用在影片裡，卻對我幫助很大，它們的存在，說明它們曾經影響過很多人。」

德國之聲：「那麼，貫穿整部影片的關鍵人物李重高自始至終都沒有出場，又該怎麼理解？」

章明：「我想藉此表達一個觀點：生活中雖然都在尋找依靠，但或許真正的依靠是找不到的，就算找到了，往往也無法依靠。我們尋找的，只是一個過程，真正的結果是沒有的。」

德國之聲：「懷孕的女孩幾次在海邊的石崖上黏珊瑚，這裡有什麼寓意嗎？」

章明：「那是一種內心的祈禱。因為珊瑚是生長在大海深處的海洋生物，我用它來表達女主人公內心深處的願望。」

德國之聲：「您如何定位您的這部電影？」

章明：「它不是一部商業片，而是一部藝術片。有人說它是探索片、實驗片。我認為，電影已有一百年的發展歷史，從電影語言上再探索和實驗，沒有什麼太大的意義了。」

德國之聲：「您認為，如何才能使中國電影得到進一步的發展呢？」

章明：「首先，希望政府的審查條件能寬鬆一些，這樣肯定有利於中國電影的發展；其次，政府應該拿出切實可行的政策來支持電影工作，就像韓國那樣；第三，給發行商更多的自主權，這三點都達到了，中國電影再上不去就沒有道理了。」

第56屆柏林電影節隆重閉幕

　　歷時十天的第56屆柏林電影節於2月18日晚間，在熱鬧非凡的氣氛中落下帷幕。據統計，本屆電影節有世界各地的一百二十個國家派人員來參加，截止當日，僅歐洲市場部分，就有兩百五十家公司成交了六百五十部影片，並有五千六百部被納入銷售規劃中。

　　頒獎典禮在晚上7點正式開始，夜幕才剛降臨，參加頒獎儀式的導演、影星等嘉賓，就陸陸續續地出現在影迷的視線裡，此時，波茨坦廣場主會場的紅色通道上亮如白晝，嘉賓們身著盛裝，在影迷們狂熱的呼聲中優雅地踏上了紅地毯。與此同時，堅守最後一班崗的各路記者們，被集中在CinemaxX電影院的三號放映大廳裡，聚精會神地在大屏幕上觀看現場錄影，生怕錯過了重要的環節。

　　在大家熱切期待的目光中，各項大獎終於揭曉。中國唯一的參賽片——香港青年導演彭浩翔的《伊薩貝拉》獲得了最佳音樂獎，然而，片中的音樂並非典型的中國音樂，也許是故事發生在1999年回歸中國前夕的澳門，所以貫穿影片的主題歌，竟然是阿根廷風格的樂曲用葡萄牙語演唱，當時就遭到了新聞記者的質疑。對此，製片人解釋說，由於香港音樂太吵鬧，不適合影片的意境，《伊薩貝拉》是一部題材和觀念都很開放的電影，影片不用本土音樂也很正常。不管怎麼說，一枝

獨秀的《伊薩貝拉》能在柏林脫穎而出，還是頗令中國觀眾欣慰的。

溫文爾雅的韓國評委李英愛以一句標準的德語向大家問候，然後宣佈了傑出藝術成就獎，並親手將小銀熊頒發給扮演《自由意志》的德國演員約根・弗格，他在這部近三小時的影片中飾演一個性格複雜、手段殘忍的強姦犯。揭示變性人內心世界的丹麥影片《肥皂》，今晚可謂風光無限，一連獲得兩項大獎：最佳評審團銀熊獎、最佳電影處女作獎。首次執導電影作品的女導演普尼爾・費舍爾・克里斯藤森，在得知自己獲獎那一刻，驚喜之下大失常態，哭哭笑笑之餘，還不停地猛灌礦泉水，她激動地說：「我幸福得簡直就像在夢裡一樣！」

伊朗影片《越位》，和《肥皂》同時獲得了最佳評審團銀熊獎，這是用輕喜劇手法拍攝的一部反映深刻社會問題的影片，片中講述了一群性格迥異的女球迷們在一場世界盃選拔賽中的種種表現，直接挑戰伊朗「女人不能與男人一起出現在體育運動的場合」的法律規定。當晚專門為普通觀眾放映的午夜場結束時，已是凌晨1點多，被片中積極樂觀的情緒深深感染的觀眾們仍不願離座，熱烈的掌聲伴隨著片中的音樂，有節奏地持續了很久，這是本屆電影節上難得一見的場面。該片導演賈法爾・帕納希得獎後，手捧銀熊，意味深長地對記者們說：「非常遺憾，我那些活潑可愛的女球迷們不在這裡，因此，我無法分享我得獎的喜悅。我要把這個獎贈送給那些爭取自由平等的女性們！」此外，反響強烈的政治影片《關塔納摩之路》

榮獲最佳導演獎；反映保鏢這種特殊職業所造成的心理壓抑的影片《守護者》，獲得了阿爾弗雷德特別獎。

和專家們預測的一樣，德國影片在本次評選中收穫頗豐，除了《自由意志》外，另外兩項大獎也被德國電影一舉抱走，他們是：主演《基本粒子》的最佳男演員莫里茲・布雷多和主演《安魂曲》的最佳女演桑德拉・烏勒。

最出人意料的是，本屆電影節最高獎項的得主是玻西尼亞影片《格巴維察》，片中講述在巴爾幹戰爭中，一對母女的悲苦命運。該片由1974年出生於薩拉熱窩的前南斯拉夫女導演亞斯米拉・茲巴尼奇執導，這是她的處女作。《格巴維察》大爆冷門，說明本屆柏林電影節在打了一番商業電影的旗號之後，還是不由自主地回歸到現實與政治的老路上。

柏林紅白網球俱樂部為中國金花沸騰

　　2006年5月，柏林紅白網球俱樂部裡，德國女子網球公開聯賽（號稱是「紅土賽」）上，中國選手頻頻創造奇蹟。李娜戰勝本屆聯賽中位居第四的瑞士名將施奈德，進入半決賽，只是輸在了決賽門口。鄭潔和晏紫的雙打更進一步，在5月13日進入決賽。《柏林日報》說：「網球運動在中國剛剛開始。」

　　施奈德不愧是世界排名第九的優秀網球選手，開局就攻勢凌厲且技藝純熟，李娜雖然帶有腿傷，仍頑強應戰，以三盤比分2：6、7：6和7：6險勝。值得稱道的是，比賽的過程中，即使在比分明顯落後的時候，李娜仍不急不躁地沉穩應戰，無論對方是重板抽殺還是近距離調球，李娜都不屈不撓地奮力回擊，幾次把握時機，反敗為勝，她的球藝和球風贏得現場觀眾的陣陣喝彩。在第三盤的最後一局比賽中，更是穩中求勝，在觀眾們有節奏的「李娜！麗娜！」

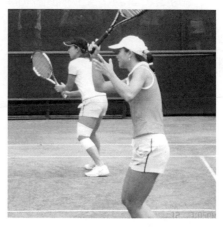

雙打的兩朵金花：鄭潔和晏紫

的呼喊聲裡，李娜果然不負眾望，以7：3的明顯優勢戰勝對手，一舉挺進四強。這也是她截至目前為止，第一次擊敗現世界排名前十的選手。

比賽才剛結束，李娜就被熱情的觀眾們團團圍住，要她簽名。就在這個空檔，筆者抓緊時間，對她進行了簡短的採訪，此時，這位二十四歲的武漢姑娘滿是汗水的臉上笑靨如花，她自認為，這是她有史以來取得的最好成績，她說，但願以後的比賽成績還會更好。在談到2008年的北京奧運會時，她謙虛地笑著說：「信心還是有的，但還要聽組織上的統籌安排。」當運動員取得理想的成績時，記者往往急於知道他們的下一個目標和打算，而心理成熟的運動員，此時心裡往往只想著如何打好下一場比賽，李娜也是如此。

透過這次比賽，德國觀眾們記住了中國姑娘李娜的名字，散場後，到處都可以聽見他們評價李的聲音：他們認為李娜出人意料的臨場表現，證明她是一個非常了不起的網球選手。5月

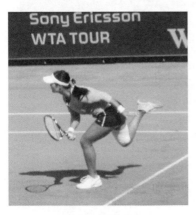

鹿一般的李娜

13日中午，李娜面對的強硬對手，是本次賽會的二號種子選手——俄羅斯名將佩特洛娃，在本屆網球聯賽中，佩特洛娃一直保持著不敗的記錄，在此前的三次交手中，李娜都以失敗告終，這回的兩強交鋒，無論勝敗，觀眾們都熱切期待著李娜能有更出色的表現。

　　李娜苦戰施奈德的同時，在分會場，1/4女子雙打比賽也
正緊張地進行著——另外兩名中國金花鄭潔和晏紫，對上西班
牙選手達尼麗都和加里奎斯。鄭潔和晏紫均來自四川，年齡都
是二十二歲，她們取得的最佳成績，是2004年的澳網聯賽女子
雙打冠軍。

　　對方體格健壯的兩位選手，面對兩名單薄的中國姑娘似
乎放鬆了警惕，第一盤開局不到五分鐘，鄭潔、晏紫就輕鬆取
勝。接下來的比賽顯得異常艱難，起初，對方緊盯著腿部負傷
的鄭潔猛烈攻擊，但鄭潔毫不示弱，縱使腿上纏著厚厚的紗
布，仍頑強應戰，加之晏紫靈巧的配合，雙方的比分一直咬得
很緊，無論輸贏，分數都相差無幾。從兩位選手前兩盤比賽的
失誤中，記者感到，由於體力的差異，中國選手和健壯的對手
在短兵相接的時候，贏球的機率很低，球不是彈出界就是不過
網，明顯的力不從心。不過，鄭潔、晏紫的技術很全面，心理
素質也很好，即使輸球時也很沉著冷靜，咬牙堅持，從這點看
來，她們真不愧是中國最具潛力的網球運動員。由於記者心裡
牽掛著主場李娜的比賽，鄭潔、晏紫這邊的女子雙打只好中途
退出，等李娜那邊取勝後返回雙打分賽場時，比賽已經結束
了。記者迎面遇上鄭潔、晏紫的教練，遂不顧主辦方工作人員
的阻攔，上前詢問比賽結果，女教練興奮地連聲說：「贏了，
贏了，她們打贏了！」女子雙打鄭潔、晏紫經過艱苦的鏖戰，
也終於進入聯賽四強。

　　鄭潔、晏紫打進聯賽八強之後，鄭潔曾對西方新聞媒體
介紹說：「在中國，網球運動剛剛起步，以前國內每年也會有

兩到三回的網球賽，但都是不分級別的比賽，大家好像都是憑興趣在打網球，從2002年開始，網球運動在中國才職業化起來。」

第57屆柏林電影節之星光乍洩

　　第57屆柏林電影節訂於2月8日至18日舉行，屆時將有來自一百一十六個國家的一萬九千名專業人員及三千八百位記者前來，與狂熱的影迷們一起參加此屆電影盛會。在1月30日的電影節新聞發佈會上，柏林電影節主席狄特‧高斯里克先生介紹說，電影節期間，將有一千一百部電影在不同的單元放映，其中有四百多部影片參加正式展映，歐洲市場單元就有七百多部。由此看來，本屆的柏林電影節，光是規模就遠遠超出了以往。

　　德國影片只有兩部：克里斯蒂安‧派佐德（Christian Petzold）的《耶拉》，和斯蒂芬‧魯佐維斯基（Stefan Ruzowitzky）的《偽幣製造者》（The Counterfeiters）。法國以藝術片先聲奪人，開幕片《激情人生》（Lavieen rose），講述的就是法國著名女歌手Edith Piafcong從酒吧歌手的「小麻雀」成長為世界聞名的「娛樂天后」的傳奇人生，該片由傑拉德‧德帕迪約主演。

　　美國影片與好萊塢大牌明星仍然是柏林電影節的最大看頭，在美國七部入圍的影片中，除了由喬治‧克隆尼、麥特‧戴蒙和安潔莉娜‧裘莉等巨星分別主演的《德國好人》、《敵人哈勒姆》（Hallam Foe）、《邊境城市》（Bordertown）等五部影片參賽之外，莎朗‧史東主演的《墜入森林》（Whena

Man Falls in the Forest），以及由理查‧艾瑞（Richard Eyre）執導，奧斯卡影后朱迪‧丹奇和凱特‧布蘭切特聯袂主演的《醜聞筆記》，作為參展片，也是眾所矚目的焦點。狄特‧高斯里克先生強調，今年為了能更好地體現歐洲及世界各國電影藝術的大融合，避免德國電影一枝獨秀，電影節有多部合拍的影片參賽，其中有阿根廷、法國、德國合拍的《其他》、德國和歐洲其他國家合拍的《再見，巴法納》、韓國和法國合拍的《沙漠之夢》、比利時等國合拍的《艾瑞納‧帕姆》、法國和義大利合拍的《別碰斧子》，以及巴西和阿根廷合拍的《獨自在家》等。

1988年張藝謀憑著《紅高粱》敲開世界電影的大門，繼而李安的《喜宴》和謝飛的《香魂女》竟然同一年在柏林雙雙「牽得金熊歸」，到2005年顧長衛的《孔雀》獲得銀熊，這期間，中國電影一直是柏林電影節的寵兒。今年也不例外，近年來在中國大陸影壇迅速竄紅的偶像明星范冰冰和佟大為主演的《蘋果》，順利地進入了參賽單元，同時入選的中國影片還有王全安導

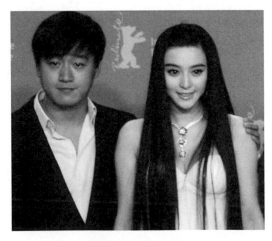

范冰冰和佟大為

演、余男主演的《圖雅的婚事》，他們合作的另一部影片《驚蟄》，曾在2005年入選柏林電影節的「影片大觀」單元。

　　值得一提的是，中國影片除了參賽單元外，由張揚導演的《葉落歸根》被入選在「影片大觀」單元，這是一部眾星雲集的喜劇影片，由著名喜劇明星趙本山、宋丹丹擔綱，郭德綱、胡軍、孫海英聯袂主演，相信他們感染了中國幾億觀眾們的精湛演技，也會感染歐洲的觀眾。對中國觀眾而言，本屆電影節的另一個焦點，是「青年論壇」單元的香港片《跟蹤》，這是一部《暗戰》、《槍火》、《龍城歲月》的編劇游乃海首次親自執導的警匪片，著名影星梁家輝、任達華以及香港小姐徐子珊擔任主演，擅長演繹警匪之間鬥智、鬥勇故事的杜琪峰擔任監製，影片驚險地表現了任達華所飾演的刑警跟蹤隊隊長，和梁家輝所扮演的黑社會老大之間展開的激烈較量。

　　本屆電影節評委會主席由美國著名導演兼編劇保羅・施瑞德（Paul Schrader）擔任，《美國舞男》和《出租車司機》是他的代表作。其他成員有：主演《天堂此時》的法國巴勒斯坦裔女演員西亞姆・阿巴斯（Hiam Abbass）、美國《蜘蛛俠》威廉・達福（Willem Dafoe）、《睡眠科學》的主演——墨西哥演員蓋爾・加西亞・伯納爾（Gael Garcia Bernal）、德國著名演員馬里奧・阿道夫、丹麥剪輯師莫利・瑪琳・斯坦斯加德，以及來自香港的電影製片人施南生女士，她和大導演徐克合作的《蜀山》、《七劍》等影片，在亞洲電影界備受矚目。

玫瑰人生，激情序幕

　　2月8日上午，在柏林電影節的新聞發佈會大廳裡，本屆電影節的評委會成員集體接受了媒體記者的採訪。由於本屆電影節有多部來自中國、韓國、日本、越南、泰國等亞洲諸多國家的各類題材的電影作品，說明近年來亞洲電影事業的發展，頗為引人注目，致使新聞發佈會上，許多記者們都對亞洲題材的影片表現出濃厚的興趣。

　　來自香港的女評委施南生女士，對此發表了自己的看法，她認為，在過去的幾年裡，亞洲尤其是韓國和日本的電影取得了值得肯定的成績，出現了很多高水準的作品，題材也不再單一，亞洲電影市場的前景還是很樂觀的。對於歐洲記者們對中國大陸電影審查制度的質疑，施女士表示，雖然她只是一名電影藝術的評審人員，不能對國家政策發表看法，但她相信，中國電影會越拍越好，中國電影的發行渠道也會越來越多。在法國出生、長大的巴勒斯坦裔女評委西亞姆‧阿巴斯，就政治題材的影片發表看法說：「既然我們的生活中不乏政治因素，任何故事都是發生在一個政治背景之下，當然，我們影片的內容也是少不了政治的。」

　　2007年2月8日上午柏林電影節新聞發佈會結束後，本屆柏林電影節在法語開幕大片《玫瑰人生》激越高亢的歌聲中拉開了序幕。難怪很多媒體最初都把該片翻譯成「激情人生」，整

部一百四十分鐘的影片，充滿了女歌手Edith Piafcong那直衝雲天的歌聲。

該片雖然被冠為「藝術傳記片」，但它獨特的敘述方式和表達技巧，絕不會輸給任何一部故事片。令人難以置信的是，法國青年女演員Marion Cotillard以精湛的演技和飽滿的激情，塑造了一個生於法國上個世紀初、年齡跨越整整四十年的世界著名的娛樂天后，她將Edith Piafcong青年時的狂野不羈、中年時的技壓群芳，以及老年時的萎靡無奈，淋漓盡致地呈現給了觀眾。

影片透過浮現在老年Edith Piafcong身上那時而模糊、時而清晰，時而明媚、時而老邁的影像交錯閃回，讓觀眾逐漸遵循她不尋常的生活軌跡，走進了她的內心。Edith Piafcong有著從小在妓院、馬戲團等下層社會生活的經歷，未成名時，出於生活所迫，以街頭賣唱為生，在賣唱過程中偶然遇到回家鄉探親的夜總會老闆並被賞識，從此得到一個新的演唱舞臺，並迅速唱出了名聲，當時被譽為「天邊的雲雀」。

早年特殊的生活背景，使這位娛樂天后即使在成名後，也改不掉姿態不雅、高聲叫罵、酗酒，甚至吸毒的惡習，但這一切並未影響她內心對藝術的真誠追求和全身心地奉獻。為了不辜負觀眾的熱烈掌聲，Edith Piafcong幾次強挺著屢弱的身體，用毒針做強心劑，嘔心瀝血地一路高歌，最後終於倒在令她依依難捨的舞臺上。那位對她有著知遇之恩，並從此改變了她一生的夜總會老闆，就是曾經演出著名影片《綠卡》的法國大鼻子演員傑拉爾・德帕迪約。傑拉爾・德帕迪約在這部影片裡一

改他慣有的長頭髮的不羈造型，飾演一位西裝革履、頭髮齊整的儒雅紳士。可惜的是，這位紳士苦心扶植的Edith Piafcong才剛露頭角，這位恩人就突然去世了。

　　Edith Piafcong的「玫瑰人生」鋪滿了荊棘和心酸，雖然獲得了演藝生涯的巨大成功，但一生都被一個摯愛的名字困擾著。她憶想中那個名叫馬賽的英俊青年，在拳擊場上所向披靡，賽場下陪她到高級餐廳用餐、和她在灑滿玫瑰花瓣的豪華大廳共舞，為她講述他妻子和孩子的趣事。但這個令她念念不忘的名字，始終沒有人知道他是誰。直到晚年，Edith Piafcong的意識裡才浮現出年輕時，她那年幼、漂亮的兒子馬賽死於非命，而此時的天后Edith Piafcong已經吸毒成癮，形同朽木。影片演到這裡，觀眾席上一片唏噓，直到字幕在Edith Piafcong高亢的歌聲中浮出，觀眾仍久久不願離去。

無奈婚事爛蘋果

——簡評第57屆柏林電影節上的中國影片

　　本屆柏林電影節上公映的中國影片，和去年中國電影集體失聲的狀況相比，可謂風光無限。尤其是王全安導演，並由他的固定女主角余男主演的《圖雅的婚事》，擊敗了強勁的對手——英國女歌手瑪麗安娜・費思富爾主演的《伊琳娜・帕姆》，一舉奪得評委會金熊大獎，更是令中國電影界為之振奮。

　　《圖雅的婚事》是王全安和余男的第三次合作，兩年前他們也曾帶著影片《驚蟄》於柏林亮相，卻反應平平。這回他們的巨大成功，可謂打了一場漂亮的翻身仗。這部影片真實地反映了中國內蒙牧民的生活和情感。圖雅是一位倔強而又重感情的蒙古族婦女，丈夫巴特爾因打井受傷而落下終生殘疾，善良的巴特爾為了不讓圖雅增加生活負擔，向圖雅提出了離婚。在辦理離婚手續時，圖雅堅定地表示，巴特爾離婚後仍然和圖雅一起生活，而圖雅再婚的唯一要求就是，男方要接納巴特爾，並和圖雅一起照顧他。雖然前來求婚的男人一波接著一波，但都沒有人願意照顧巴特爾。靠打石油起家的寶力爾，和巴特爾是小時候的伙伴，從小就暗戀圖雅，多年來一直對圖雅念念不忘，他向圖雅求婚並接受了圖雅的要求。可是，當他把圖雅和孩子接到城裡的當天，卻將巴特爾送進了高級養老院。巴特爾

失去了摯愛的妻兒，萬念俱灰，他難以忍受對圖雅和孩子的強烈思念，企圖割腕自殺，幸虧圖雅得知消息，及時趕了回來。放不下巴特爾的圖雅，決定不再離開巴特爾和他們乾旱的草原牧場。最後，圖雅接受了她曾在大雪地裡救起的森哥的求婚，然而在婚禮的高潮，看上去皆大歡喜的結局，再一次被酒醉的巴特爾和森哥的大打出手擊得粉碎，一身盛裝的圖雅，獨自關在新房裡流下了無奈、心酸的淚水……

該片以內蒙草原為背景，表現出草原女人在情感和現實生活的漩渦中痛苦的掙扎，影片除了講述一個感人至深的故事之外，還展現了由於過度開發，已經沙化的內蒙大草原的蒼涼，在如泣如訴的馬頭琴樂曲的背景音樂中，影片裡的人物命運，使觀眾為之潸然淚下。同時令人感嘆的是，在艱難生存條件下的各種複雜感情的糾纏交織中，愛情，真是一件可望而不可及的奢侈品。《圖雅的婚事》充滿了人文關懷，該片一舉贏得金熊，實乃眾望所歸。此外，值得一提的是，影片中除了扮演圖雅的余男是專業演員，其他都是當地牧民的本色演出。王全安坦陳，除了影片本身能夠打動人之

《圖雅的婚事》主創人員

外，余男罕見的表演才情也值得肯定；德國攝影師精湛的攝影技術，亦為該片贏得了評委的青睞。

在《圖雅的婚事》的光環襯托下，中國另一部影片《蘋果》可就太不盡人意了。這部由國內當紅青春偶像范冰冰、佟大為以及香港紅星梁家輝領銜主演的《蘋果》，在電影節上才剛亮相，就遭到德國媒體鋪天蓋地的批評。《蘋果》的慘敗，除了影片本身格調低俗、演員表演乏味之外，臨上映前，發行商不懂得柏林電影節的運作程序，而自作聰明的更換了拷貝版本，將自己陷入一個尷尬的境地。為了投歐洲觀眾所好，他們擅自把國內電影局通過的合法版本，更換成未加刪減的激情版，因為來不及製作英文和德文字幕，違反了電影節的參賽規定，而他們這一做法本身，又違反了中國電影的審查制度，最終弄得兩邊都不討好。在新聞發佈會上，儘管該片投資人方勵先生一再懇求各路媒體網開一面，不要再追問更換版本的問題，希望大家多多美言等等，但從後來媒體的客觀評價看來，顯然這張同情票並沒有投給他。最不買帳的還是觀眾們，他們認為影片中的激情，和劇情的關聯並不大，如果只是單純偏愛這方面的內容，還不如去看色情電影來得痛快。更有西方記者明確地質疑影片中所表現的烏七八糟的北京，和生活在北京的烏七八糟人群的真實性，面對這樣的提問，導演李玉辯白說：「大家不要以為，我在影片中表現了一個亂糟糟的故事，其實打開網路，每天都會發生比這還亂的故事。」聽了她的話，我終於明白《蘋果》何以成為一顆當之無愧的爛蘋果了。

　　雖然《蘋果》是一部失敗的參賽片，但范冰冰在影片中的表演，還是有值得肯定之處的，梁家輝的演技也頗令人稱道。在該片中，梁家輝甚至不惜再次在銀幕上展現自己性感的屁股。梁家輝所扮演的洗腳城老闆，趁范冰冰扮演的洗腳妹劉蘋果熟睡之際，強姦了她，而且整個過程毫無遮攔。導演李玉不知出於什麼目的和心態，在范冰冰被梁家輝強姦之前，還有很長一段和丈夫佟大為在衛生間洗澡時的做愛戲，這段戲似乎只為了給范冰冰肚裡懷的孩子找個歸屬。十幾年前梁家輝在法國著名的影片《情人》裡的精彩演出，可以說迷倒了一大群東、西方的女影迷，因為在《情人》中，他和法國女孩的赤裸相向是出自內心的深愛，他那裸露的玉臀也藝術得令人驚嘆，可惜這回卻裸得淫蕩、下流。范冰冰在這部影片裡本色演出一個和丈夫一起從農村到京城謀生的洗腳妹，她為人洗腳、搓腳、按摩，還酗酒，被老闆強姦、被老公打罵，被姦懷孕、生子哺乳，又到老闆家裡，給自己生的兒子做奶媽……可以看出范冰冰付出了很大的努力，只可惜運氣不佳，沒有選對導演，更沒有選對搭檔。導演李玉，只拍過為數寥寥的兩、三部非主流電影，曾看過她一部女同性戀題材的影片，當時只是覺得片子拍得過於淺顯和直白，沒有看完，而這部《蘋果》裡則暴露了她新的弱點：浮躁和愚昧。影片中充斥著交換性伴侶、強姦、訛詐、賣兒賣妻等情節，沒有什麼立意和主題，不知導演究竟要表現什麼。至於佟大為，他所扮演的自農村進城的打工仔，從頭到腳都顯露出北京小痞子的玩世不恭，根本就沒有入戲。德國媒體毫不客氣地評價該片是「迷失和被出賣的蘋果」。更有

對北京懷有好感的德國觀眾痛心地說：「千萬別告訴我這就是北京，因為我看到的北京，不是影片中的樣子。」

由張揚導演，中國喜劇明星趙本山主演的《落葉歸根》，是本屆電影節上的又一亮點。趙本山在片中飾演一位把死去的同伴背回家鄉的民工，影片講的是在他原始的運屍過程中所遭遇到的令人啼笑皆非的故事。這是一部爭議性很大的影片，說它好的人認為，該片深刻地揭露了中國當今社會的陰暗面，無情地抨擊了現實生活中的醜惡現象，同時還勸人向善，鼓勵人們積極樂觀地面對生活中的磨難。持另一種觀點的觀眾則認為，這是一部全然不顧文化背景，違反風俗、違反倫理道德的影片，把背死屍跋山涉水地歸鄉、盲流、打劫、賣血這些陰暗面，當作中國的社會現實，把極端的事情視為普遍現象並展示在歐洲觀眾們的眼前，是人為地誤導西方人對中國的認識。導演帶這種片子來參展，不外乎有意投歐洲觀眾所好，譁眾取寵。就算它有一些積極因素，但主要內容卻是大夏天，眾目睽睽之下，行幾千里路只為了背死屍回家，任何一個文明國家都不會允許如此愚昧、有違人性的荒唐事發生。況且中國人的傳統觀念自古就是「人死為大，入土為安」，像片中趙本山把同伴的屍體一會兒放進車輪裡滾動，一會兒又把他塞進水泥管道中，甚至把他做成稻草人……這些做法，戲謔的成分太重，讓人感覺不到生者對死者最起碼的尊重。儘管觀眾對《落葉歸根》有所爭議，這部影片還是獲得了柏林影展獨立影評人（全景單元）最佳電影獎。

《蘋果》敗走柏林

——電影節與范冰冰一席談

採訪范冰冰

幾年前，瓊瑤的《還珠格格》一夜之間捧紅了無數偶像明星，其中有扮演格格的大眼睛趙薇、大鼻子林心如，還有扮演皇子和公子的蘇有朋和周杰，就連小丫環金鎖的扮演者范冰冰，如今也成了目前國內最當紅的小花旦之一，雖然有關范冰冰的負面新聞層出不窮，觀眾們對范冰冰的演技也頗有微詞，但這些都遮不住她美麗外表下的大紅大紫。此次隨《蘋果》一片現身柏林，更是令身在柏林的粉絲們為她興奮不已。

在本屆的柏林電影節上，和榮獲金熊殊榮的《圖雅的婚事》截然相反的是，《蘋果》（後來被譯作《迷失在北京》）無情地遭遇了滑鐵盧，該片荒唐的內容和導演的拙劣拍攝手

法，以及臨上映前一天，製片商弄巧成拙的偷換版本事件，都為《蘋果》的慘敗塗上濃重的一筆。再加上男主演佟大為的不入戲，使這部片子想不輸都難。這顆「蘋果」雖然從心裡往外透著糜爛，因為有范冰冰和梁家輝的不俗表現，使它的表皮看上去還算光鮮。梁家輝不愧是老牌明星，不用說話，那雙小眼睛裡藏的都是戲，再加上他肯犧牲形象，不惜再一次在銀幕上展現自己性感的屁股。范冰冰的演技如何，姑且不去評判，她在這部影片裡付出了很大的努力，只可惜運氣不佳，沒選對導演，更沒選對搭檔。在電影節上遇到范冰冰時，我很隨意地問了她幾個問題，她頗為得體地回答了我。

問：影片裡劉蘋果這個角色，你塑造起來有難度嗎？

答：應該說沒有，我覺得作為演員，不管扮演什麼角色，只要走進角色的內心，了解他，演起來就不難。

問：很多西方觀眾沒有到過北京，希望從反映北京的影片裡了解這個中國大都市，你覺得這部影片中所展示的北京，真實度有多大？

答：這部影片中所展示的北京，百分之八十五是真實的吧。雖然我們希望能展示給觀眾們一個百分之百的北京，但一部影片裡要表達的東西太多了，要考慮時間和內容，還有音樂及角色的性格等等原因，要把想表達的東西百分之百地呈現出來，是不可能的，能表達百分之八十五就已經不容易了。

問：這個角色打動你的地方是什麼？

答：是自農村進城打工的這群人的經歷。中國的經濟發展得很

快，很多人的精神世界跟不上經濟的發展，就會感到很迷茫。以往到國際上參展的影片，大多是武打片和關於落後農村題材的，這部影片雖然也是反映社會中弱勢群體的故事，但故事卻發生在北京這個大城市裡。

問：對於中國評價你們八十年代出生的這代人是迷茫的一代，你怎麼看？

答：不光是八十年代，哪個年代的年輕人都會迷失吧，長大就好了，就不會有這種感覺了。

問：前一段時間，國內對某些大牌影星在拍戲過程中大量使用替身爭議很大，你怎麼看待這個問題？

答：我覺得替身能不用還是不用，因為有些戲雖然沒有對白，但還是需要用肢體語言來表達的，用替身就不能準確地表達我所要表達的東西，當然，每個演員的表演都有一個底線，這個底線我也有，假如超出了底線我無法做到的，也只好用替身。

問：在《蘋果》這部影片裡，你和兩位男演員也有激情演出，你用替身了嗎？

答：激情演出我沒有用替身，和佟大為在衛生間洗澡時做愛那段，就是我和佟大為自己演的，當時只有攝影師一個人在場，連燈光師都沒有，麥克是貼在衛生間的天花板上的。當時佟大為很保護我，拍到我的時候，他都儘量用自己裸露的後背和屁股擋住我，生活中我們是好朋友，我挺感激他的。這部影片裡，我還是在一個地方用了替身，就是給孩子餵奶那個鏡頭，因為我（沒有奶水）實在做不到。

　　該片電影節上放映後，德國媒體一片噓聲，導演李玉在接受電視臺採訪時談到面對如潮惡評的感受時說，承受不同的評價聲音，是一個導演必須應該具備的心理素質。她的心理素質倒是具備了，只可惜了投資商那白花花的一千兩百萬人民幣。至於主演范冰冰，她還年輕，她的路還很長，憑她的天資和努力，相信美麗的她定會超越自我星途坦蕩的。

苦澀的性愛

——評柏林電影節獲獎影片《左右》

　　在第58屆柏林電影節上，中國大陸唯一一部參賽片《左右》，出乎意料地獲得了最佳編劇銀熊獎，一時間，這部反映中國當代社會倫理、親情、愛情等敏感問題的影片，成了此地中國人之間的熱門話題。

　　影片根據發生在中國四川的一個真實故事改編：一對中年夫婦離異多年，五歲的女兒一直和再婚的母親一起生活，繼父對小女孩視如己出，一家三口平靜而滿足地生活著。女孩的生父是建築商，也已和年輕、新潮的空姐組成了新的家庭，這位空姐正計劃生一個自己的孩子。但天有不測風雲，此時，常發高燒的小女孩被醫院診斷出罹患白血病，孩子的病情將已失去聯繫多年的親生父母又糾纏在一起，縱使生父投擲了成捆的鈔票，養父也傾注了無盡的心血，還是控制不了孩子的病情。當母親從醫生的口裡得知，如果用親生手足的臍帶血，還有救治的希望時，母親刻不容緩地找到孩子的生父，為了挽救女兒的生命，執意要與他再生一個孩子。兩對夫妻，四個成人，在小女孩求生的目光注視下，克服了重重心理上和感情上的障礙，在醫生的監護下，經歷了一次又一次人工授精的痛苦和失敗，直到被醫院告知，他們再也不適合做這種手術。救女心切

的母親百般無奈，選擇瞞著深愛她們母女的丈夫，和前夫睡到了同一張床上。而她的前夫，面對現任嬌妻盼子心切的焦慮和前任妻子救治親生女兒的最後一絲希望，陷入了左右為難的境地……

那位母親和前夫發生肉體關係後回到家裡，當影片在她茫然游離的目光中結束的時候，走出電影院的觀眾們感到，這個故事似乎並沒有講完，圍繞著這個嬰兒是否應該降生，降生之後，兩個家庭該何去何從等一連串的社會問題，不禁和劇中人一樣，左右為難起來。

這部影片的導演是第六代的領軍人王小帥，他曾以他所拍攝的青春題材影片著稱，多次獲得國際電影節大獎的《十七歲的單車》和《青紅》，就是出自他的指揮棒下。與以往不同的是，《左右》關注的是當代中年人的生活狀態，在這部影片裡，中年的王小帥，把中年人面對生活危機和壓力時的內心掙扎詮釋得淋漓盡致。王小帥坦陳，他著重挖掘的是表面故事的戲劇張力、煽情背後所隱藏的殘酷現實，與在拯救孩子生命的過程中，四個中年人所必須做出的選擇和犧牲，以及必須背負的責任和道德等沉重的包袱，而不是僅僅滿足於博取觀眾廉價的眼淚。

在記者招待會上，王小帥還就北京的西方化和中國古老文明之間的關係侃侃而談，他認為，中國是一個飛速發展的國家，很多傳統的東西已經進入了歷史課本，新的變化已經滲透到我們的日常生活裡，各方面與國際的合作和接軌，使中國人的思維方式也更加國際化，目前中國現代化的東西要遠遠超越

傳統的。所以他在《左右》這部電影裡所講述的故事，雖然發生在中國，但他認為，這是一個完全國際化的故事，因為生活中這種突如其來的變故，可以發生在任何國家、任何人身上。在這個故事裡，他要表達的一個理想境界就是，當人們遭遇任何一種災難、任何一種困境，互相不理解，甚至互相欺騙的時候，必須用更多的理性和寬容去化解、去超越，最後昇華為一種愛。如果有愛，一切都會好轉。

除了沉重的內容和戲劇性衝突之外，影片裡不斷出現的性愛情節，也是頗受爭議的話題之一，因為這裡所表現的性愛，是很理智、很冷靜，甚至毫無快感的，原本男女之間很美好、很享受的事，在影片裡卻變成了完全是為了另一種目的而不得不從事的一種苦澀、無奈的活動，這種苦澀性愛的後果，更將導致另一個苦澀生命的誕生，這個幼小的生命雖然肩負救治姐姐的重任來到人世，但之後的歸屬以及即將面臨的一連串難以想像的社會倫理等難題，必將導致兩個家庭間新一輪的矛盾、衝突。所以，上床不是目的，上床之後所要面對的生活才是難題。影片在前夫、前妻無奈地上床之後結束了，然而他們各自的生活似乎才剛剛開始……

第58屆柏林電影節獲獎影片簡介

　　第58屆柏林電影節於2008年2月16日晚間落下帷幕，在二十二部影片激烈地角逐和評委們緊張的評選中，每個獎項終於各歸其主。

　　巴西電影《菁英部隊》獲得本屆最佳影片金熊獎，影片中講的是里約特區憲兵菁英部隊反毒作戰的故事，該片由José Padilha執導，製作成本耗資四百一十萬歐元，打破了巴西電影史的記錄。據有關媒體介紹，這部影片因為內容敏感、暴力，發行前曾一度遭到巴西警方的阻止，而影片的拍攝過程也是一波三折，包括技術人員被綁架、拍攝槍枝被盜，以及扮演菁英部隊的演員在體驗生活時，受不了真正菁英部隊成員的魔鬼訓練而辭演等等，都為這部影片蒙上了一層神祕又不同尋常的色彩，更加吸引人們一睹為快。評審團大獎銀熊獎的獲得者是美國的《標準流程》，該片的導演Errol Morris被電影界稱作「當之無愧的美國紀錄片大師」，他執導的很多紀錄片，都成為紀錄片史的經典之作，包括他執導的《戰爭迷霧》，曾經獲得奧斯卡金像獎。《標準流程》用了一個技術性的片名，透過對巴格達附近Abu Ghraib監獄人權醜聞的調查，真實地記錄並揭露了戰爭的恐怖，以及捲入戰爭中人性的扭曲與醜陋，片中所披露的大量內幕，揭示了所謂「反恐戰爭」背後不可告人的祕密。片中涉及的「虐囚事件」，更讓人切實地感受到戰爭的

荒謬。媒體呼聲很高的美國大片《血色黑金》，在獲得最佳導演銀熊獎的同時，還榮獲音樂傑出藝術成就銀熊獎，影片中的故事改編自美國社會派作家厄普頓·辛克萊於1927年發表的小說《石油！》，以沃倫·G·哈丁執政時期的「蒂波特山油田醜聞」為背景，立足於德克薩斯州，辛辣無情地揭露了美國石油大亨普萊恩維爾在資本積累的過程中貪婪而罪惡的一生。導演是大名鼎鼎的保羅·托馬斯·安德森，在2000年的柏林電影節上，張藝謀導演、章子怡的成名作《我的父親母親》，就敗給了他所執導的《木棉花》。《左右》是中國大陸今年唯一送選的影片，獲得最佳編劇銀熊獎，這個故事是王小帥根據發生在成都的一個真實事件改編的，故事講的是一對離異再婚的夫婦，為了挽救不幸身患白血病的女兒，在社會輿論、道德壓力、親情倫理的選擇中，不由自主地陷入了左右為難而又無奈、尷尬的境地。2001年，王小帥就曾以電影《十七歲的單車》揚名柏林，這次牽熊，可說是「熊牽二度」。最佳男演員銀熊獎得主，是在伊朗影片《麻雀之歌》裡飾演男主角的瑞扎·納基。瑞扎·納基在影片裡扮演一位鴕鳥養殖廠的工人Karim，雖然居住在伊朗的一個小山村裡，卻樂天知命、安於現狀。某日他突然被解僱，從此不得不改變生活方式，為了謀生，在被迫遠走他鄉的過程中，他身上又發生了一連串對他產生影響的事件……。英國演員莎莉·霍金斯憑著影片《無憂無慮》裡的上乘表現，捧走了最佳女演員銀熊獎，該片由英國著名導演邁克·李執導，李導演在這部影片裡一改以往深沉晦澀的拍攝風格，成功地塑造了一個生性隨意又其貌不揚，卻樂觀

開朗的小學女教師的形象，在短短一個多小時的放映時間裡，觀眾們和劇中人一樣，對她由最初側目相向到發自內心地喜愛，直至在她的影響下發出爽朗的笑聲。

　　本屆終身成就獎的殊榮，由義大利八十五歲高齡的導演弗朗西斯科‧羅西獲得。除此之外，日本影片《公園和愛的旅館》獲得最佳電影處女作獎，墨西哥影片《太浩湖》獲得阿爾弗萊德獎（敢鬥獎），羅馬尼亞短片《游泳的好日子》和印度短片《糾纏》，分別獲得最佳短片的金熊獎和銀熊獎。

從柏林電影節看中國新銳電影的誤區

　　一年一度的世界電影藝術盛宴——柏林國際電影節又要鳴鑼登場了。每年的2月中下旬，歷時十天的電影盛會，都會令熱愛藝術的德國人興奮萬分，許多觀眾都是從外地甚至是從其他國家趕來的。上個世紀末，中國電影一直是這場盛會的重頭戲，但近年來，西方觀眾對中國電影已不似以往的熱情，這裡頭的因素雖然錯綜複雜，但總的來說，還是和近年來中國電影工作者對藝術的態度和拍攝理念脫離不了關係。

　　自上個世紀的八十年代末，中國電影以《紅高粱》敲開了柏林電影節的大門開始，連續十幾年，中國電影一直在柏林電影節上佔有一定的地位。同時，《紅高粱》也為張藝謀、姜文、鞏俐後來的藝術生涯奠定了堅實的基礎。緊接著又有謝飛的《本命年》和《香魂女》，連續兩年分別在柏林獲得金、銀熊大獎，李少紅帶著王志文、王姬，以《紅粉》一片捧回銀熊，接下來又有王小帥、賈障柯、章子怡、孫周、孫紅雷在柏林被認可。難怪行內人都說：「柏林是中國電影的福地。」如此一來，難免給人這樣的假象：這裡似乎機會遍地，容易讓新面孔一夜成名。於是，近幾年就有一些號稱中國的新銳電影，不斷地湧向柏林，有相當一部分影片是在國內未通過審查而從地下流入柏林的，他們試圖借助柏林電影節的認可，為自己打開通往世界的大門。電影節的參展影片不乏優秀之作，比如

2003年參加「影片大觀」單元的《男人四十》和「青年論壇」的《卡拉是條狗》，2004年的香港影片《忘不了》和李雪健主演的《雲在南方》。然而縱觀這些影片，我最大的感觸就是，來到柏林的某類中國的新銳電影工作者，在參展中已不知不覺地走進了誤區。

誤區1：急功近利，把柏林電影節當作名利場，他們千里迢迢地把電影帶到柏林來，不是著眼於和來自世界各地的同行們進行交流和探討，而是為了獲獎，或者為片子找買主，反之就打道回府，和這樣一個電影工作者之間、電影工作者和觀眾之間近距離交流得失、取長補短的絕佳機會硬生生地錯過。我曾經問過一位來自國內的新銳電影製作人士，他在電影節上都觀賞了什麼電影。他回答：「我沒時間看電影，也不愛看電影，我這次到柏林，是推廣新片的！」這時我才明白，原來竟然還有這樣一些根本不愛看電影的電影製作人，不去了解世界電影的發展趨勢，就不會知道自己究竟好在哪裡、差在哪裡，找不出差距，要如何發展？他們平時口口聲聲的「熱愛電影事業，發展中國電影」的說詞，豈不就成了葉公好龍之舉了嗎？

誤區2：自言自語、自鳴得意。這類電影人故意拍一些晦澀難懂的東西來顯示個性，似乎別人看不懂，就足以證明自己水平高；用繁複的拍攝手法來詮釋簡單的情節，或者故意把觀眾當弱智，明明一目了然的事，卻要不厭其煩地反覆強調，加以蒼白的對話、破敗的場景、搖晃不定的鏡頭，還有演員呆滯的目光和木然的表情，都足以將影片創作者膚淺的功底暴

露無遺。曾經問過拍攝這樣一部電影的新銳導演何以如此，得到的回答是：「無論別人如何評價，這是我自己的電影，我想透過拍攝這部影片來證明我自己！」話雖然說得鏗鏘有理、個性十足，但可別忘了，電影是大眾的藝術，你的影片如果不是為大家拍的，而只是為了證明你自己，那麼真的沒必要千里迢迢地飛到柏林來；足不出戶地站在自家穿衣鏡前，隨心所慾地展示自己，然後拍拍巴掌，為自己鼓鼓勁、叫聲好，這樣的證明就足夠了。無論做什麼事，失敗往往是累積經驗、總結自己的過程，拍電影也是一樣，不怕你水平低，只怕你明明是水平低，硬是不承認，還自鳴得意地認為是曲高和寡，甚至自己編造（或者臆想？）新聞來蒙蔽國內的觀眾，說什麼自己的作品已經震驚柏林、引起歐洲媒體的廣泛關注、德國觀眾爭相要簽名並擁吻⋯⋯然而據我所知，這部電影看跑了近八成的觀眾，新聞發佈會上根本看不到西方記者，五個中國記者中還有兩人提前退場，其中一個就是本人。如果中國電影工作者不走出自戀的誤區，走向世界的大門即使已經向你敞開，也會在你還未來得及飽覽美景時倏然關閉。到那時，你孤零零地站在寬廣的舞臺上，竟無人喝彩，任憑你自己已經拍疼了巴掌。

　　誤區3：盲目追求另類、怪異，透過感官刺激，置觀眾於驚悚之中。李少紅的近作《戀愛中的寶貝》，一如她以往的萎靡頹廢風格，卻少了唯美的畫面，代之而來的是神經兮兮的詭祕，還有「嚇你沒商量」的開膛破肚的自殺鏡頭，然後是周迅扮演的「神經病寶貝」死後出竅的靈魂。李少紅透過這部電

影，試圖說服觀眾理解精神病患的內心世界，她甚至還讓男主人公認可「精神病寶貝」內心世界如何如何地美好，美好得與現代生活格格不入。我不禁想起孟子說過的話：「爾非魚，安知魚之樂？」你又不是精神病患，你怎麼知道他們的內心世界是怎樣的？而觀眾們也不是精神病患，何以引導他們接近並接納那個癲狂而不可理喻的世界？連大導演李少紅都玩起了新銳電影，而且還不屑於挖掘千千萬萬正常人的內心，偏偏要以那個陷入戀愛中的「精神病寶貝」的故事來另類演繹。當一些德國觀眾們看過《戀愛中的寶貝》後，了解到李少紅為何許人時，都不可思議地說：「還以為她是個二十多歲的小丫頭，誰能想到她竟然五十出頭呢！」國內的記者還對這段評價津津樂道，莫非他們沒聽出來，這裡有對李大導演江郎才盡、晚節難保的惋惜和喟嘆嗎？

誤區4：為獲獎而獲獎，不在影片的藝術價值上下功夫，更無心加強自身的藝術修養，而是費盡心機地揣摩評委的喜好，甚至不惜僱用西方人士加盟拍攝，也許西方人更了解柏林電影節的口味，哪怕他們攝取自己感興趣的鏡頭，極盡渲染中國的貧困、愚昧之能事，雖然不能代表真正的中國，西方人卻喜歡，哪怕這樣的電影，大大地傷害了中國人的感情。柏林電影節曾經厚待過經張藝謀精心裝扮過的紅棉襖、抿褶褲的村姑形象，如今冷落了追隨而至的村姐村妹們，也在情理之中。世界電影早已多元化，無論是評委還是觀眾，要關注的題材可謂數不勝數，誰還有耐心專注於中國西北農村的大棉襖、二棉褲，外加煙袋鍋、破土炕？

　　誤區5：瘋狂自戀，難以自拔。本已是年過半百的年齡，卻偏要以風騷狐媚的形象示人，一顰一笑都透露出和歲月抗爭到底的頑強與無奈。在本屆電影節的參展單元，劉曉慶送來了她的復出作品之一《春花開》，影片向觀眾敘述了一個海市蜃樓般的故事：一個徐娘半老、風韻逼人的個體塑料花加工廠的老闆娘，同時被兩個二十多歲的小伙子神魂顛倒地愛著，一個是帥氣樸實的工藝員，另一個則是風流瀟灑的大學畢業生，大學生不但會製造浪漫，還會在很多人面前，對老闆娘吟誦海子的愛情詩，劉曉慶飾演的春花老闆娘那顆五十好幾的秋心，竟被這等小兒科的追求把戲深深打動，繼而以身相許，最後導致兩個年輕人為了得到她而自殺、而血拚、而逃亡……與其說，是劉曉慶成就了這部令人難以置信的電影，倒不如說，是這部電影再次幫她圓了一個青春不老的美夢。然而，不管你的心態多麼年輕，不管你多麼蔑視衰老，觀眾們眼裡的事實卻是，在無敵的歲月面前，青春和美貌是那樣的不堪一擊。我相信，以劉曉慶的個人魅力，如果能走出「永保青春」的誤區，不再扭捏作態，而是大大方方地向觀眾展示真實的自我，公允地說，她還不失為一代名優。

　　事實證明，幸運女神總是眷顧那些對藝術執著追求和奉獻的人，作為中國的電影工作者，如果拋開藝術價值和觀賞價值，單純地靠揣度某些西方評委們的口味來製作他的電影，即使僥倖獲獎，這種投機心態之下所做出來的電影，又會有多長的生命力？結果往往會隨著電影節一時的喧囂而沉沒，以後再也不會有人想起它。別忘了，電影畢竟是拍給觀眾們看的，而

不是拍給自己看的，當然更不是拍給評委們看的，失去了觀眾
也就失去了市場，不要一味地強調自我而忽視了觀眾，更不能
為了投合評委，最終連自己都找不到了。

少女情懷總是詩

——專訪《諾瑪的十七歲》主演李敏

　　若不是張家瑞導演介紹，我還真沒有看出，坐在身旁這位閃著一雙純真大眼睛的女孩，就是《諾瑪的十七歲》的主演，在我和劇組人員閒談的時候，李敏就像是一個聽話的乖女孩，靜靜地站在一旁，從不插嘴。這部影片表現的是，十七歲的哈尼族少女諾瑪對愛情的嚮往和對未來的憧憬。這部影片節奏舒緩、情節溫馨，對白不多，但有很多心理活動的描寫。李敏目前只是雲南紅河縣中學的高一學生，雖然也是哈尼族女孩，但由於從小受普通話教育，幾乎不會講純正的哈尼話了，為了更準確地把握這個角色，電影拍攝前，她又接受了專門的哈尼語訓練。

　　「你們哈尼族的女孩在出嫁前都另有情人，你有嗎？」她靦腆地笑著，搖了搖頭說：「我還小呢。」「那你怎麼把握影片中諾瑪的初戀感覺呢？」我又問。她說：「導演教我呀，照他教的演就是了。」當我問她拍電影有沒有影響到功課時，她不無自豪地回答：「沒有啦，老師給我補課的，上學期的期末考試，我考了第五名。」

　　據說當初挑選飾演諾瑪的演員時，李敏是從一千五百名候選女孩中脫穎而出的。在雲南農村體驗生活時，這位在家裡

深受父母寵愛的獨生女，學和泥、學插秧，樣樣不差，雖然吃了不少苦，卻從未抱怨過一聲，用她自己的話說：「拍電影就是苦中有樂的事。」當我問她對德國的印象時，李敏的笑容一下子明快起來，只聽她脆生生地說：「我太喜歡德國了，一下飛機我就感覺到，這裡真安靜啊，冬天的德國雖然安靜卻不凄涼，而是讓人感到那麼安然的寧靜、那麼溫馨……還有就是文化的感覺。柏林的觀眾們對電影的熱情和對藝術的尊重，也讓人感動。」聽了「花季女孩」詩一般的語言，我忍不住問道：「你在學校裡最喜愛什麼課？」她頭一歪，調皮地回答：「當然是作文了！」怪不得。我想，如果回國後，語文老師讓她寫柏林電影節觀感之類的作文，李敏一定有上乘的表現。

精彩女人柏林暢談精彩人生

　　臺灣著名女導演張艾嘉自導自演的影片《二十、三十、四十》，是第54屆柏林電影節上唯一一部入圍參賽單元的華語影片，該片在電影節結束的前一天下午新聞場放映時，出現了嚴重的放映失誤，影片的拷貝不知為何被搞錯了順序，在開場後不久就出現了片尾的字幕，部分觀眾一邊抱怨片子太短一邊退場，而堅持留下來的人，雖然有幸能夠繼續欣賞，但劇情卻顛三倒四地完全亂了套，這就直接影響了緊接下來的新聞發佈會的效果，導致許多不明就裡的西方記者們缺席。然而，這一切並未影響到張艾嘉、劉若英和李心潔這三位女主演的情緒，她們和與會的記者們暢談了對角色、對不同年齡階段女人的看法和理解，獨到的見解透著聰慧女人的睿智與幽默，令人感到，這三位分屬不同年齡階段的女主演在生活中，與她們在銀幕上塑造的角色一樣出色。

　　這是一部由女人拍攝並製作的關於女人的電影。張艾嘉導演強調，影片雖然看上去是塑造了二十歲、三十歲、四十歲不同年齡階段的三個女人，但也可以理解成是同一個女人的三個年齡階段。影片細膩地道出了女人二十歲時的迷惘和困惑、三十歲時的無從選擇，和四十歲時的失落與不安。二十歲的女人確切地說還是女孩，周身散發著青春的氣息，快樂和憂傷都是那麼直截了當，卻不知道事業在哪裡、感情為何物，甚至連

自己是同性戀還是異性戀都搞不清楚，總想把不明白的事弄明白，奔來跑去，結果收穫的卻仍是迷惑；三十歲的女人雖然有一份安身立命的事業，明明白白地知道自己的感情需求，卻又在感情上得不到滿足，身邊雖然不乏苦苦相追的男人，卻又為他們都不是自己的「那一個」而深深地苦惱、鬱悶；四十歲的女人終於成熟了，也什麼都擁有了，但是忽然有一天發現，她所苦心經營的一切，頃刻間又會失去，孩子大了會離開你，去尋找自己的生活，丈夫雖然人還在你身邊，心卻不知游離到哪個年輕的女人身上，女人耗盡畢生情感所尋求的東西，終究是美夢一場。到了四十歲，女人終於可以清楚地對自己說：你必須開始面對你自己，因為你已經沒有太多的時間再一次又一次地嘗試，到頭來，拯救女人的還是女人自己。

有趣的是，這三段女人的故事，就是由她們的扮演者自己撰寫的，二十七歲的李心潔說：「本來以為自己演自己很容易，但拍攝時才發現很難，因為我寫的是七年前的自己，一個人平時是不會特別關注自己的言談舉止的，實際上，我幾乎忘了那時的自己是什麼樣子，好在張導演在我十八歲的時候就認識我，她能幫我一起回憶起來，所以說，這個角色是她帶領我完成的，真的要謝謝她。」而撰寫三十歲的劉若英卻說：「我在寫的時候，就覺得那不是真實的自己，而是我的夢想，但演起來又覺得那個人還是我，是理想化的自己。有些情節甚至是反著來的，在影片裡，我把自己寫得非常時尚，被很多男性朋友包圍著，然而實際生活中，我是沒有那麼多男性朋友的，所以我越演就越過癮；過去穿窄裙、高跟鞋還有低胸的衣服，對

我來說是件很恐怖的事，但從演這個角色開始，我的高跟鞋就越買越多了，我終於認識到，原來我是一個這麼性感、迷人的女人。」她的話引起一片喝彩。

這時，張艾嘉笑著說：「拍這部電影，讓我意識到，認識她們兩個很久，真是一件好事，否則她們平時都不會承認自己是什麼樣的女人。我認識心潔的時候，她還是一個學生，我非常清楚她的成長過程。我認識Rene（劉若英）的時候，她也很年輕，而且根本就沒接觸過電影，但我卻感到她身上有一種很特別的特質，我一直覺得她是個柔美的女孩子，可是不知為什麼，她以前所演的角色都不是這樣，所以我就讓她在這部影片裡非常非常的女性化，就是希望她能透過這個角色認識自己。」

當談到對女人的二十、三十、四十這三個年齡階段的理解時，三位演員更是妙語如珠地各抒己見，李心潔慢悠悠地說：「其實我自己本來很害怕進入三十歲，因為我想像不到，自己到了這個年齡會是什麼樣子，只是覺得女人一到三十歲就變老了，但透過參與這部電影的拍攝，我感到，三十歲的女人是那麼精彩，那是生活積累出來的成熟和美麗，它使我改變了過去對三十歲的看法，開始期待著自己的三十歲了。四十歲對我來說還很遙遠，雖然我想像不出自己的四十歲，但我看到了張（艾嘉）姐的四十歲，她選擇了積極樂觀的態度去面對她的四十歲，我希望我到四十歲的時候，也能像張姐塑造的角色那樣豁達、平和。」劉若英則快人快語：「我剛好在二十和四十這兩個年齡階段的中間，有的時候，我覺得還可以向二十靠一

靠，有的時候，又覺得離四十也不遠了，在拍《二十、三十、四十》這部電影的時候，我很遺憾，自己二十歲的時候沒有那麼的快樂，我不希望當我到了四十歲的時候，又開始遺憾我自己的三十歲不夠精彩，所以我從現在開始，就要過好我的三十歲，雖然我不知道我會有什麼樣的四十歲，但我希望，不管我二十、三十、四十、五十、六十，我都是一個快樂的女人。」最後，張艾嘉充滿自信地說：「我是一個非常幸運的女人，因為我的二十歲活得很精彩，我的三十歲活得也非常精彩，我的四十歲也很好，我現在即將面對五十歲，我相信自己一樣也會很精彩！」

　　自信的女人最美麗，這是那種從裡到外散發出來的美麗；自信的女人最精彩，這是那種從骨子裡滲透出來的精彩。

鞏俐的「火車」

　　由孫周導演、鞏俐主演的新片《周漁的火車》還未開進柏林，在國內就已經炒作得沸沸揚揚，國內媒體盛評鞏俐在片中火熱、大膽的激情表演，並聲稱因為顧慮國內審片尺度，已經有所刪剪，如發車到柏林，會將原片呈獻給海外的觀眾們，這就為柏林版的「火車」埋下了一大伏筆。

　　從張藝謀的《紅高粱》牽走1988年柏林電影節的金熊以來，鞏俐和她的伯樂張藝謀同時成了柏林的貴客，在《周漁的火車》的首映場，坐滿了來自世界各地的鞏俐迷，事隔多年，大家都想一睹這位亞洲影后的風采。

　　然而看了影片，方才領教什麼是鞏俐的火熱激情，影片演的是：鞏俐是小鎮陶瓷廠的彩繪工，會寫詩的圖書館理員梁家輝來小鎮出差時被鞏俐迷住，隨手寫了幾首愛情詩給她，鞏俐因著這幾首詩，就瘋狂地愛上了這個男人，不惜每周趕兩次火車去另一個城市看他，兩人一見面就激情熱吻，這時屏幕就剩下兩個人在長時間地接吻，然後，鞏俐又趕火車回家。後來，鞏俐在火車上遇見不會寫詩，只會給豬配種的獸醫孫紅雷（他在張藝謀《我的父親母親》一片中飾演兒子），言語交鋒沒幾個回合，孫就和鞏俐激情熱吻起來，又是滿屏幕的兩個大腦袋吻來吻去，連接吻的步驟和方法，都像設計好了似地一致，只是梁家輝的腦袋換成了孫紅雷的。好不容易吻完了，孫紅雷送鞏

俐上火車找梁家輝，見到梁家輝後，又是吻……直到梁家輝到西藏援教去了，鞏俐也沒有停止趕火車，每次和孫紅雷激情熱吻後，還得每周乘兩次火車去老地方看梁家輝的空房子，最後周漁那個角色在一次交通事故中喪生。片中的鞏俐不停地趕火車、不停地和兩個情人接吻。追趕火車的瘋狂讓人大惑不解，難解難分的口舌糾纏更是莫名其妙，沒有人知道這兩份感情因何而起，感覺片中鞏俐所飾演的周漁，不過是為了趕火車而趕火車、為了接吻而接吻，而周漁的扮演者鞏俐，也不過是因為和梁家輝和孫紅雷演戲而激情著，這種兒戲般的激情表現，早就被人棄如敝屣了，這兩位卻又當寶貝一樣拿出來炫耀，這就怪不得柏林的觀眾們不買帳了。影片裡的鞏俐每趕一次火車，觀眾就走一波，鞏俐一接吻，觀眾就睡覺，折騰幾次，電影才剛演到一半，電影院裡的人數就寥寥無幾了。我身邊的那位觀眾，一覺醒來，就奇怪地問道：「這個吻可真夠長的，為什麼還沒有吻完？」他哪裡知道，這已經不知是第幾輪的吻戲了。更有甚者，一位剛出影院大門的女觀眾對路上遇到的熟人說：「我剛看完鞏俐演的《周漁的輪船》。」對方聽了，十分不解，連是輪船還是火車都沒看清楚，還說什麼剛看的電影。她不好意思地解釋說：「你瞧我，電影開演不到二十分鐘就睡著了，一直睡到散場。」依鞏俐的年齡，要飾演片中那個情竇初開的少女，實在是勉為其難了，她在綻放鞏俐式迷人微笑的同時，常做出以手掩嘴的羞澀狀，端莊成熟的臉上帶著做作少女對愛情的無知和迷茫。看到這裡，不由得令我想起《秦俑》裡那個幾生幾世都和張藝謀演的那個秦俑生死相依的冬兒，為了追隨心

中所愛，不惜隻身赴火，飄飄白衣、豔豔紅鞋，回眸一笑的明麗，美得讓人心顫……那時的我，和大多數影迷一樣，固執地認為，鞏俐就是銀幕仙子的代名詞，她的藝術青春絕不會因為歲月的流失而凋謝，像羅密‧施奈德，像梅莉‧史翠普，像索菲亞‧羅蘭……今天的鞏俐，她的角色實在令人大失所望，不管現實中的鞏俐是明星還是形象大使，或是某名牌的代言人，在影片裡，你可是角色周漁啊，一個小鎮上的製陶女技工，卻一身的高貴與狂傲，滿臉對世人的不屑一顧，這還是那個能把一個土得掉渣的倔秋菊演得活靈活現的鞏俐嗎？莫非張藝謀真的帶走了她的愛情，也帶走了她的藝術靈性？

雖然孫周一再強調，他是想透過這部電影來表現現代中國女性對愛情的理解和追求，然而整部電影的時代感卻模糊不清：一個三十多歲的成熟女工，帶著藝術家的氣質，因為詩歌而陷入了十八歲的愛情幻想中，扭著三十年代上海交際花的身段，奔波於現代中國小城鎮之間的火車上……鞏俐說過：周漁追求會寫詩的陳清，是追求理想的愛情，而追求獸醫，則是追求現實的愛情，她是想透過電影來表達一個女人在現實與理想之間的衝突與困惑。再看看這兩個愛情的代表人物吧：一個是儒弱的圖書館員，雖會寫詩，但無力承擔愛情；另一個有些自我意識的獸醫，工作環境是簡陋的配種站，講著油嘴滑舌的粗鄙語言，如果真像鞏俐對角色的理解那樣，中國現代女性對愛情的那點兒需求，豈不是太可憐、太可悲了？

因為讀過北村的原作小說《周漁的喊叫》，原文寫得非常精彩，人物性格鮮明、故事情節緊湊，只是趕火車的人，是

周漁的丈夫陳清而不是周漁。書中故事說的是圖書館員周漁和當電工的丈夫陳清婚後分居兩地，深愛妻子的陳清，為了一周和妻子團聚兩次，不惜以泡麵果腹，幾乎把有限的收入都用來鋪鐵路，在外人眼裡，柔弱浪漫的周漁和體貼細膩的陳清，他們的愛情無懈可擊，但當他們設法在同一個城市裡生活時，陳清就在一個大雨夜檢修線路時被電死了。陳清的死，引出了他的婚外戀情，原來，來回奔波的愛情只是表象，周漁的浪漫，對生性豪放的陳清來說，早已變成了沉重的負擔，一周兩次相聚，這種約會式的婚姻給了陳清偽裝的空間，分別的日子就是他在同居的情人李蘭那裡釋放天性的機會。一個男人兩種心態的愛情，把陳清割裂得異常痛苦，最終以死亡拋棄了他的兩種愛情。把這樣一部原本好端端的故事改得面目全非又生澀難懂，真不知其意何在？採訪中，我拋出這個疑問，導演孫周倒是直言不諱：「當然是為了鞏俐，因為我就是想為鞏俐拍一部女人的片子，看完這部小說後，我就和作者商量，讓鞏俐所扮演的女人成為片子的主角。」原來如此！從來都是演員適應角色，規矩到鞏俐這兒就全變了，得想方設法法地改變角色去適應演員，問題是，雖然孫周導演費盡心機，周漁這個角色真的適應鞏俐了嗎？

優秀的電影藝術家，應該有能力讓文學作品在銀幕上得到昇華，像張藝謀的電影《紅高粱》之於莫言的小說《紅高粱》、張藝謀的電影《大紅燈籠》之於蘇童的小說《妻妾成群》……相比之下，孫周和鞏俐所演繹的銀幕形象，卻完全扭曲了北村筆下的周漁和陳清，除了兩個人物的名字以外，和原

作已經完全不相干了。我甚至懷疑，如果周漁不是孫周特別為鞏俐量身訂作的角色，恐怕北村是不會如此慷慨地割愛的吧？為了讓中國電影被世界所接受，無論是取材、立意還是拍攝方式的創新，都是必然的，但創新並不意味著撞邪，用離奇怪誕的電影語言去詮釋原本清晰明確的故事脈絡；電影本來就是給普通人欣賞的藝術，結果邯鄲學步，拍得中國人、外國人都看不懂了，導演既然如此欣賞鞏俐，還不如拍一部鞏俐的個人傳記片來得實際。

「健忘症」患者的一天

　　連日來與一發小在網上閒聊，我們是從幼稚園時就在一起的朋友，自小學一起走過中學、大學時代，這還不算，就連結婚的對象都是同一類人──擁有共同的家庭背景、求學經歷，後來又學業有成的那種人。以往並沒有意識到這其中的因緣巧合，現在想想，可能是我們從小太多太多共同的經歷，造成了對周遭事物的判斷力和價值觀都趨向一致吧，又或許是對彼此太過熟悉，反倒造成了彼此的比較心態。那時，我們比誰的成績更好一些，之後又比誰的腰身更苗條一點，比誰的男友更有學問、更帥氣……在潛意識裡互相攀比著、互相不服著，就這樣度過了青春期。如今人過中年，該苦惱的都苦惱過了，該擁有的也都有了，再鮮豔的花朵也有凋零的一天，再帥氣的男人也抵擋不住歲月的磨礪，那時所憧憬的未來對我們來說，再也沒有激盪人心的神秘感，接下來該比什麼呢？

　　說來也許令人難以置信，連續幾日，我們互相抱怨、傾訴的話題，竟然是惱人的「健忘症」。她說，她買了東西忘記放到房裡，就在門外扔了一夜；我說，我經常行車途中忘記自己要去幹什麼，打開冰箱又忘記要拿什麼，本來為了某件事生氣，氣還未消呢，就忘記自己為什麼生氣了。至於出門忘記帶手機、購物時把車放在停車場而自己乘公車回家的事也不是一、兩回了。昨天從早晨出門到晚上回家，我經歷的一連串

「健忘」事件已可說是「登峰造極」，老友的「健忘症」和我比起來，一定是小巫見大巫。

　　為了到波茨坦廣場趕今年柏林電影節的記者場，早晨送小女兒上學後，我就鑽進了汽車，但要發動車子時，我說什麼也找不到車鑰匙了，我搜遍了身上所有的衣兜，沒有；我找遍了車裡的座椅，還是沒有，真是活見鬼了，明明幾分鐘前還在手裡的，否則我也沒法鑽進車裡呀，怎麼彎腰繫個鞋帶的功夫就不見了呢？地上，沒有；腳下，也沒有……這時大女兒正要出門去上學，見我急得像熱鍋上的螞蟻，奇怪地問道：「媽媽你怎麼還沒走？」我說：「唧唧嗚嗚唧唧嗚嗚嗚嗚……」她又問：「你在說什麼呀？」我又焦急地衝著她說了一遍「唧唧嗚嗚唧唧嗚嗚嗚嗚……」這時她真的不耐煩了：「媽媽，你能不能把嘴裡咬著的車鑰匙取下來再和我說話呀，我一句也聽不清楚！」

　　開車行至目的地，由於電影宮坐落在柏林最繁華的中心地段，我遍尋不到停車位，我只好開出一條街又一條街，最後開到一條長街的街口，旁邊是一座很高的紅磚大廈，好像是區政府的辦公樓吧，雖然大廈門前停滿了車，但很多人在大門裡進進出出，我相信很快就會有停車位空出來。果然不出所料，沒過幾分鐘，我就把車安頓好了。走出長街，我還特別掃了一眼路標，記住了街名。抬頭遠望，一眼就看到了電影宮附近的索尼中心廣場，因為那裡被日本人買了下來，富士山形狀的巨型琉璃穹隆在陽光的映照下散發著耀眼的銀光，我踏著積雪，三步併作兩步地奔向那醒目的地標，不久後，我便坐在暖洋洋的電影院裡，一天的幸福時光由此開始！

　　中午休息時，我來到對面商廈的地下美食城，這裡聚集著世界各地的風味小吃，今天我打算把自己的胃交給日本的迴轉壽司去料理，在高腳凳上坐定後，一摸腰包，發現沒有帶錢，好在我有隨身攜帶提款卡的習慣，立刻乘手扶梯到樓上的自動提款機領錢，回來坐定後，又摸出錢包查看，咦，錢呢？我剛才提的現金呢？一轉眼的功夫怎麼不見了？提款卡還在，錢卻沒有了，天呀！一定是我領完錢後只把卡抽出來，錢卻忘記拿了！我馬不停蹄地又跑回樓上，提款機前空無一人，我趕忙伸手去查看吐錢口，但什麼都沒有！接著，我氣喘吁吁地找到銀行管理員，向她說明情況，業務水平極高的管理員立刻在電腦上查看我的取款資訊，她告訴我，電腦顯示我是那臺機器上最後一個提款的，應該不會發生我的錢被後面的領款者拿走的情況，如果我忘了拿錢，機器也會在極短的時間內自動把錢收回去，可是電腦裡並沒有這個記錄。她好心地提醒我，看看大衣口袋裡有沒有？我把口袋都翻遍了，就是沒有。這時，她看見我斜掛在身上的採訪包，又提醒我查看挎包，於是我一把將挎包扯到胸前，急忙打開中間的拉鏈，沒有，再看側層，還是沒有，挎包蓋上還有一個拉鎖，打開一看，幾張花花綠綠的鈔票靜靜地躲在那裡⋯⋯

　　用過有驚無險的午餐之後，我又回到電影院裡繼續經歷他人的人生，幾個小時就這樣不知不覺地溜走了。走出電影院，天色已晚，華燈初上，我得取車回家。我走過一個又一個的街口，不知如何就來到一處空曠的建築工地上，本想拐到主路去，但前面竟然被建築木板遮擋成了死胡同，我本來方向感就

差，天一黑更糊塗了，我只好沿原路走回去，一邊走一邊想怎樣能找到我停車的那條街。抬眼望去，那座銀光閃閃的琉璃富士山仍舊熠熠生輝，可是，我現在要找的不是歐版的富士山，也不是它附近的電影宮，而是我的車，我要回家！

好在我還記得那條街的名字，無奈之下，我只好攔住行人詢問，但行人大多是外地遊客，一問三不知，最後，我攔住一位手裡拿著地圖的遊客，這回也不問他我要去的地方了，因為問了也是白問，我直接向他借地圖看，先在地圖上找到了我所在的位置，很快又找到了我要去的地方，只需穿越幾個街口而已，可是，我走啊走，這幾條街怎麼這麼長、這麼難穿過呢？我越走越覺得這根本不是我白天走過的路，這時，我看到路邊一位身穿螢光衣的人在掃雪，便向他詢問，他告訴我說，我走的路是對的。我只好繼續往前走，卻似乎越走越偏離了方向。

一個多小時後，我總算找到了那條街，但街口並沒有我白天見到的那座紅磚大廈，當然也不會有我停在門前的車了。望著這條直筆的長街，在長街的盡頭，夜幕下矗立著一幢似曾相識的高大樓房。此時我才意識到，我看地圖時犯了一個天大的錯誤，我的車的確停在這條街口，而我在地圖上尋找的方位卻是街口的另一端，原本不遠的距離，竟讓我南轅北轍地繞了大半個街區才找到我的車。

第59屆柏林電影節之群星璀璨

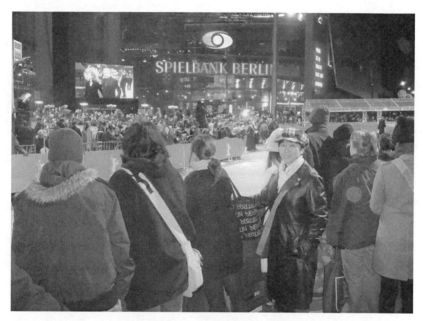

開幕當晚，主會場上人山人海

　　早前就有中文媒體報導說，本屆柏林電影節星光寥寥，二流當道，但整整十天全程追蹤下來，卻不由得驚嘆：2月的柏林，星光照亮了飄雪的天空！

　　開幕式當天，評審團一行七人在紅毯上亮相。每年的電影節評審團成員都是由當今具有代表性的藝術家所組成，今年當然也不例外，評審主席由出身名門、氣質高貴，並有「影壇女

王」之稱的英國巨星蒂爾達·斯文頓擔任。對於這位第八十屆奧斯卡最佳女配角的得主，柏林的觀眾頗為熱衷，前幾年的電影節上，她主演的影片《吸吮拇指》、《尤里婭》、《改編劇本》等都受到了如潮的好評，對中國觀眾來說，她在《香草的天空》和《奧蘭多》中的出色表演，更為大家所津津樂道，影迷們評價她在《地獄神探》中飾演的大天使說，簡直是酷到了靈魂深處。

　　情節緊張、表現手法血腥驚悚的開幕片《跨國組織》緊扣世界金融危機的現實，是被稱為「電影界的天才與希望」的德國導演湯姆·提克威的大手筆之作，他的《蘿拉快跑》、《天堂》、《香水》等影片是德國電影的驕傲，遺憾的是，自從他加盟好萊塢後，他原來的風格漸漸被好萊塢的浮華所吞沒。

　　接下來的幾天更是好戲連臺，星光耀眼。好萊塢大片作為經濟支柱，托起了南美影片的藝術性，由此可見柏林電影節組委會在市場和藝術的夾縫中尋求共存的良苦用心。先是以風靡歐美的小說《朗讀者》改編、由凱特·溫絲蕾主演的同名電影先聲奪人，經過了十年前《鐵達尼號》和《鵝毛筆》等上乘之作的洗禮，這次出現在柏林的凱特更加成熟大氣，和當年相比，她的魅力有過之無不及。緊接著，美國

戴咪·摩爾接受記者採訪

《甜蜜的眼淚》在柏林亮相，影片講述的是一對姐妹在面對失
去自理能力的父親和父親留下的遺產時所發生的故事，該片的編
劇兼導演，就是當年在李安的《喜宴》中扮演趙文瑄同性戀人的
米切爾·利希藤斯坦，雖然這部影片反響平平，但由於主演是因
《人鬼情未了》而聲名大噪的戴咪·摩爾，反倒備受關注。

好萊塢人氣女
星芮妮·齊薇格攜
影片《我的唯一》
在新聞發佈會上一
現身，便受到記者
們的狂拍熱捧，幾
年前，我在好萊塢
大片《冷山》中認
識了她，當時本來
是衝著主演妮可·

芮妮·齊薇格在新聞發佈會上

基曼和裘·德洛去的，但隨著劇情的展開，卻被芮妮·齊薇格
的演技深深折服，她在理查·基爾主演的《芝加哥》中的表現
更是不凡。《我的唯一》雖然沒有受到評審團的青睞，卻是觀
眾席上反響最為強烈的影片，該片以獨到的幽默手法向我們展
現了兩個同母異父兄弟眼中的母愛，他們的母親雖不完美，行
為乖張，甚至有些孩子氣，卻有著一腔深愛孩子的激情，在兩
個優秀帥氣的兒子眼中，無論她做了什麼，她就是唯一的母
親。這部影片，我一連看了兩場還嫌不過癮，更是逢人便熱情
推薦，等院線上映時，準備陪女兒再去看第三場。

聚集最多大牌明星的影片當屬美國的《皮帕‧李的私生活》，由導演麗蓓嘉‧米勒根據自己的小說改編而成，男女主演分別是基努‧里維和布蕾克‧萊弗利，製片人是好萊塢最當紅的小生布萊德‧彼特。

閉幕式影片是法國籍的希臘導演科斯塔‧加夫拉斯編劇並執導的《伊甸在西方》，他是去年柏林電影節的評委主席，以拍攝政治題材的驚悚片聞名。這部反映西方世界非法移民的苦澀辛酸的影片雖一改他以往的驚悚風格，卻深含寓意。

獲得本屆評委會金熊獎的影片，是反映秘魯恐怖統治時期女人悲慘命運的西班牙影片《悲傷的奶水》，銀熊獎則是德國影片《其他人》和烏拉圭影片《暗戀》。德國女演員貝吉特‧米妮克美爾因在《其他人》中裝瘋賣傻的表演而獲得最佳女主角，最佳男主角則由《倫敦河》裡的法國籍黑人演員索提古‧庫亞特獲得，影片中，他把一位在穆斯林恐怖襲擊中痛失愛子的穆斯林老人演得非常感人，那眼神中流露出的隱忍和哀傷引起了觀眾們的共鳴。此外，美國的《信使》、伊朗的《關於伊麗》分別獲得了最佳編劇獎和最佳導演獎。《信使》是透過兩名士兵為伊拉克戰爭中犧牲的將士報喪的的經歷，展現那場戰爭給美國民眾所帶來的痛楚。《關於伊麗》講的是一個年輕女子在海邊失蹤後，她身邊的人們的不同反應，由驚慌到悲痛，近而猜測推諉到徹底解脫，複雜的人心、人性在一場意外事件中被展現得淋漓盡致。

《梅蘭芳》作為中國唯一的一部參賽片，因文化背景和西方觀眾對京劇缺乏理解而落寞而歸。黎明和章子怡在中國的明星效應並未在柏林體現出來。

章子怡和黎明接受專訪

縱觀十天的賽程，給人整體的感覺是怎一個「好」字了得。好的故事引來好的投資，好的投資吸引了好的導演，好的導演請到好的演員，好的演員演繹出好的電影，好的電影帶來好的市場效益⋯⋯這一系列的「好」，實際上就是一個環環相扣的良性循環。

你對孩子究竟了解多少？

——《我的唯一》觀後

　　第59屆的柏林電影節上，芮妮‧齊薇格主演的影片《我的唯一》給我留下了非常深刻的印象，齊薇格所扮演的那位母親，為了給兒子一個穩定的生活不惜顛沛流離，受盡了屈辱，然而到頭來，兒子對她的付出卻不領情，在路過齊威格的姐姐家時，寧可和剛見面不久的姨媽生活在一起，而拒絕在母親繼續趕路時和她一起離開。銀幕上的齊威格情緒激動、軟硬兼施，最後甚至哀求小兒子喬治說：「兒子，媽求你了，和媽一起走好嗎？你難道不知道媽媽有多麼愛你嗎？」喬治並不為之所動，反倒將了母親一軍：「讓我和你走可以，你如果能回答出我的三個問題，我就和你走。」

　　喬治的第一個問題是：「你能說出我最喜歡的顏色是什麼嗎？」齊薇格顯然不是一位細心的媽媽，她紅、黃、綠的一連說了幾個顏色，越說自己越沒信心，越說兒子越不耐煩，最後她只好眼含熱淚地解嘲說：「我連我自己喜歡什麼顏色都不知道呢！」喬治的第二個問題是：「我現在穿幾號鞋、穿幾號衣服？」齊薇格還是說不上來，最後，兒子問她：「你知道我最喜歡讀的書是哪本嗎？」在齊薇格錯愕的目光中，她的姐姐，喬治的姨媽卻準確地回答了出來，喬治說：「我就知道你說不

出來，可是這些姨媽卻知道，所以我不會再和你流浪了，我要留在姨媽這裡！」

雖然這只是影片中的一段小插曲，最後還是好事多磨，母子團聚，皆大歡喜，但喬治的問題連日來卻一直在我腦海裡縈繞著，值得驕傲的是，作為兩個女兒的母親，對於這三個問題，我可以脫口答出，大女兒喜歡藕合色，小女兒喜歡天藍色；大女兒的衣服和我是同一個型號，鞋子則比我小一號，最愛讀的書是《吸血鬼的愛情》，小女兒的鞋子是32號，衣服是128號，最愛讀睡前童話。這三個問題看似簡單，作為父母，若真要全部答對，所花費的心血可不是一、兩天的，多少父母對子女生活上的關照無微不至，可是那份關心雖然發自肺腑，卻似乎氣力總沒用在關鍵點上，到頭來孩子抱怨父母、父母責怪孩子，兩代人互相埋怨互不理解。我丈夫對兩個女兒簡直疼在了骨子裡，小女兒貪玩、貪睡，我又習慣晚睡晚起，他在家時，照顧女兒的起居被他一手包攬，他不在家時，哪怕遠隔千里、萬里，不管多忙，不管因為時差，自己睡得多沉，他都不忘定時地打來越洋電話，關照女兒上床、起床，他最了解女兒們最愛吃的麵包、香腸、乳酪、冰淇淋的品牌，但當我向他提出這三個問題時，他當時的茫然表情和影片中的齊薇格別無二致。由此可見，父母對孩子的真正了解，並不是單憑一個「愛」字就能囊括的，父母究竟該怎麼做，才能真正走進孩子的內心，傾聽到他們真正的需求與渴望？

後記：那天晚飯後，我和女兒們坐在餐桌前，當我把影片中那
　　　三個問題的答案說出來向她們求證時，她們肯定了我的
　　　答案，並且很感動，爭先恐後地說出了她們心中屬於媽媽
　　　我的三個答案：她們經常和我一起逛街，自然知道我的衣
　　　服、鞋子型號，最喜歡的顏色嘛，小女兒的回答是淡綠，
　　　大女兒則補充說：下雪天愛穿紅的，發胖時愛穿黑的，最
　　　愛讀的書是之乎者也和發燒做夢之類的……

後記

——我有一個好媽媽

▶▶▶ 李自妍（15歲）

「我的媽媽，是世界上最好的媽媽！」我想，所有的孩子都會這麼認為，當然我也不例外，因為，我覺得我的母親非常不同。

我的媽媽做人很簡單，想什麼就是什麼，想做什麼就去做，說話、辦事兒從來不會拐彎抹角，也不會耍心眼兒，所以她的性格很像一個不懂世故的、很天真的二十五、六歲的小丫頭，誰能想到，她已經是一個四十左右，給兩個懂事的女兒做媽媽的人了！

在家裡，她是一位合格的家庭主婦，她不像普通的家庭婦女一樣只是守著家，看孩子、做家務、晚上燒好飯等老公回來一起吃，累得悶悶不樂，還一肚子牢騷話。我的媽媽興趣很廣泛，不愉快的事情從不往心裡去。比如有一天爸爸在家烤肉，媽媽在廚房裡做沙拉，我站在媽媽的旁邊，一邊和她聊天，一邊看著她做沙拉。我們本來很高興，但是聊著聊著，她就說我不愛幫她做家務，我頂了她幾句，惹得她很生氣，就說不想吃晚飯了，生氣時吃烤肉對身體不好，就背著健身包出門了。我以為她馬上就會回來，但過了二十分鐘，她都還沒回來，我就

開始自責了，於是我飛快地騎著自行車，想要盡快找到媽媽，畢竟她沒吃飯，也沒帶錢出門。我到她常去的健身房找了很久，也沒找到她，只好騎車回家，希望媽媽已經回到家裡了。過了一會兒，媽媽果然臉蛋紅撲撲地回來了，還沒等我開口問她，她就興致勃勃地說：「蒸桑拿真舒服呀，我可餓壞了，可惜那裡沒有吃的東西！」我本來要向她道歉的，一看她吃燒烤吃得津津有味的樣子，就知道她早已不記得自己為什麼跑出去了。以後我也要學媽媽：不要總是把不愉快的事情放在心上，像她那樣生活，一定很開心。

很多人花錢找娛樂，但媽媽的娛樂居然能掙到錢，因為她把個人愛好和工作結合在一起，這使她在工作中得到了很多快樂。

媽媽是一個電影迷，無論多忙，每年的柏林電影節她都一定會參加，電影節期間，是她一年裡最興奮的時光。每當她看完一部電影，不管見到誰，她都拉著人家大談這部電影，然後就一定會寫出一篇文章談她的感受。寫多了，電影節就每年都邀請她當特約記者。當然，要寫出一篇好文章，必須要把一部片子看懂了。媽媽有一天借了一盤電影光碟，那就是她在電影節上沒有完全看懂的一部片子，當時我看了光盤上的說明後，提醒媽媽：「這可是專門為聾啞人製作的！」媽媽聽了卻很高興地說：「太好了，那樣的話，字幕就會寫得很詳細！」我反駁她說：「你又不是聾子！」媽媽反問我說：「我的英語不好，看英文原版電影，不就相當於聾子嗎？」結果她捧著字典對照字幕，不但一句一句地反覆看，還一句一句地寫下來，

她把演員的一舉一動甚至小細節都寫得很詳細。就這樣,一部不到三個小時的影片,她看了整整兩個晚上。看著媽媽做的厚厚一本電影筆記,我猜想,她一定比那部電影的導演做的都詳細!如果我學中文有這種態度,媽媽一定會很高興的。

現在,喜歡看電影和寫作的媽媽還有很多學生,他們都是熱愛中國文化的人。

你想認識這位是作家、是記者、是中文老師,又非常可愛的母親嗎?只要你手裡有一份德國的中文報紙,也許你就會認識她,因為她的文章和身影,經常在許多家雜誌和報紙上出現!

(本文獲得2007年度世界華人學生作文大賽一等獎)

國家圖書館出版品預行編目

歐風亞韻 / 黃雨欣. -- 一版. -- 臺北市：
　秀威資訊科技, 2009. 10
　　面；　公分. --（語言文學類；PG0253）
BOD版
ISBN 978-986-221-261-5（平裝）

1.電影片　2.影評　3.旅遊文學　4.德國

987.9　　　　　　　　　　　　　　98011720

語言文學類　PG0253

歐風亞韻

作　　　者 / 黃雨欣
發　行　人 / 宋政坤
執 行 編 輯 / 詹靚秋
圖 文 排 版 / 陳湘陵
封 面 設 計 / 陳佩蓉
數 位 轉 譯 / 徐真玉　沈裕閔
圖 書 銷 售 / 林怡君
法 律 顧 問 / 毛國樑　律師
出 版 印 製 / 秀威資訊科技股份有限公司
　　　　　　台北市內湖區瑞光路583巷25號1樓
　　　　　　電話：02-2657-9211　傳真：02-2657-9106
　　　　　　E-mail：service@showwe.com.tw
經　　銷　商 / 紅螞蟻圖書有限公司
　　　　　　台北市內湖區舊宗路二段121巷28、32號4樓
　　　　　　電話：02-2795-3656　傳真：02-2795-4100
　　　　　　http://www.e-redant.com

2009 年 10 月　BOD 一版
定價：250 元

讀 者 回 函 卡

感謝您購買本書，為提升服務品質，煩請填寫以下問卷，收到您的寶貴意見後，我們會仔細收藏記錄並回贈紀念品，謝謝！

1.您購買的書名：＿＿＿＿＿＿＿＿＿＿＿＿＿＿＿＿＿＿

2.您從何得知本書的消息？

　　□網路書店　　□部落格　　□資料庫搜尋　　□書訊　　□電子報　　□書店

　　□平面媒體　　□ 朋友推薦　　□網站推薦　□其他＿＿＿＿＿＿

3.您對本書的評價：(請填代號　1.非常滿意 2.滿意 3.尚可 4.再改進)

　　封面設計＿＿　版面編排＿＿　內容＿＿　文/譯筆＿＿　價格＿＿

4.讀完書後您覺得：

　　□很有收穫　□有收穫　□收穫不多　□沒收穫

5.您會推薦本書給朋友嗎？

　　□會　□不會，為什麼？＿＿＿＿＿＿＿＿＿＿＿＿＿＿＿＿＿

6.其他寶貴的意見：＿＿＿＿＿＿＿＿＿＿＿＿＿＿＿＿＿＿＿

　　＿＿＿＿＿＿＿＿＿＿＿＿＿＿＿＿＿＿＿＿＿＿＿＿＿＿＿＿

　　＿＿＿＿＿＿＿＿＿＿＿＿＿＿＿＿＿＿＿＿＿＿＿＿＿＿＿＿

　　＿＿＿＿＿＿＿＿＿＿＿＿＿＿＿＿＿＿＿＿＿＿＿＿＿＿＿＿

讀者基本資料

姓名：＿＿＿＿＿＿＿＿＿　年齡：＿＿＿＿　性別：□女 □男

聯絡電話：＿＿＿＿＿＿＿　E-mail：＿＿＿＿＿＿＿＿＿＿

地址：＿＿＿＿＿＿＿＿＿＿＿＿＿＿＿＿＿＿＿＿＿＿＿＿

學歷：□高中(含)以下　　□高中　　□專科學校　　□大學

　　　□研究所(含)以上 □其他＿＿＿＿＿＿＿

職業：□製造業 □金融業 □資訊業 □軍警 □傳播業 □自由業

　　　□服務業 □公務員 □教職　□學生 □其他＿＿＿＿＿

- -

（請沿線對摺寄回,謝謝!）

秀威與 BOD

BOD（Books On Demand）是數位出版的大趨勢,秀威資訊率先運用 POD 數位印刷設備來生產書籍,並提供作者全程數位出版服務,致使書籍產銷零庫存,知識傳承不絕版,目前已開闢以下書系:

一、BOD 學術著作—專業論述的閱讀延伸
二、BOD 個人著作—分享生命的心路歷程
三、BOD 旅遊著作—個人深度旅遊文學創作
四、BOD 大陸學者—大陸專業學者學術出版
五、POD 獨家經銷—數位產製的代發行書籍

BOD 秀威網路書店：www.showwe.com.tw
政府出版品網路書店：www.govbooks.com.tw

永不絕版的故事・自己寫・永不休止的音符・自己唱